早上六點半遇見五月天

——人生無限公司紀實

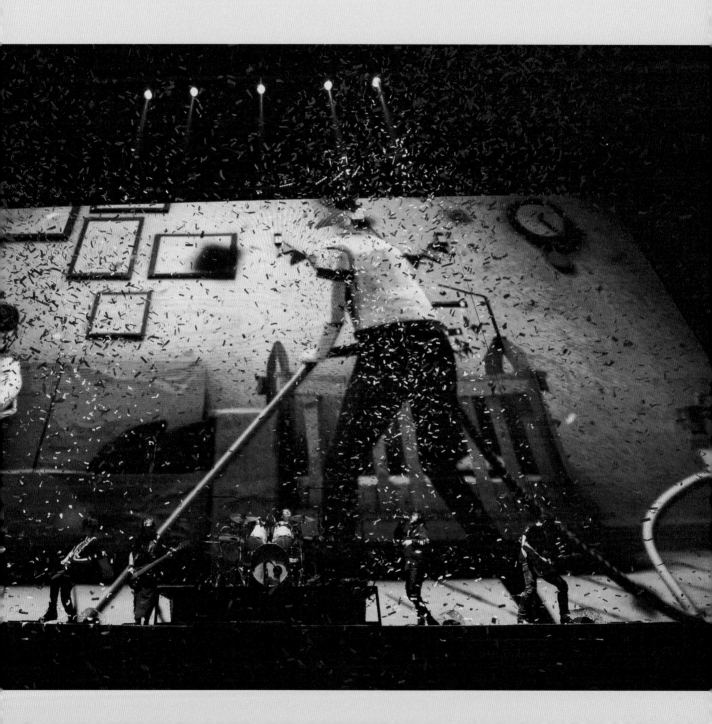

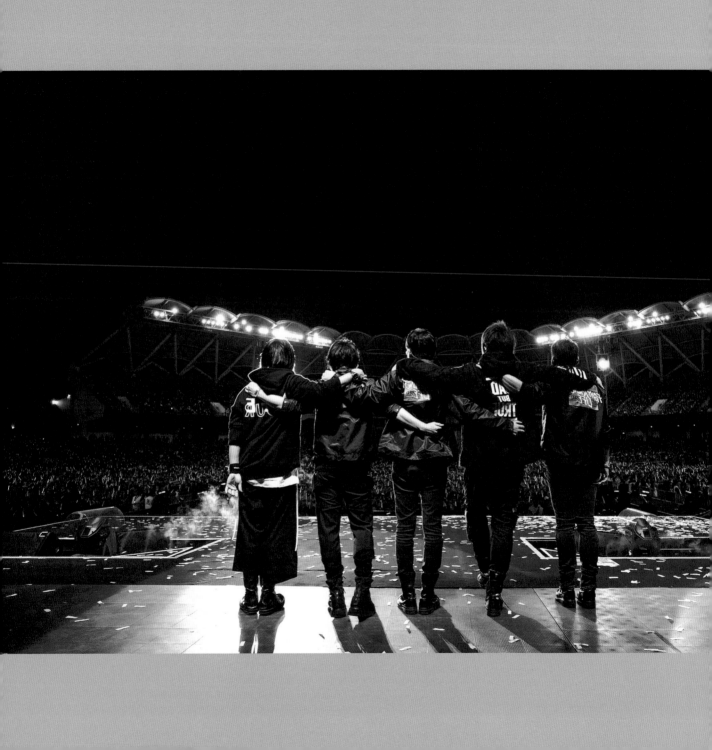

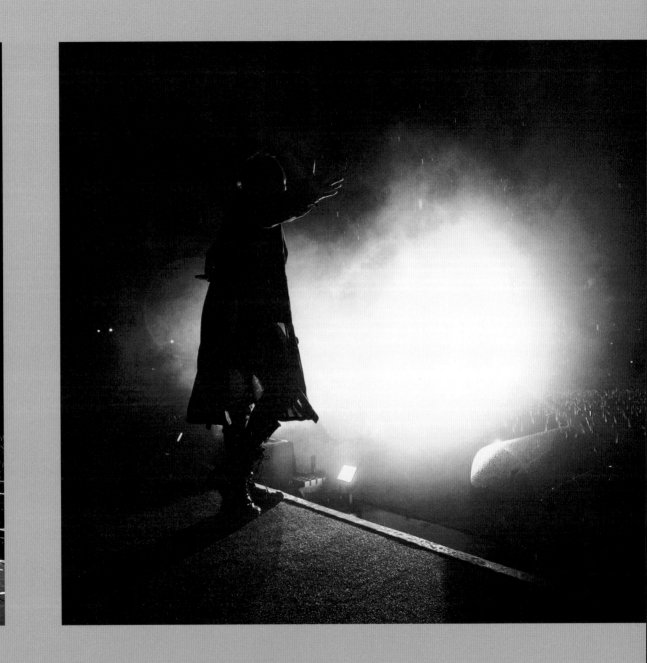

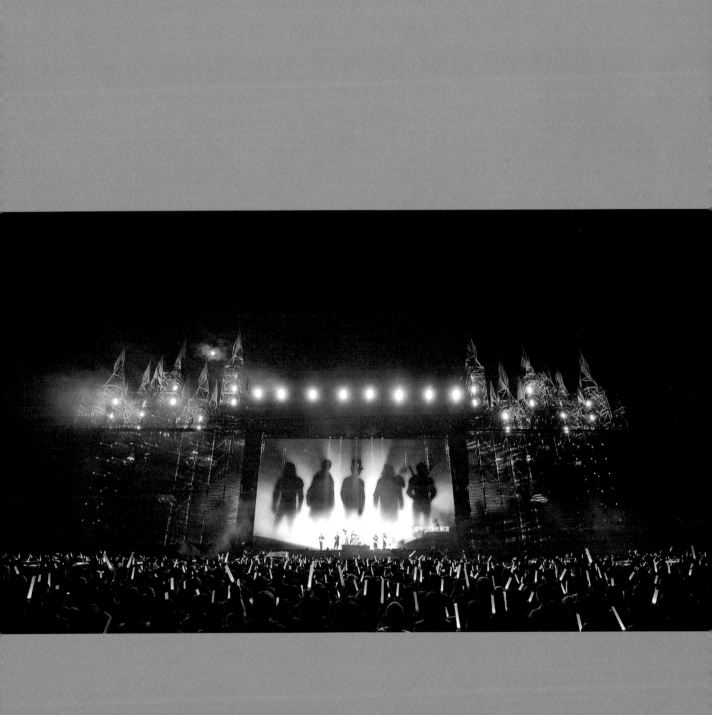

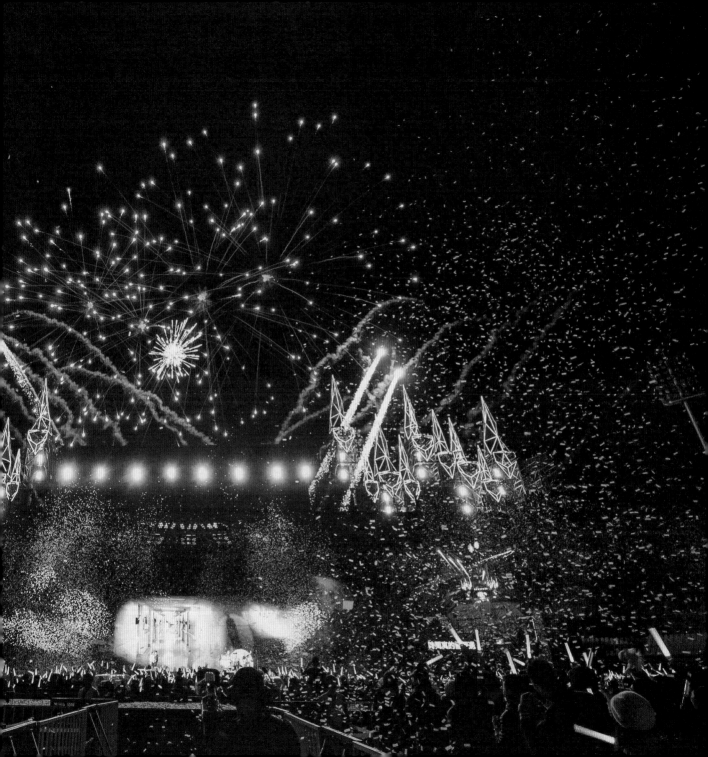

目次

上班

阿信

「 人生無限公司 LIFE 」全新巡迴從去年的三月開始準備，到目前為止正好一年，轉眼，所有的創作，即將在大家眼前呈現。

上週，大隊人馬赴深圳移地訓練，必應創造租下了一整座體育場，搭建了 1:1 大小，所有燈光特效都一模一樣的舞台，進行最後的排練（它真的好巨大 *_*）。

昨晚，到必應創造的總部參加討論，雖然已經過了下班時間，但總部依然燈火通明，年輕的藝術團隊們，對著 AE 或 3D 的螢幕上密密麻麻的細節，一次一次調整著。

深深感受到「五月天不是五個人而已啊……」那樣的心情非常的強烈與感動。離開必應的時候，已經是凌晨，但大部分的夥伴依然繼續做著一樣的事。（你們都不用站起來的嗎！）

只是，即將來臨的演唱會，最後一塊拼圖才能看到，這個不可缺的環節只有在現場才完整。

沒錯，就是那種「五月天不止五個人＋必應創造＋相信音樂而已啊！」的讚嘆。（你懂的）

沒錯，現場的你們，才是令演唱會完整的最後一塊拼圖，請各位「人生無限公司」的社員們，這

是人生的第五個部門，準備到現場上班了＾＾。

哥熬的不是夜是熱情
圖裡為什麼有個寶寶抓的是紙鈔啊

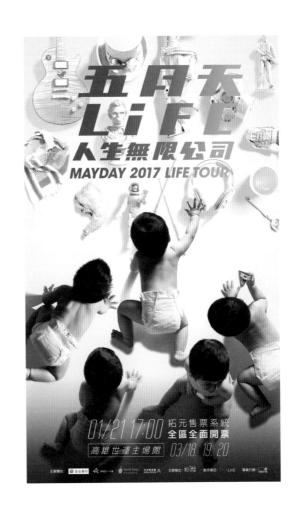

　　　　　　　　　　　　　　早上六點半遇見五月天——人生無限公司紀實

溫哥華

啟
航

飛機降落在溫哥華機場，這個全世界最適合居住的城市。

從機場到飯店，沿途還有些許楓紅，美麗如畫。加拿大的樹都長得好美，青青的綠，亮亮的黃，即使是灰灰的陰天，映照出來都是一幅色彩迷人的油畫。

相信音樂第一批部隊十一月五日就先來部署。今天藝人、技師、妝髮等其他人飛抵，美加團全員大集合。這趟人生無限公司美加行，台灣工作人員總數七十人，美國工作人員四十人，一百一十人的浩大團體，除了演出，還有什麼最重要的事？那就是吃！

晚上七點半，大巴開往溫哥華的春秋火鍋。在攝氏五度的異鄉夜晚，還有什麼是比來上一鍋鍋麻辣鴛鴦鍋更幸福的事？

這一團有不少壯丁，大片大塊的肉絕對少不了，啤酒是配料。男生們坐下來邊吃邊打電玩，殺氣騰騰；當男生在用的女生們，很多坐下來還是繼續聯絡工作事宜。

相信音樂的副總小艾，是對外領軍的主將。從飯店往餐廳的車程中，她跟我聊著，也跟工作人員討論倫敦和巴黎的演唱會預算，一筆一筆核算數字，每一個數字都是驚人的數量。

酒足飯飽，她再三叮嚀要大家打包螃蟹肉片丸子豆腐，裝成一大盒「麻辣燙」回房。「我跟你們

保證，這邊半夜三點是台灣的晚餐時間，你們現在沒打包，半夜會餓到悔恨。」小艾笑說，作為盡職的經紀人，努力找食物是重要的事，而做為地球人，不浪費食物也是重要的事。

回程路上，小艾說：「這是五月天第二次走這麼完整的美加行程，上次是諾亞方舟。但這次溫哥華的場地不一樣了，光是場租貴五倍。走這麼大的 tour，很好玩也很累，你要有心理準備，尤其聖荷西一唱完就要坐六個小時的夜車到洛杉磯，很拚。」

說著說著，她幽幽再接一句：「搞不好我們有一站要去找自助洗衣店，這些衣服一直穿一直穿，在飯店洗可能曬不乾。」

飛機從台北下午六點起飛，溫哥華時間下午一點半降落。二〇一七年十一月七日的這一天，跨過天際，過得好長。

而這一趟人生無限公司美加行，才正要啟航。

好
好

「人生無限公司」美加巡迴第一站開張。

周三的溫哥華，如常的上班日。白天嬌陽照射，路上楓樹美如詩畫。中午過後雲層漸厚，接近冬天的低溫籠罩，天際彷彿換了一張迷濛的臉。

五月天及工作人員下午進場館彩排。他們來過溫哥華三次，這是第一次在 Roger Arena 演出。這個場館是加拿大國家冰上曲棍球聯盟溫哥華加人隊的主場，也曾是二〇一〇年冬季奧林匹克運動會的指定場地，可容納上萬人。既然是國家級的場地，場租自然也不便宜，比起上次五月天在溫哥華演出的太平洋體育館，足足貴了五倍之多。

跨出亞洲，邁向國際，是五月天一步一腳印踏實的足跡。而海外的五迷，從老面孔到新面孔，也一代一代傳承著。

今晚的我坐在觀眾席第五排中間。這與舞台如此近距離的位子，臨場感真是清晰，但耳膜也要很強壯。一坐下來，前面一對夫妻立刻吸引我目光，他們是一對年輕夫妻，帶著一雙兒女，姐姐大概三、四歲，弟弟應該兩歲不到，一臉娟秀的媽媽，小小翼翼地把可愛造型的耳塞輕輕塞住兒子的兩個耳朵，兒子亮亮的眼神頻頻往後方上萬人的觀眾好奇張望，而抱著女兒的帥氣爸爸，同樣也溫柔地把女兒的外套帽子輕輕覆蓋著頭，撫著她耳朵，緊緊地抱著。

我忍不住跟他們聊了一下，他們說是忠實的五迷，因為工作關係，台北、溫哥華兩地飛，「在台灣反而沒辦法看五月天演唱會，怕放不下孩子。現在五月天來溫哥華，我們就把孩子抱來一起看了。」爸爸說著的時候，媽媽在一旁微笑著。

還沒跟五月天打招呼，不知道他們時差嚴不嚴重，但演唱會不到一半，台北的生理時鐘就招喚著我，突然又餓又睏。打敗時差的方法當然就是要讓自己high，聽到「離開地球表面」，當然要不顧一切的jump，那一首「戀愛ing」的全身舞動，也是忘卻飢餓的好方法。

溫哥華在五月天的音樂旅程當中，有著特別的份量。當年他們錄製第一張專輯「瘋狂世界」，就是飛來溫哥華，至今專輯裡的那些歌曲，依舊青春，依舊經典，重新回味，還聞得到溫哥華空氣裡怡然舒爽的氣息。

爆滿的溫哥華粉絲熱情無比，看得出來他們都藉由唱跳吼，讓週三的夜晚狂放。五月天難得來一趟，當然要鬧一下歌迷。阿信說笑問現場觀眾，哪些人看過他們在溫哥華舉辦的演唱會？哪些人是第一次來看五月天？對於那些第一次來看五月天的舉手者，阿信不打算放過他們，「你們以前在幹嘛？為什麼不來演唱會？」他幾乎是狂吼，笑翻全場。

被點名的觀眾，有人說因為三年前還在念初中，所以沒辦法來看五月天，這答案算勉強被團員接受。有人說因為在台灣買不到票，所以只好三年後在溫哥華看。還有一位男歌迷很認真地說：

「你們上次來溫哥華演出，我搶不到票，那一晚在會場外面聽完整場演唱會。」阿信一聽完，立刻開玩笑說：「那你要繳半票的錢。」

這一晚，曲婉婷也來了。一頭蓬鬆金髮的她坐在我旁邊的旁邊，她在「女也」翻唱五月天的「生命有一種絕對」，饒富一抹熟女性感氣味，演唱會當觀眾的她時而坐時而站時而跳，一直跟著哼唱著。阿信特別清唱了「我的歌聲裡」向她致意，曲婉婷大方回敬飛吻，開心極了。

而我眼前這對帶著兒女的夫妻，一人抱著一個孩子，始終站著投入五月天的歌聲，當「好好」這首歌想起，這對夫妻互望了一眼，我看到這位媽媽的嘴角露出的可愛燦笑。

「生命再長不過 煙火 落下了眼角
　世界再大不過 你我 凝視的微笑」

這一幕讓我濕了眼角。

我想，這一對兒女，此生應該會有個朦朧的記憶場景，那是曾經被爸爸媽媽擁在懷裡，一起搖擺，一起歡笑。

那一場演唱會有一首歌叫做「好好」。

石頭

Country of maple leaf.

瑪莎

怪獸觀光玩獨木舟
猜加拿大城市名
答：溫哥華（划）
#跟這裡的氣溫差不多冷
#謝謝溫哥華的大家
#還在後台和兩位很棒的音樂人相見歡
#明天飛向下一站

阿信

依依不捨，揮別南半球歸來；短暫靠岸，將往西半球啟程。感謝吉隆坡的瘋狂與熱情，所有的回憶我都收下了，珍藏了。

PS. 美加＆歐洲場的社員 留言開放點歌中噢！

Alex

我在這邊工作很久了，三年前有來溫哥華看五月天演唱會，算是忠實歌迷。

五月天是我追搖滾樂的啟蒙，一聽五月天就想到學生時代，好像是跟著他們長大的。

想跟五月天說：想跟他們說謝謝。三年前我失戀，是人生最失意的時候，我好朋友找我來聽五月天。三年後的今天我帶女友Christina來，明年我們就要結婚了，非常開心，謝謝五月天陪伴我們。

Christina

我最喜歡聽五月天的歌是「純真」。

Ray

我小學在溫哥華，國中回去台北讀兩年，就是在那段時期聽到五月天，從那時喜歡上他們。我現在在溫哥華工作。

最喜歡「知足」，今晚也最期待聽到「知足」。這是我們的家歌，整個家族都會唱。

想跟五月天說：不要解散，繼續唱。

Pearl

我是五迷，上次他們來溫哥華我也有來，這是他們第一次來ROGERS ARENA演出，我覺得好興

奮。最喜歡他們的「花」這首歌，唱出勇敢再勇敢的心情，你看我手機上就有這首歌。

Anna
台灣歌手我都支持，一定要來捧場。

Julia
三年前我兒子也有來聽五月天，他看完好興奮，這次他是演唱會工作人員，我也好想來看看。
想對五月天說的話：加油加油。

Mary David
我來自台灣，十多年來溫哥華，五月天來溫哥華三次演出我都有來聽，之前David是我男友，現在是我老公，他聽不懂五月天唱什麼，但喜歡他們的音樂。喜歡五月天的「軋車」。
想跟五月天說的話：每年都要來溫哥華！

Q：加入五月天團隊的淵源？

A：我當初是經由學長介紹，從二〇一三年五月天「諾亞方舟」演唱會加入工作陣容。

我以前就從事跟音樂相關的工作，當兵退伍半年後，原本怪獸的技師有其他的人生規畫，於是找我來交接，我的人生也從此出現轉折。

五月天是很成功的樂團，我當初加入這個團隊，是想學習他們製作音樂的專業和整個團隊的運作模式。剛開始的時候當然很興奮，但也很緊張。

當他們技師的前半年，我都沒跟別人說，只想專心做好工作，現在的我當然會很驕傲說我是五月天的技師。

Q：還沒跟五月天工作之前，聽他們的歌嗎？

A：念國中的時候，我有個喜歡的女生愛聽五月天，所以就陪著她聽五月天。我記得陪她聽的第一張專輯是「神的孩子都在跳舞」，後來我自己去買了「時光機」那張專輯，剛好那時候又在彈吉他，學了蠻多他們的歌。

Q：怪獸是一個怎麼樣的老闆？

A：我的老闆是一個強烈感性包覆著理性的男人。

以前彩排的時候，我們會花比較多的時間在調整器材，他會很在乎每一個小細節，我的工作就是盡量幫他確認舞台上有關聲音的事情。也是經過一段時間的溝通和默契培養後，他也才對交代我的事有所信任，每個細節包括音箱擺放及面向的位置、麥克風的位置、表演時站的位置、換琴的時間點以及吉他音色的部分。因為以前我是吉他手，我會先設想自己在舞台是吉他手的角色，並且預想會發生什麼狀況，這很重要。

Q：舞台上曾經發生什麼事讓你印象深刻嗎？

A：演出時讓我最緊張的就是吉他沒聲音。

我會看狀況，先檢查系統看問題是否可以馬上解決，還是要馬上換吉他，如果當下演唱會的畫面很漂亮，在舞台上換吉他這個行為可能會破壞畫面，所以還要看老闆的反應並考驗彼此的默契，但一旦有狀況發生，就要趕快思考會是哪個環節出了問題，也要注意老闆的狀況，看他想怎麼解決。有時候同一時間有很多解決方式在腦子運轉，想說哪一個方式最適合目前的狀況，同時我也要給老闆回應的眼神，傳達我正在處理的訊號。

技師這工作最難的就是除錯。live是沒辦法回頭的，錯了還是要繼續，出現問題不能慌又要迅速解決，一有狀況要冷靜且謹慎，要想如何有效率的解決問題。

印象中有一次在高雄的演唱會上，老闆solo「三個傻瓜」前吉他沒聲音，他立刻往我這邊看，嘴巴透露的是：怎麼沒有聲音？我趕緊檢查吉他的無線系統，訊號欄顯示紅色，這代表吉他訊號沒收到，至少可以知道不是系統電源的問題，我當下猜想有可能是因為和團員的互動動作有點大，他

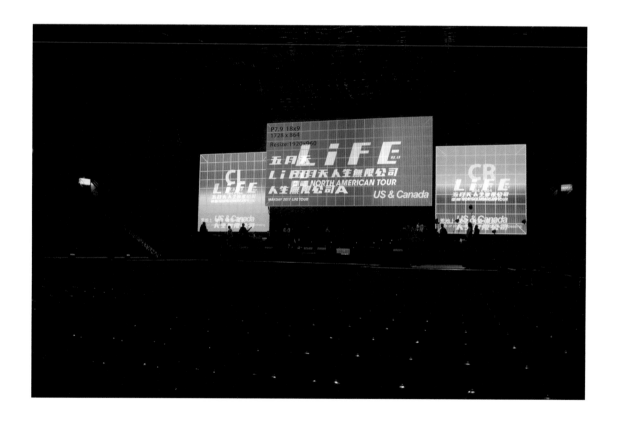

背後吉他的無線接收開關撞到了。我這樣形容這些過程好像很久,但其實整個過程大概就是五秒鐘。

我立刻衝去檢查他的無線接收器,和我猜想的一樣,果然被撞到了。當時我一打開接收器,他跑到舞台中間,立刻就 solo 了,這是讓我印象深刻的危機事件。

另一次是「突然好想你」演完後謝幕下台,老闆們在台下決定要再唱一首「溫柔」。這中間有人在黑暗的舞台上跌倒了,但這時藝人已經被 cue 上台了,我在舞台邊等怪獸上來準備給他吉他,「溫柔」前奏也已經下了,怪獸吉他無預警的沒聲音,怪獸對我使了眼色要求換吉他,結果換了吉他後還是沒聲音,我想說完蛋了!要進 solo 了,突然想起剛剛好像有人跌倒,趕快去檢查附近的線路,原來是那個人跌倒踢到線導致接觸不良,我趕快插好線後,他立刻就 solo 了。

我們在台上有四個技師,在樂器上每一個技師一人顧一個老闆,分別解決他們不同需求,阿信會視歌曲決定是否彈奏樂器,而他的部分由我們四個一起分擔。我們的監聽耳機都是跟老闆聽一樣的,只要聲音不對,我們馬上就會知道,也要立刻跟音響老師們反應。

Q:你跟怪獸私下的相處?他是怎麼樣的老闆?

A:剛進去工作的時候,他對我很嚴格,他的態度就是要給觀眾最好的,在做事方面要求精準。私下他像朋友一樣,我們常常一起玩手遊線上團戰,不時也會跟我分享一些他在營養師那邊學到的東西和一些人生歷練。演唱會結束他會找我們大家一起去吃飯、聊聊天。他結婚之後,比較多時間陪家人。

早上六點半遇見五月天──人生無限公司紀實

Q：你喜歡五月天什麼歌？

A：「乾杯」。這首歌像在說人生，從出生到年老。這首歌我從跟他們一起工作的「諾亞方舟」演唱會聽到現在，每次感覺都不同。

通常我們技師在台上都會戴耳機，聽不太到觀眾的聲音，很難想像一整個體育場的歌迷都在唱「倔強」或「憨人」的震撼。有時從攝影機看觀眾，目睹他們哭得淚流滿面，就知道五月天在他們心中佔有很大的力量。我也有流淚的時候，像是在紐約麥迪遜花園的那一場演出，我覺得五月天真的是不簡單。他們愈強大，扛的責任愈大。

Q：想對五月天說的話？

A：真的很感謝他們，這是一份很特別的工作，算是在巨人的肩膀上望出去的視野。這一路跟不同的人工作，體驗各地不同文化。

除了謝謝，還是謝謝。我從五月天的身上學到很多，不只是音樂，他們偉大地方不只是音樂，而是他們很在乎每個人的感受。

早上六點半遇見五月天——人生無限公司紀實

聖荷西

戀愛 ing

所有工作人員抵達聖荷西，都明顯的陷入了混沌不明的時差之苦。

還沒進場前，先繞到飯店附近吃午餐，經過一家咖啡店，哇，一堆工作人員聚成一個小部落，大夥兒靠著一杯接一杯的咖啡和熱茶喚起意志力，準備對抗這個城市的寒氣冬雨，以及應付今晚演唱會結束後即刻搭夜車趕往下一個城市的體力。

上一次五月天來聖荷西演出，還只是選擇小型的場地，短短三年，他們已不可同日而語，在這個城市訂下了 SAP Center 這個平常舉辦冰上曲棍球的一流場地。

開演前，怪獸看著諾大的觀眾席，還有點擔心兼好奇的問小艾：「艾姐，這場地能容納多少人？好大！」

開演前已坐無虛席，這場票房在五月天開始美加巡迴之後乘勝追擊，紅盤開出。聖荷西是美國西岸小巧而雅緻的城市，這裡的人情溫暖可愛，從我開始陸續進行的訪問就感受出來了。

Anson 和 Landy 這對夫妻四個月前才帶著一雙兒女，從台灣來這裡定居。講起五月天，一家人都開心不已，他們說在台灣怎麼樣都買不到票，這回終於在美國可以如願了。

我問他們九歲的小女兒 Irene 最喜歡五月天什麼歌，她毫不遲疑說：「戀愛 ing」，問她想跟五月天

說什麼，她開口就說：「我愛你。」我覺得她認真的表情並非童言童語，而是深植心坎的真情誠意。

周金遠和趙子誠坐在搖滾區中段座位區，我經過他們前面，覺得這兩人身上流露著些許拘謹，卻又同時冒著粉紅泡泡。他們家鄉分別是寧波和山西，這次是從舊金山開了一個半小時的車，看他們人生中第一場五月天。

他們自稱非鐵粉，就純粹喜歡五月天的歌。我問趙子誠喜歡什麼歌，他像是被考倒了，「哎呀，想不起來⋯⋯唉，那麼什麼呀，就是想不起來。」周金遠的回答快多了，「戀愛ing」，她說。我看看他們忍不住再問，這歌是代表他們兩人現在的狀況嗎？他們含蓄地笑笑，點頭回答：「是這個意思。」

這個場館的氛圍，洋溢著愛的氣息。今晚我坐二樓看台區，開場前，一對男女匆匆入坐我右邊，女生奮力投入，每首歌都跟著高唱，男生偶爾輕哼，偶爾看看手機，很顯然的，主要是陪女伴來的。

今晚的五月天應該也是在混亂的時差中，一上台他們就很輕鬆，像是來見老友，瑪莎被團員拱烙英文，「 As you know⋯⋯」講了好幾遍，台下笑成一片。怪獸、冠佑「洞來洞去」的黃腔也飆出了，石頭還是那個最穩重的，可能是因為今晚他小學、國中、高中同學都在台下的關係。

阿信唱到「戀愛ing」時，全場歡聲雷動，我右邊的女生早就站起來又扭又跳，陷入狂歡的境界，而身邊的男生，還是略顯冷靜。我也站起來了，跟著女生肩併肩的同時問起她，原來他們是夫妻，女生果然是五迷，老公想盡辦法買票討老婆歡心，讓老婆感動不已。

我問女生最喜歡五月天哪首歌，她立刻說：「戀愛ing」。

不巧的是，阿信演唱「戀愛ing」時剛好出搥，唱到一半落拍，團員們忍不住偷笑，他自己也受不了喊停，緩緩道出：「我不能推給年紀，也不能推給時差，是我自己記憶力不好。」

我再悄悄問一旁的女生，今晚的「戀愛ing」她滿意嗎？她猛點頭，最後還拉住我，說出：「如果可以，請記得幫我跟五月天說謝謝。」

LOVE是今晚的關鍵字。

至於這個晚上的「戀愛ing」到底出了什麼問題？無所謂，戀愛ing就是要有點曲折才值得回味。

聖荷西場唱完，所有人上了夜車。一路是山路，顛顛簸簸，整個車子沿途震動，很多人想睡都睡不了。

工作人員A party組進飯店，C party組進離場館近的飯店。演唱會技術人員早上七點進飯店，下午一點退房進場館，等於極度工作後超過二十四小時沒睡，再加上時差，大家都有一種往生彌留的感覺。

經過六個多小時的黑暗疾駛夜巴狂奔，清晨六點，加州陽光蠢蠢欲動，我們到達飯店了。

整夜未眠，看看飯店早餐營業時間：六點半。好吧，再撐著眼皮熬半小時吧。

一到餐廳，看到家家，坐她對面，她的舞台妝還沒卸就跳上了大巴，我問她有沒有睡，她說睡了一會兒，但也算是沒睡。

其他工作人員陸續來報到，大家都想吃飽飽後狠狠睡一覺，畢竟沒隔幾小時後，又要上班開工了。

接著，瑪莎來了，阿信也來了。

家家說：連阿信也來吃早餐，真神奇。

這幾天大家都太忙太累，在時差中演出，在演出中調時差，我始終沒去打擾五月天。吃完早餐，走過去阿信和瑪莎那一桌打個招呼，戴著大眼鏡的他們，笑著回應。

早上六點半遇到五月天，飄忽遊離，筋疲力盡。

五月天說

瑪莎

諸葛亮在一場激烈的戰役後，站在河上的船頭，
心裡欣慰者這麼多年來，東岸終於打下來了。
「接下來，我們還剩哪裡要攻打呢？」他問
「啟稟大人！剩河西！」
#聖荷西好天氣
#明天LaLaLand高速公路奔馳中
#謝謝聖荷西的大家合唱的聲音美妙
#我好像沒時差了
#車上有進去出來漢堡可以吃

媽媽 Landy：我們四個月前才從台灣來 San Jose 工作。在台灣都買不到票啊，買了很多次，怎麼買都買不到，很誇張。很開心終於在這裡買到票，希望他們能常來。五月天的歌都喜歡，從年輕就聽五月天。

想跟五月天說：繼續努力，我們會繼續支持。

爸爸 Anson：我從在台北念書就聽他們的歌，一直到工作結婚，你看現在孩子都這麼大了。五月天的歌我也都喜歡。

想跟五月天說：希望寫更好聽的歌給大家。

女兒 Irene：最喜歡「戀愛 ing」，想跟五月天說：我愛你。
兒子 Deniel：最喜歡「諾亞方舟」。

◆

傅勇博

我從十三歲開始喜歡五月天，非常喜歡「倔強」這首歌，過去沒機會看，這是第一次看五月天。

想跟五月天說：希望能聽到他們更多好的歌，因為他們歌曲對很多人有很大的影響。

Frank

我和傅勇博是室友，我是從台灣來的，大學左右開始喜歡五月天。我已經來美國七年了，這是我

第三次看五月天，算是鐵粉。最喜歡「溫柔」，最想聽「派對動物」。
想跟五月天說：繼續好好唱下去。

◆
徐平梅
我和 Mia 來自北京和山東，來美國工作七年了。一九九九年開始是他們的粉絲，喜歡五月天還需要理由嗎？他們陪伴我們成長，從少年的熱血時代到現在中年的成熟年代。
他們的歌曲陪伴我們的愛情生活，大大小小的戀愛和失戀，每一階段都有所體會，深有同感。
五月天第一次舉辦北京鳥巢的演唱會，我們倆請了一個週末的假飛回北京，回去停留三天再回來美國，當時買到第七排的票，買票時我們人在美國東岸，凌晨開票第一時間就搶票，可能在美國時間還滿有優勢的吧，我們搶到了六張票，還帶著自己的爸媽一起去，那也是我們爸媽人生第一次看演唱會，他們也好興奮。
想跟五月天說：我們有好多朋友受我們影響，也開始喜歡五月天，到現在大家都三十多了。每次失落的時候，感覺聽他們的歌，感覺就好多了，有繼續奮鬥的動力。謝謝他們陪我們成長，謝謝他們一直在這裡，從來不讓粉絲失望。繼續下去。

Mia
五月天的歌詞非常熱血，鼓舞人心。很深刻。我喜歡「突然好想你」、「倔強」，每次聽倔強都會哭。還有「後青春期的詩」、「乾杯」。

Francios是我老公，他有跟我去巴黎看過五月天演唱會。他聽不太懂中文，但他喜歡他們的音樂。

Francios
我不是五月天粉絲，但我享受他們的秀和音樂。因為我愛的人喜歡他們，我也喜歡他們。

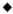

Nina
我是上海人，剛好這個月出差來美國，五月的時候知道五月天十一月會來美國，沒想到時間和地點這麼巧合，真的是因緣際會。我十二月回上海，也想要在上海看他們演唱會。
喜歡他們，是從大學開始，有十年了。我喜歡他們，因為他們會走心，而且跟粉絲互動很好，關係也好，那種不近不遠的關係是很感人的。我之前去高雄看過他們演唱會，二〇一五年他們在高雄義演時我也在高雄。
聽他們不同時期的歌，會想起人生那個階段，以及當時身邊有哪些小夥伴在身邊。最喜歡「私奔到月球」，阿信跟陳綺貞唱的。
想跟五月天說：唱到一百歲！

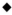

周金遠
我老家在寧波，其實我不算是鐵粉，就是喜歡五月天的歌。

我們住舊金山那邊，開車一個半小時過來的，一個月前買的票，是第一次看五月天演唱會。買搖滾區是想近距離看到他們。最喜歡「戀愛ing」

想跟五月天說：他們的歌陪伴我成長，希望以後也能繼續聽到他們的歌。

趙子誠

我來自山西，我也不是鐵粉，今天是想來感受氛圍，也對他們的歌很感興趣。最喜歡的歌⋯⋯哎呀，想不起來，唉，就是想不起歌名。

想跟五月天說：知道他們在這開演唱會，感覺一定要來。希望他們愈來愈棒。

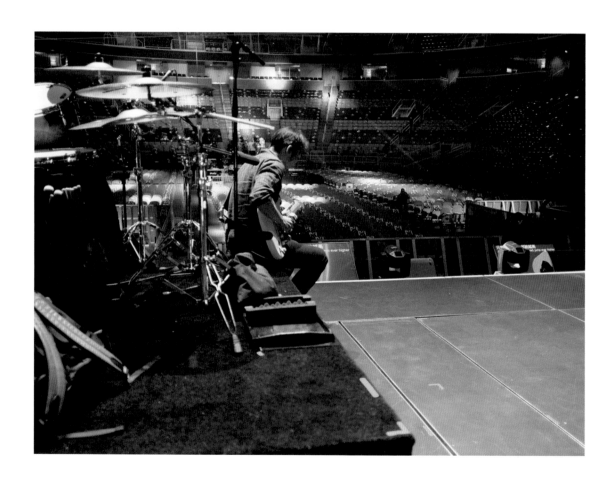

Q：跟五月天結緣的經過？

A：我從二〇一三年開始當五月天的技師。

在那之前，我在樂團表演，都是 Live 演出。有一天石頭來現場看，他當時好像缺技師，就來問我有沒有興趣當技師，跟他們跑演唱會。當時我的反應是：滿好的，感覺會是很好的經驗。

我之前算是五月天粉絲，也是他們高中學弟，跟他們差三屆，從高中看他們組團表演，對他們很熟悉。他們在師大附中學生眼中是很厲害的學長，像我們當初開始玩樂團，都是 cover 別人的歌，但五月天玩團一開始就自己創作，所以從學生時代就把他們當學習對象。

Q：成為五月天技師後，你的改變是什麼？

A：我對演唱會或是音樂生涯的看法改變很多。

以前自己玩音樂，比較不會想太多，憑直接的本能去做。但五月天非常專業，跟他們工作的人，分工很細，也都很專業和敬業。雖然五月天已經很紅，全世界跑，但每次演出他們都會檢討，提出可以改進的部分，每一次規劃演唱會，態度也都很認真，他們這麼敬業，我們做事也要非常兢兢業業。

Q：讓你印象深刻的演出？

A：有一次在上海，演唱會現場非常high，結果最後突然下了一大場大雨，雨嘩地一聲降下來的時候，有如電影畫面很戲劇化，大家都淋濕了，但淋得很開心。

Q：石頭是一個怎麼樣的老闆？

A：他滿嚴肅滿認真的，對任何工作的事都是。他從不隨便，在乎細節，私底下也是，就是一顆石頭，比較硬。如果現場出錯或是有狀況，他通常都用眼神告訴我，只要一個眼神我就知道了，我們通常都是用眼神交流，不用說什麼。一開始跟他工作會很緊張，可是我覺得一直太緊繃，事情反而做不好，現在比較知道怎麼平衡了。
他教我最多的事，是樂器系統的分類比和數位，像他就是數位很強，關於電腦數位訊號這些，怎麼接、怎麼寫和怎麼編輯。

Q：石頭做過什麼讓你覺得難忘的事？

A：他有樂器行，有一次我要找一張彈吉他的椅子，剛好店內有一張展示的椅子，石頭知道我在找椅子，他說：你直接帶回家吧。我滿開心的。

Q：喜歡五月天什麼歌？

A：早期喜歡「志明與春嬌」。現在年紀大了，聽到「轉眼」這首歌講述人生，而自己也經歷過生離死別，就特別有感觸。

Q：想對五月天說的話？

A：很感謝他們的存在。他們對後輩很提攜，高度也很夠，很慶幸樂壇有他們的存在。

洛杉磯

傷心的人別聽慢歌

遠遠地就看到這女孩獨自坐在看台區的第一排。

她長得好清秀，大大的眼睛，長長的頭髮，靜靜地凝望著還沒開唱的舞台。

我走向她，問她可以簡短做個訪問嗎？她淺淺地點點頭，感受不太出來她的心情。

「怎麼一個人來看演唱會？」我問。

「一個人比較自在吧。」她淡淡說著。

女孩來自山東，三個月前才來美國讀大學。她說從高中開始喜歡五月天的歌，但以前念書很忙，這是第一次參加五月天演唱會。

為什麼喜歡五月天呢？她還是慢慢的語調：「他們有些歌，很符合我的心情，在不同階段陪伴我和影響我。他們不是有首『傷心的人別聽慢歌』嗎？但我就是傷心的時候喜歡聽他們的慢歌。」

「所以，有時候聽他們的歌會暗自流淚嗎？」我順著她的回答問了這句話。

「嗯，有……」女孩眼眶紅了，「挺多的。」說完這三個字，她大大的淚珠滑落。

我拍拍她，讓她平靜一下。問她願意讓我拍張照片嗎？她點點頭，抹去臉上的淚水。

今晚是五月天的一場硬仗。聖荷西演出結束後，大隊人馬即刻連夜搭巴士近六個小時，在天未亮的清晨抵達洛杉磯，這一路幾乎是顛簸的山路，想睡都難以成眠。從加拿大一路到美國，時差還沒調過來，就在四天內迎接第三場演出，對體力而言無疑是嚴峻的考驗。

今晚的演出場地，位在 Anaheim 的 Honda Center，周六晚上的洛杉磯，一如往常地大塞車。十多年沒來洛杉磯，一直懷念加州陽光，想不到十一月洛杉磯的白天和晚上是春光明媚和冬寒料峭的體感。坐在搖滾區最後一排，冷風吹來，穿著薄外衣的我冷得發抖，在背包撈到一個暖暖包，緊緊握在手上。在洛杉磯看室內演唱會帶暖暖包？嗯，是我。

五月天八點十分左右上台，上萬名觀眾發出如雷歡呼聲。雖然應該是一個極度爆肝的夜晚，但五月天顯然抱著豁出去的心情，完全放手一搏的用力，「我心中尚未崩壞的地方」唱到最後，阿信跪在台上，嘶吼著：「再唱，再唱，再唱！」那吶喊似乎要劃破場館，穿透雲霄。

如此辛苦地來到洛杉磯，五月天當然也弄了一下這裡的觀眾。石頭從一開始問候，就跟大家說：「聽不到！大聲一點。這些年，我們演出跟植物一樣，越長越大，你們的歡呼聲怎麼好像沒長大。」

阿信問怪獸，如果粉絲在L.A.餐廳遇到他，他會不會請客？怪獸馬上說：「沒有那回事。」過兩秒鐘才繼續接話：「一定請！」

頑皮的阿信「戀愛ing」唱到一半時，也中途放話：「三年沒來洛杉磯，真的沒想到，大家有如老了三十歲，那一定是我們表現不夠好。」他如過往地帶動現場，喊出「L」，沒想到台下反應少少，阿信忍不住搖頭笑說：「一般我在台上會講場面話，但我講真心話，這次巡迴我們唱了不少城市，跟我們最沒默契的就是L.A.了。」

被阿信一激，洛杉磯粉絲立刻顯露豔陽的炙熱，吼叫到屋頂要掀掉。五月天唱到「傷心的人別聽慢歌」時，全場人都跳了起來，場館快掀開了。

此時我轉身回頭看著那個獨自來看演唱會的女孩，她揮舞著螢光棒，表情還是淡淡的，但身體律動著歡欣。

聽五月天，我們都不孤單。

寫給這個名叫侯孟晨的女孩。

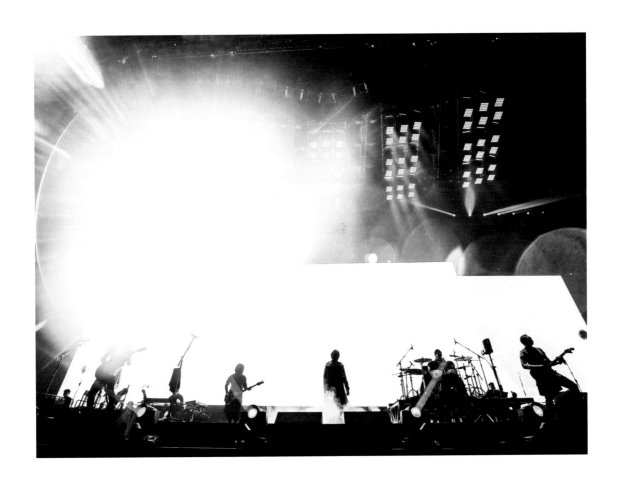

瑪莎

麥當娜約了麥當雄到麥當勞道的麥當勞吃麥皮燉當歸。

洛基（Rocky）約了洛基（Loki）到洛磯山脈附近的洛杉磯裸肌討論邏輯還吃酪梨燉山雞。

#洛杉磯天氣怎麼可以好成這樣

#塞在高速公路上的時候在找 EmmaStone 有沒有跳下車唱 AnotherDayOfSun

#今日場地大又美氣氛佳冷氣又超強

#洛杉磯的朋友被刺激之後唱歌誇張大聲

#今天是繞口令

#好想重看那一年的金枝玉葉

#下一站是太空人最愛求救的 Houston

#某主唱以為激將法會有用顆顆～～～

早上六點半遇見五月天——人生無限公司紀實

Nico 史提夫

我們從聖地牙哥來的,在當地生活五、六年了,今天開車開了快兩個小時來這聽演唱會。我家鄉在青島,他家鄉在武漢。

他今天是單純陪我來看演唱會的,我一直很喜歡五月天的歌,有超過十年的時間了吧。

最喜歡五月天的「最重要的小事」,這是身為女性男朋友一定要聽的歌啊。

(史提夫:完全不知道這是什麼歌,哈哈。)

想跟五月天說:希望他們不要太勞累,自己開心地唱。

◆

爸爸 Ted

二〇〇〇年我們在英國念書,朋友開始放五月天歌曲給我們聽,從那時開始接觸五月天。後來來美國生活,我們只要開車長途旅行的時候,車上都會放五月天的歌,腦海就會勾起從二〇〇〇年到現在,一家人一起生活,一起奮鬥的經歷。

媽媽 Vicky

我們一家人來美國十三年了,我先生來工作,我是嫁夫隨夫。我女兒一直問,這個 BAND 是 for young people 吧,我一直跟她說,對!他們好像沒什麼選擇的自由,一直受到我們的逼迫。哈哈。

姐姐 Caroline

（喜歡嗎五月天嗎？）嗯哼。

弟弟 Ryan

（知道五月天嗎？）SURE！

想對五月天說：我們有位朋友剛好是五月天這次演唱會工作人員，知道他們這趟巡迴旅程很久。那個，五月天你們一定有很多衣服要洗，來我們家洗衣服吧！

◆

BRUCE

為什麼喜歡五月天？因為他們的歌唱出我的心聲，在我碰到的困境時，帶給我力量，讓我可以往前邁進。最喜歡「天使」和「擁抱」。

裴松毅

這次我專程從台灣來 L.A. 看演唱會，希望可以在不同的地方感受到他們的歌聲，我之前也去過香港看他們演唱會，香港歌迷非常熱情，五月天在香港這麼受到歡迎，很受感動。我已經數不清看過他們多少次演唱會，他們每次巡迴，我都會盡可能去買票，他們今年在大安森林公園那場我有去，他們跨年在桃園，我也和同事一起在電腦前搶票，很幸運都有搶到票。我最喜歡五月天「步

步」這首歌，包括MV也拍得很好。

想對五月天說：希望他們可以一直唱下去，而不是只有傳說中的十張專輯。希望五月天接下來有更多的二十年，唱到大家都變老。

◆

成成

我是南加大心理學的研究生，喜歡五月天十二年了。最早為何喜歡他們已經不記得了，但他們在我成長的路上影響很大，我是陝西西安人，當年喜歡他們的時候，我是全班倒數第十名吧，成績很不好，後來到加拿大多倫多讀高中，最近剛來洛杉磯念研究所。我想我今天可以念到一所很好的學校，讀到研究所，就是以前念書很困難的時候，晚上有五月天的歌聲陪著我，覺得有一股精神支持，鼓舞著我。

今天可以帶著我的狗來，是因為我有過一次大車禍，整個背部動過大手術，也得了憂鬱症，所以場館同意讓我的狗兒進來，我的狗狗也因為五月天叫maymay，今天我坐第一排，希望五月天也看得到我的狗。

◆

侯孟晨

我一個人來，一個人聽演唱會比較自在。這是第一次看五月天演唱會。我是山東人，剛來L.A.三個月，來這念大學。

高中時期開始喜歡五月天，他們有些歌，聽了很符合我的心情，我特別喜歡「溫柔」，和他們的一些慢歌。

他們不是有首叫做「傷心的人別聽慢歌」嗎？但我就是傷心的時候喜歡聽他們的慢歌。

想對五月天說：加油，一直喜歡他們。

L.A.唱憨人時，我覺得這輩子這一回好像就值得了　　　　　　　　演唱會音樂統籌 黃士杰

Q：跟五月天一起工作的機緣？

A：我大二那一年，想找暑假打工的機會。怪獸是我小時候一起長大的表哥，我知道五月天當時在籌辦演唱會，就私下去探他們彩排的班，希望能有機會幫忙。

但當時他們已經各自有助理和技師，也都很非常專業認真。原本我想那就算了，兀自摸摸鼻子臨走的時候，石頭叫住了我，他想請我在演出時幫個忙，工作內容是要把一個效果器打開，然後等那首歌唱完後關掉，整場演出我只要做這效果器開關的小動作就好，這就是我跟五月天合作的開始。

後來石頭原本的技師要去英國念書，這樣多了一個技師的空缺，於是我就從那年夏天開始做到現在十八個年頭。

這中間有很多變化，整個團隊規模也愈來愈大，我從技師做到合音，負責電腦音樂排程的事務，爾後又參與音樂後製和網路直播，很感謝這次巡迴阿信讓我掛名音樂統籌，但實際在偌大的團隊裡，我只是一個小小的螺絲。

Q：這一路跟著五月天走來的感想？

A：我原本就對音樂有興趣，但沒想過會變成職業。怪獸帶給我很大的影響，五月天更是超乎想像的厲害。

怪獸很有邏輯，凡事按步就班，他從小就這樣。他一直是我們家族裡面功課最好的，他們家又是

律師世家。我從小就想他長大一定會當律師，後來我弟跟我說：怪獸在玩樂團，而且可能會一直做這件事。

我當時還覺得：怎麼會這樣？有點不諒解他，有次還差點跟他說：你的成績那麼好？你為什麼不好好念書？繼承律師的志業，不是相對穩定嗎？

直到有一天我聽到「軋車」，那時還是錄音帶的年代，有一次去怪獸家，他放工作帶給我聽。我一聽就覺得：超級厲害！這都你們自己做的？當下我才知道，他連選擇玩樂團，都是朝最頂尖、最專業的道路前進。

後來五月天成就越來越大，我才慶幸他選擇了音樂這條路。因為當律師可以幫助人，但音樂卻可以救贖更多心裡有苦的人。

我很感謝有這一切，這個團隊是我的生活，也是我的人生，這十八年來一眨眼就過了，辛苦的地方很多，但有很多快樂的地方。

Q：跟他們工作，印象深刻的事？

A：其實只要做專輯，大家就是拿命來拚。

「自傳」專輯做到最後，要交成品的前幾天，我們已經超過五十個小時沒睡，但阿信和怪獸還想要讓一些歌曲更好，甚至還想要創作新的歌曲，時間還沒到之前，他們都沒打算要讓自己輕鬆下來的意思。

隔天早上六點多，阿信還在配唱，我在旁邊錄音室做混音。

早上七點多時，我笑著問阿信：這樣會死掉吧？他也瞇著眼笑著回我說：對啊，我頭好暈噢。

我跟他說：我不行了，我真的要去睡一下了。他說：好，你去躺一下。

我一晃眼睡到早上十一點，起來後才看他開車離開錄音室。

等到下午兩點，錄音室鐵門緩緩地拉開了，他又回來了，想也知道他根本沒闔眼啊……當下我真的很佩服他們的堅持和毅力。

跟他們一起工作雖然很累，但一起完成一件事的感覺是難能可貴的。

Q：這麼多年來，你和他們工作有些什麼樣的改變？

A：年輕時怎麼工作，怎麼熬夜錄音都不會累。以前怪獸和石頭都會小小喝一些酒，有時錄完音已經零晨三、四點，他們會留下來喝一杯，一邊檢討作品的細節，一檢討就到早上六、七點，然後早上十點再起來工作。

但他們現在為了健康都禁酒了，只剩下我一個人喝（笑）。我因為睡眠障礙，一直都習慣在睡前喝一點點酒，但我沒喝很多啦，只是舒緩我的神經，幫助睡眠。

而這次「人生無限公司」巡演跟之前的巡演很不一樣。以前人數不多，一個人要同時做很多不一樣的事情，但這次很明顯，包括團隊的分配和人數都多了很多，公司也比以往更有經驗，那些器材舞台都是快拆快裝，所以才能應付每一次演完，然後趕往下一場馬上再演，我真的很佩服這個團隊的成長。

Q：心中最有感觸的歌曲？

A：每次唱他們的歌，心情都不太一樣。我也不知道為什麼，我對某些歌曲就是難以抗拒，一聽就會落淚。像這次在L.A.唱「憨人」和「倔強」時，我就覺得這輩子這一回好像值得了。

當下我想起，我當初只是一個來自台中的大學生，居然可以跟著這麼厲害的團隊在L.A.唱歌給大家聽，當下真的很多感觸。不論在哪裡演出，這麼多年來，雖然自己也成家了，但每次跟著唱歌的心情都沒變，好像又回到大學時代的自己。

五月天給我很多鼓勵，教導我很多，他們帶領我入門，我也不停地找機會自學，在這個舞台上，如果任何人遇到問題，我都希望可以幫得上忙，所以我會要求自己去認真學習新的東西。

對我來說，五月天每首歌都有它的歷史，我從幫他們買飲料、訂便當做起，後來參與愈來愈多製作和演出事情，很多歌曲怎麼出生、怎麼成長，都看在眼裡、聽在耳裡，所以在台上我常常落淚。

Q：最想跟五月天說什麼？

A：其實我想過，如果有一天我沒在這團隊了，我會跟他們說什麼？怎麼道別？我曾經很仔細想過一輪。

但就是很感謝他們，讓我的人生這麼的平凡又不凡，而他們在最後的最後，總會把掌聲和聚光，不吝地給到默默在角落努力的平凡人。

我不知道可以跟他們走多久，就阿信之前的說法，五月天會做十張專輯，所以還有大概三五年吧？

不管怎麼樣，不管何時結束，在哪裡結束，怎麼樣結束，我由衷希望可以跟他們走到最後，一起在華人音樂歷史寫下最輝煌的樂章。

休士頓

休士頓的第一個晚上我陷入失眠。

從加拿大溫哥華一路到美國加州，再飛來德州，生理時鐘已經完全失序，加上入住的飯店很大方地給了我一間兩張大床的房間，空曠的空間，幽暗的燈光，上個廁所都覺得有點遙遠微涼。

房間沒有熱水壺，特別想家。睡前沒吞下溫熱的白開水，就真的難入睡了。

失眠看演唱會，精神還是振奮的。

休士頓的場館 Smart Financial Center 是個大型的會議中心，大約可以容納近三千人，這也是五月天這次美加巡演當中，規模最小的場地。

為什麼會選擇大老遠地來德州休士頓？我走在路上，看到的華人少之又少。

小艾說：「三年前來休士頓演出的時候，選在一個學校的場館，觀眾大概一千多人吧，歌迷太熱情了，結束都不肯走。所以這次我們即使賠錢都要來。」

這個南方之地，真的展現無比的熱力。

還沒開演前，照例先到觀眾區進行訪問。通常我比較少關注第一排的觀眾，今天我看到一對男女很早就入座第一排，兩人看起來都很有氣質，沒有喧囂的氣勢。

走向他們，他們對我微笑著。

可以進行一下簡短的訪問嗎？當然，他們回答。五月天的觀眾至今沒人拒絕過我。

他們來自杭州，來休士頓旅遊，過去在美國念大學時，五月天的歌曲是他們的心靈雞湯。

「以前寫作業交報告的時候，放的就是『後青春期的詩』那張專輯。同學們都好喜歡五月天，我還有個台灣同學長得好像阿信。」太太說起話來輕輕柔柔，聲音好好聽，她說，和身旁的老公認識後第一次去 KTV，老公唱的就是「戀愛 ing」。

這位太太還說原本特別去買了珍珠奶茶要給阿信，可是場館不准他們帶進來，好可惜。

她描述的時候，她先生一直安靜深情地望著她。她先生道出，家裡兩個孩子都也是五月天迷，只要他們在家一放「噢買尬」和「孫悟空」，五歲和四歲的兒子就會立刻放下所有事情，從一樓跑去二樓去跳蹦床，開心地活蹦亂跳。

聊了一會兒，氣氛正好，太太緩緩地笑著道出：「其實我們來休士頓有個特別原因。我得了癌症，來這裡看病，冬天休士頓天氣比較舒服，所以把孩子也帶來了。我老公剛沒說，是怕我難過，但我們總要面對的。我們夫妻從小到大都很順利，碰到這事，老公一直陪在我身邊。他真的很好，太好了，為我做太多事情了，有老公小孩陪伴，我應該可以熬過去。」

她的語調如此輕盈，我忍住一時的詫異，送上微笑的祝福。

或許是場館比較小，這一晚休士頓特別溫馨，怪獸說五月天已經十年沒唱校園演唱會，今晚有如回到校園，重溫青春的感覺。

瑪莎也說，其實他們在台上可以很清楚地看到每一張觀眾臉孔，這對五月天來說，真的是很難得的機會。

我坐在三樓看台區第一排正中央，俯瞰看五月天也清晰不已。當阿信唱到「戀愛ing」時，五月天每個團員輪流跟觀眾玩手語遊戲，全場觀眾那麼地投入，那麼地狂喊，讓阿信舉起大姆指大大地稱許。

這一晚，我深深感覺五月天好疼惜這些觀眾，而坐在第一排正中央的那對夫妻，始終站著，手握螢光棒，老婆依偎在老公身旁，老公時不時的摟著老婆瘦瘦的身軀。

演唱會結束回到飯店房間，夜深了，暖暖的溫度仍在，房間似乎不那麼灰暗了。

那一晚，我睡得好香甜。

瑪莎

美國隊長年邁後體型走樣，啤酒肚都出現了，
只好把原來背上的武器盾牌換來前面遮著肚子。
於是乎這招牌武器從此有了新的稱號：
「修飾盾」

#謝謝休士頓的朋友們
#風災後的休士頓復原力好強
#休士頓加油
#場館小歸小但觀眾嗨起來也是很驚人
#距離近到連我跟觀眾對到眼都害羞了
#明天出發大蘋果
#上次尼克主場這次籃網主場
#快沒梗了慘了

Ava

我們夫妻是杭州人,目前暫時住在休士頓。

今天其實好激動,因為我還滿喜歡五月天的,從大學時代就喜歡他們。今天買第一排座位是刻意的,因為真的太難得了。原本我買了珍珠奶茶要給阿信,但館方不讓我帶進來。

五月天陪伴我們青春,我跟我老公認識後第一次去KTV,他就唱「戀愛ing」,我們大學在美國念書時,同學朋友也都喜歡五月天。我記得寫作業交報告的時候,放的就是「後青春期的詩」那張專輯,我還有個台灣朋友長得好像阿信。最喜歡「突然好想你」,我聽到會想起家鄉的朋友。

我們來休士頓有個特別的原因,我老公剛剛沒說,是怕我難過,我其實得癌症,來這看病,但已經在康復中。休士頓冬天比較舒服,我們把小朋友也一起帶來,在這上幼園。我老公怕我難過所以沒說,但這事我們總要面對。老公為我做了很多的事情,他真的很好,太好了。我們從小到大一路都很順利,就碰到了這事,他一直陪在我身邊,相信我們可以一起熬過去。

想對五月天說:他們繼續唱下去,我們會繼續聽下去,小朋友也會一直聽下去。

徐翔

包括我們的寶寶,一個四歲,一個五歲,都喜歡五月天。我們家有個蹦床,我只要一放「噢買尬」和「孫悟空」,他們就會停下腦子裡所有的事情,從一樓跑到二樓的蹦床一直跳跳跳,我手機還有視頻呢!最喜歡「知足」。

想對五月天說:我們會一直支持他們。

◆

高婷婷

我一個人來看演唱會，搭了九個小時飛機，昨天凌晨上飛機，今天中午剛到，明天早上就走。這次他們來北美巡迴，我也去看了聖荷西那場。

我念高中時來美國，高中時曾去紐澤西看過他們演唱會，感覺他們陪我走過整個成長歲月。記得小學五年級時聽「倔強」，聽「為愛而生」那張專輯時我念初中，還特別去了他們在北京王府井辦的簽書會，也去過他們在北京工體的「DNA」演唱會，看了覺得特別勵志熱血。高中一個人在美國時特別感到孤單，能說話的人很少，聽他們的歌像是跟他們說話，我特別喜歡他們的歌詞，還買過他們的歌詞書，也把他們的歌詞抄下來，他們的歌詞帶有力量，像詩一般。

我是鐵粉，我老闆也是。這次他同意我請假，是因為他也喜歡五月天，他比我更早喜歡五月天，比我追逐的時間還久。以前他在YouTube工作，五月天去那辦過live演出，他好開心，以前他們每場演唱會他必去，我們都是腦殘粉。

記憶中五月天陪伴我度過最困難或開心的時光是那首「乾杯」吧，那是我第一年來美國的時候，爺爺去世（哽咽），經歷生離死別的感受。

想對五月天說：期待五月天下一個二十年。

◆

Jasmine Lisbeth

我們是墨西哥人，現在住在離這裡一個小時車程的小鎮，我們是姐妹。為什麼我們會來聽演唱會？因為我們喜歡他們的歌。他們的音樂很美。我們喜歡接觸不同文化和種類的歌曲，喜歡包括韓國歌，英文歌，還有印度寶萊塢歌曲。

我們不懂中文，只會說謝謝，你好，再見。但我們喜歡他們的歌。

我們有 google 過他們，（秀手機 YouTube 頻道）這首歌，我們好喜歡「頑固」這首歌。

（再秀手機）這是我們姐姐傳給我們的訊息，說五月天要來辦演唱會，我們一定要去！we must go, and we are here，非常興奮。

（這對姐妹說著說著問我：你是工作人員？我說我是隨行的採訪人員。他們流露超級超級興奮的表情說：噢買尬，我們可以跟你拍照嗎？這是個採訪嗎？哇。）

想跟五月天說：謝謝他們來休士頓。

兒子吳沛桓

我們一九九九年來美國，當時我十三歲，已經來十八年了。

原本今晚我要跟一個女生來，後來她不能來，就決定帶我爸來。我爸從來沒看過演唱會，今晚是他看的第一場演唱會。

為什麼喜歡五月天？我覺得他們很有文化氣息，聽他們的歌，感覺可以立刻穿梭時光，回到小時候的回憶。其實以前我剛開始比較知道周杰倫，後來好像是在電影還是電視劇聽到五月天的歌，

看到阿信這名字，就去搜尋阿信這個人，才知道他原來是五月天的主唱。

我已經很久沒回台灣了，看五月天的MV，那些街道或路邊攤，讓人很懷念上學的回憶。最喜歡「突然好想你」、「後來的我們」、「星空」、「我不願讓你一個人」、「洋蔥」。

想跟五月天說：他們的歌帶給海外遊子正面的能量，鼓勵向上，永遠不要放棄，很棒！還有他們MV都拍的很好。

爸爸 Ken

我知道五月天，但平常不太常聽他們的歌。

我不太認識新一輩的歌手，我只知道謝雷，鳳飛飛，鄧麗君。這是我第一次看五月天演唱會，我聽說這螢光棒很特別會自己亮嗎？

Nancy

我可以算是粉絲。我們朋友的兒子是五月天工作人員，我們是他父母的朋友。還有五月天上次來休士頓的時候，幫他們做外燴的餐廳老闆也是我們的好朋友。

我老公John也是做音樂的，自己寫歌，他也是他們的粉絲。他怎麼知道五月天？我想是從中文電視台看到他們的演出，他不懂中文歌曲，但喜歡他們的音樂。

我是台大社會系的，我聽說他們也有念台大的，算是我學弟吧。

想跟五月天說：請他們繼續創作與製作好音樂。二十年不容易，是很好的緣分，繼續努力，帶給

我們好音樂，我們很以他們為榮。

John
我喜歡他們超過兩年了。
想跟五月天說：他們成立二十年了嗎？英文有句話，只有當你覺得老的時候才會覺得老，希望他們可以永遠年輕下去，forever young.

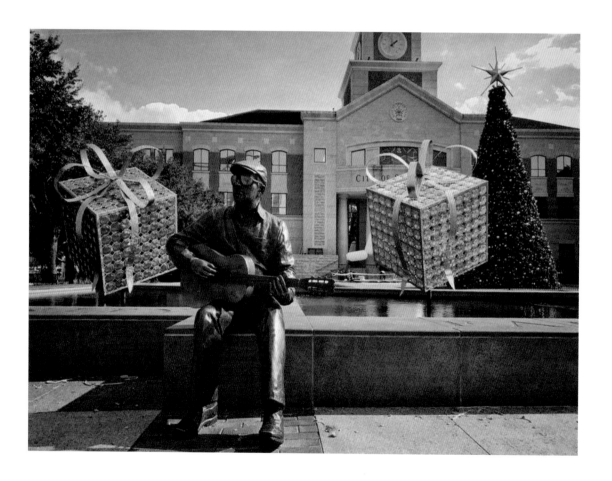

Q：你跟五月天合作的淵源？

A：這是很奇妙的過程。

我在美國德州念完大學三年級的那一年，來「彎的音樂」實習，公司有許哲珮、Tizzy Bac和宇宙人這些歌手。

我從小在休士頓長大，大學前兩年是主修小提琴，念了兩年後，發現自己比較喜歡流行音樂，就轉念 Music Business，這個系統有很多不同的層面，包括經紀、唱片和演唱會，我自己對演唱會最有興趣，Live Nation 又是全世界舉辦演唱會最大的公司，我去 Live Nation 實習後，美國老闆知道我想去亞洲，就介紹我認識洪迪和艾姐。

那一年相信音樂辦犀利趴，Tizzy Bac 在其中表演，我見到了艾姐，剛好她要幫五月天辦歐美巡迴，她就邀請我跟著一起去，那是二〇一三年下半年。

想一想，跟五月天工作時，我大學還沒念完。當初原本只是要實習三個月，沒想到後來一待就是兩年半。

Q：你當初跟五月天工作時，知道他們很紅嗎？

A：當時我知道五月天，但只知道他們的一兩首歌，知道阿信是誰，大概就這樣而已。

我在美國大概是從國中開始聽華語音樂，一開始是聽周杰倫，然後王力宏、方大同，但一直沒聽五月天。

我記得有一年回台灣看親戚，在音樂頻道看到「私奔到月球」這支 MV，因為很喜歡，就買了「離開地球表面」這張專輯，但後來也不太記得他們。

Q：第一次跟五月天接觸印象深刻嗎？

A：第一次見他們，是他們要去高雄參加一個活動，我們在台北集合，搭高鐵下去，我那時也不知道他們有多紅，反正就是跟著。當時我們穿過台北車站，一大堆歌迷在尖叫。到了高雄，那時有黃色小鴨展，有個行程是去跟黃色小鴨拍照，從我們車子看出去，有數百個歌迷推擠搶著要看他們，原本我在車上睡著了，醒來後，他們問我要下去嗎，我下車立刻變保鏢。
那次我真的有嚇到，原來他們這麼紅。

Q：上一次五月天歐美巡演，和這一次他們的巡演，你扮演的角色和心得？

A：做演唱會這一行，是你要真的去做了才知道怎麼做，用說的，都很難解釋。這行經驗最重要，一開始我不太知道怎麼做，所以就是當大家的翻譯，大家到國外難免怕說英文，所以我就是翻譯角色。那時什麼都做、負責翻譯、討論，和回信。
這次五月天北美的巡迴，我負責執行票務、宣傳，基本上除了硬體，每個環節都有接觸。
這一次五月天巡演的規模很不一樣，主要不同的是硬體部分。這次他們在美國訂做一套硬體，器材可以從溫哥華一路跟著巡迴，但上一次是每到一個地方，演出結束就拆硬體，到下一站做另一

套，再搭再拆，等於是分別辦個七場不一樣的演唱會。這次硬體的人員也跟著一起巡迴，所有都比較有組織制度化。

兩次巡迴，五月天的觀眾都很好。海外很多人來看五月天，是一種思鄉的情懷，不一定是鐵粉或五迷，他們想感受想家的心情。

Q：你跟國外聯繫演唱會的過程中，遇到哪些困難？

A：老外不會知道五月天是誰，在國外辦演唱會的歌手團體太多了，美國的場館或是售票系統當然有他們心中的排序，誰知名、誰大牌，誰就好拿到場館，如果你是 Coldplay 或是 Katy Perry，他們當然就是盡量給檔期。

五月天在亞洲有很高的 level，但對美國人來說，其實他們從來沒聽過這個樂團。我在溝通過程中，常常要需要去 fight，去爭取，因為老外可能會質疑，為什麼五月天可以在紐約的巴克萊中心表演？或是四年前他們為什麼可以在麥迪遜花園廣場表演？

真正說服他們的是數字。當他們看到開票的數字，他們就真的嚇到了，原來這個樂團真的能賣這麼多票，所以會把五月天當做真正的藝人般尊重。

上次五月天在紐約麥迪遜花園廣場演出，他們唱「憨人」時，台下歌迷都手牽著手跟著唱，現場每個保全人員都是老外，我看到這些保全看來看去很驚訝，我想他們應該沒看過這種畫面吧。

老外聽不懂，也不懂五月天為什麼這麼紅，但他們在現場看到我們的規格及台下的反應，他們就會真正尊重 MAYDAY 這個品牌，這個樂團。

Q：你對私底下的五月天印象是什麼？

A：很 easygoing。
我因為工作接觸過「魔力紅」、「瑪丹娜」、「邦喬飛」這些美國A咖藝人，他們對工作人員態度都很嚴格，很兇。但五月天完全不會，像今晚工作人員一起去吃飯，他們會覺得大家都很辛苦，想讓大家開心一下，他們會想到工作人員，為別人著想，我覺得這是跟很多其他我看過的大牌藝人不同之處。

Q：五月天做過什麼讓你難忘的事？

A：上次他們在休士頓演出的前一晚，我們一起吃飯。我那時剛進這一行，我爸媽感覺我怎麼莫名在台灣就進了娛樂產業，他們覺得演藝圈好像很黑暗，很擔心我。那一晚艾姐請我爸媽一起吃飯，我們坐在另一桌，然後阿信就突然走過來，跟我爸媽說：謝謝你們讓 Jonathan 來幫我們完成一個夢想。
那個時刻對我來說非常重要，我爸媽聽到阿信的這番話之後，也比較安心。我跟阿信接觸不多，他跟我說的話也不多，他做這件事讓我非常感動，在那之前，我好像才跟他說過兩次話吧。

Q：喜歡五月天什麼歌？

A：我的國語是因為開始跟五月天工作變得不錯。我喜歡「知足」和「溫柔」。看他們演唱會時我也會很感動，想起曾經經歷的事情，像是談戀愛時喜歡情歌，失戀會喜歡聽慢歌。

Q：想跟五月天說的話？

A：其實我常想，為什麼他們會願意讓一個中文講不好，也完全沒背景的外圍者加入工作的團隊？謝謝他們給我這個機會。

紐約

憨
人

已不記得這是第幾次造訪紐約。二十歲時第一次懷抱憧憬駐足時代廣場前，未曾想過這個城市在未來的時間河流，會與我的人生交織成一道歲月。

Ray 是我認識很久的朋友。我還在報社當記者的時候，他在出版社工作，後來自己開出版社當老闆，經營得還不錯。

許久沒連絡，半年前得知他去紐約念書，我嘖嘖稱奇，四十多歲的大男人，放下台灣的事業到異地求學，真是需要很大的勇氣和毅力。

這一站到了紐約，他約我在 freemanally 這家店碰面，位在整片塗鴉牆後隱密的地點，神祕又輕鬆的風格，果然是紐約客才知道的祕境。

吃著美味的早午餐，Ray 說著他在紐約求學的心得。全班同學平均年紀是他二分之一，他上課常常有聽沒懂，常常覺得看的是無字天書。我說他都這把年紀了，幹嘛還想不開來紐約苦讀？

他說，重回校園辛苦但不痛苦，畢竟他熱愛運動，來念運動管理是他的夢想，「我這個年記，這時候不來念書，以後也沒動力了。」

今晚五月天在紐約的演唱會，他也準備前往，「你最好做好可能會哭的心理準備。」臨別前，我先

提醒他。這是五月天北美巡迴的第五場，每一場，我看著來自各地的異鄉遊子，他們總聽著聽著就紅起眼眶，在某個旋律，在某個字句。

這一天紐約早上還有冬陽，中午過後就飄起綿綿細雨。出發時間一樣是下午四點整，乘坐小巴士前往會場。車子過布魯克林大橋，還沒任何心理準備，窗外已冒出這棟諾大的建築物 Barclays Center。

灰濛濛的天色，冷冰冰的空氣，我的心跳卻開始加速了起來，Barclays Center！這巨星雲集的演唱會聖地，這赫赫有名的 NBA 籃球場地，今晚，它屬於五月天！這也是這趟美加行最具指標的一場演出，五月天繼二〇一四年在麥迪遜花園廣場演出之後，再一次進軍世界地標性的表演舞台。

通過安檢進入後台區，沿著長廊前進，兩旁牆上高掛一張又一張的照片，從黑白到彩色，從歌手到運動員，閃耀奪目，令人仰慕。

所有工作人員今天格外沉靜，嚴謹且審慎，場內安檢人員也特別多，每個座位都彷彿被搜身過。五月天團員照舊在上台前三個小時前彩排討論，看不太出來今天的他們有沒有不一樣，他們彩排時不開玩笑、不說幹話，每一個表情都凝神專注，偶爾跟技師們溝通也僅用眼神交流，默契盡在不言中。

彩排完，我遇到士杰，小聲問他緊張嗎？他抿抿嘴點點頭，是啊，怎麼能不緊張，這場子這麼盛大啊。

在上萬名觀眾找受訪者，只能完全憑直覺。紐約是個耀眼的城市，也是個孤單的城市，多少人在此揚名立萬，也有無數人依然擁抱夢想，匍匐前進。

跟觀眾聊著，有人從青島、南京來紐約念書，有人從費城開車前來，看台區的那個女孩幽幽笑說，飛機延誤了，她從亞特蘭大飛了二十四小時才到。搖滾區酷妹則說，她今早到紐約，看完演唱會明天就飛回上海。

音樂有著無以言喻的神奇能量，足以噴發每顆心巨大的力量。今晚 Barclays Center 全場舉著螢光棒，每張臉對著每一首歌狂燒吶喊，唱到這個場館震天價響，身處其中的我，深切感覺像是走進一場夢境，這個夢那麼清晰真實地上映，每一幕都刻印在大腦的記憶體。

舞台上的五月天，今晚很瘋狂，也依然感性。阿信說，要是當初有人跟他說，有一天你們會唱到紐約，他會覺得對方是瘋子。石頭也說，今晚是神奇的一晚，是台下的觀眾把五月天帶來了紐約。

安可曲唱完，時間是十一點二十三分，台下舉起「加班」和「OT」的燈牌，大家都不肯離去。五個大男生在台上圍著一圈商量後，音樂一下，「憨人」響起了。

我猜會是這首歌。二〇一四年這五個男生在紐約麥迪遜花園廣場的最後一首歌，也是「憨人」。那一次，台上台下唱到哽咽，阿信那番感人的言語，我至今記得。他說心中始終有個音樂之夢，有人願意傾聽，有人願意相信，聆聽相信五月天所相信的。那一晚他請台下大家每個人手握手，說著：「That's the imagine what you want!」

二〇一七的這一晚，「憨人」的歌聲沒變，台下的粉絲更多了，與台上相知相惜。阿信說：「都說五月天要唱到八十歲，下次我們來紐約不知道是什麼時候，如果那時候你們有空，還沒忘記我們，那就來看看我們吧。我會記得這一夜，是你們讓我愛上這個城市。」

演唱會結束，所有老外工作人員迅速湧入後台拆解器具，他們其實等待很久了，在五月天唱「憨人」之際，站在舞台一旁老外工作人員，也跟著一直哼唱著lalala，不需言語，不用翻譯，音樂就是最美好的交流。

五月天的五個大男生唱完即刻換裝準備下一個深夜工作，彩排時繃緊的神經終於鬆開了，我看到他們像孩子般的笑臉。

演唱會隔天，我跟Ray通line。他說他從未想過自己居然有一天會在紐約看五月天演唱會。「出國前常開車聽他們『自傳』那張專輯，每聽一次總會不自覺緊握方向盤，問自己，真的要去『那個地方』嗎？」

每個人心中都有那個地方，雖然每踏出的步步難免擔憂，難免害怕。有一天，總有一天，時間會告訴我們：That's the imagine what you want!

怪獸

在這個巨大的城市
無論是短暫停留或努力生活著
都需要彼此的溫暖與陪伴
讓每顆心都不孤單
五月天在紐約
明天你們會來嗎？
#紐約時代廣場

瑪莎

因為牙齒有點痛，所以臨時跑去了牙醫院，希望可以緩解牙痛的感覺。在醫院的櫃檯掛號時，是說話很快的護士幫我掛號。

「你好，我在紐約的時候不知道咬到什麼，牙齒那幾天開始變得好痛。」我說。

「紐約嗎？」護士問。

「對，是紐約」我回。

「紐約嗎？」護士又問。

「對啊，是紐約啊！」我又回。

「吼！你很煩欸，我是問妞約嗎？」

「對啊！是紐約沒錯啊！」

「吼！我是問你……

你～有～約～嗎～？」

#謝謝大蘋果的大家

#我剛剛在後台看到籃球架偷偷跑去摸籃網的籃網

#大家的歌聲讓人忘記自己在紐約

#接下來又要再飛芝加哥了

#今天宵夜有搖搖小屋的漢堡東西岸雙堡集好集滿

#昨晚 BlueNote 朝聖 StanleyClarke 的演出後感動到開始懷疑人生

#雖然每個地方都好好玩但好像開始想家了

#真的快沒梗了不是開玩笑的

查爾斯

我是青島人，現在在紐約讀書，來這快兩年了。以前念高中的時候就聽五月天很多歌，來美國之後，要適應美國文化，很長一段時間沒聽，但還是念念不忘。最近比較有空，知道他們要來辦演唱會就過來聽。

Nick

五月天特別火，我肯定聽過他們的歌。
想對五月天說：可以跟你們合影嗎？

◆

劉耀晨

我是五月天粉絲，從高中喜歡他們，那大概是二〇一〇年時候。我南京人，周圍所有同學都喜歡他們，只要有他們推出新歌或新專輯，大家都會唱，也會去KTV唱，到目前為止七年了，對他們還是挺有感情的。

我來紐約念研究所，才剛到幾個月，慢慢適應當中，一切算是盡如人意，但有時還是會挺想家的。這是我第一次看五月天。今年十月份五月天在南京有演唱會，當時我朋友圈刷爆了，大家都在發這個微博，即便我們都奔三的人了，大家還是有一腔熱血去聽演唱會。我很多同學在多倫多，他們也都買了票要去看五月天。大家在不同地方買票，還聯絡了一下，覺得滿有意義的，追了同一個偶像追了那麼久，伴著他們成長，我們自己也成長了，我覺得非常棒。

五月天的歌能唱出我們共同的心聲，我記得本科畢業聚餐的時候，大家一起唱「乾杯」，每個人都哭了，這首歌唱了很有感觸。以前同學聚會大家比較會選唱「倔強」，但這歌調子很高，男生唱不太上去，最後都啞喉，剩女生唱。這歌一開始大家都挺雄壯，最後只剩尖聲細語，滿有意思的。

最喜歡五月天的「如煙」，對這歌印象最深刻。還有我每次聽「乾杯」都會覺得感傷，會想到那個時候的我，那個時候的同學。同窗四年，那個時光再也不在了，這歌描繪一個人生從開始到結束，像幻燈片慢放的感覺，我特別喜歡這個意義，也喜歡這MV。

想對五月天說：我希望他們能永保初心，堅持他們想做的音樂，這條路上確實不容易，隨著我們的成長他們也成長了，風格也不太一樣，希望他們創作些新的音樂，有更多嘗試，愈來愈好。

張嘉敏

我今天一個人來，因為我認識的人都不在紐約，我是在紐澤西念書。

我喜歡五月天挺久的，他們比我早出生，我是一九九八出生的，他們一九九七出道的。我媽很喜歡他們，帶著我一起喜歡，我大概六歲開始認識他們的歌，十歲開始喜歡他們的歌，現在我十八歲。

我是上海人，自己來美國三年了。這裡啊，沒什麼好吃的，紐約還好，紐澤西像個很大的農場。今晚來看演唱會，爸媽都知道，爸爸還跟我通了電話，說不要太晚回去。

剛開始來美國的時候，完全不懂英文，是靠五月天的歌撐過來的。以前我媽媽常放「乾杯」給我聽，我想家的時候，特別想聽「乾杯」，還有「如煙」，這兩首聽了真的很想哭。最喜歡五月天的

「突然好想你」。

想對五月天說：好好加油。我喜歡他的時候，他很瘦。雖然他現在也開始瘦了，還是不要再胖起來比較好。

Eric

我們今天是從費城來的，開兩個小時的車，五月天都可以坐十幾個小時的飛機過來辦演唱會，我們開兩個小時的車程不算什麼。今晚回到家應該是凌晨兩點吧。

為什麼喜歡五月天？我自己也玩音樂，以前我喜歡 Mr. Children，五月天好像也有受他們影響。我一直很喜歡怪獸和石頭的吉他演出，瑪莎的貝斯也非常好。

五月天的歌之中，我們都喜歡「溫柔」，他們寫歌寫到有如人生縮影，反應人生，這是他們音樂迷人之處，我以前都唱「溫柔」哄兒子睡覺的。

想對五月天說：我自己玩樂團，樂團除了音樂重要，人和也很重要。人和二十年是很難得的，人和也才能把音樂搞好。謝謝他們，如果不是五月天，我也不會每天晚上唱「溫柔」哄我兒子睡。

Vivian

我從小聽五月天的歌，但瞭解不多，就是純粹喜歡。最喜歡「突然好想你」。

想對五月天說：他們很棒，很努力。

◆

梁曉婷

今晚我一個人來。我是廣州人,在亞特蘭大念書,今天飛機有些問題,我坐了二十四個小時飛機,今天下午五點才到紐約。

好辛苦?不辛苦,很值得。

我是五年前念高中時開始喜歡他們,為什麼喜歡?覺得他們的歌很有感染力,唱到心裡的感覺,不論在家鄉或異地都陪伴我。聽他們演唱會也有偷偷哭過,印象深刻的一次,是在廣州看完演唱會打電話給喜歡的男生,想要給他聽我喜歡的歌,但場館信號不太好,他沒聽到。最喜歡五月天的「笑忘歌」、「我不願讓你一個人」。

想對五月天說:希望他們還有很多個二十年,還想聽他們唱很多個二十年。

◆

李佳欣

我今天早上飛到紐約,看完演唱會明天晚上回去。回哪?上海。

是鐵粉嗎?我覺得我一般。看過幾次演唱會?很難說,近百場。他們接下來上海場,我已經買好五場的票。

我從二〇〇四年、二〇〇〇五年喜歡五月天,他們當時到上海路演,我剛好碰到他們,雖然距離很遠,但還是感覺他們很有感染力。

對我來說,他們就是人生背景音樂,考大學、念大學、畢業、找工作,所有覺得很累的時候,就

聽些歡快的歌鼓勵自己一下。改變人生不至於，但給予很多勇氣是肯定的。最喜歡「生命有一種絕對」，態度很強烈。

想對五月天說：他們只要做好自己，繼續唱下去就可以了。我們的任務就是一直跟著他們。就這樣。

Q：怎麼開始跟五月天合作演出的？

A：應該是二〇〇三或二〇〇四年左右，我找他們到康州的賭場演出。我一直都很關注歌手的動態，當時聽到五月天，感覺他們好像有點不一樣，歌和風格都很特別。

Q：那時候他們的票房好嗎？

A：老實說，票房一般啦。哈哈，是不理想啦。那時候知道五月天的人有限，而且又是在賭場，去賭場的都是有一點年紀的人，對他們更不了解。剛開始他們的票房的確沒有我想像得好，可是我一直覺得五月天很好，沒問題，可以做下去。

Q：最早對五月天的印象？

A：我對他們印象很深刻，尤其是他們五個人在一起很融合的感覺，那不單是音樂上面的融合，私下他們也很談得來，很難得。你知道，五個人的團體，大家的個性和背景都不一樣，要在一起是不容易的。而且他們對歌迷的真誠也令我很感動。

Q：你接辦五月天海外演出，印象最深刻的是那一場？

A：五月天剛開始海外演出是從賭場開始，後來愈來愈紅，我就大膽地想去試紐約麥迪遜花園廣場。

那是跨得很大的一步。我後來看有人寫說，五月天繼誰誰誰之後在紐約麥迪遜花園廣場舉辦演唱會，那是錯的，麥迪遜花園廣場的大場，華人歌手只有五月天唱過。

那場地旁邊有個可以容納三、四千人的場館，也叫麥迪遜花園廣場，但那是小場。到目前為止，他們還是華人第一個上這個大場演出的歌手。

那時候訂場地，我壓力當然很大。但對我來說，五月天是個神話，他們有那麼多follower跟著他們跑，我沒有看過有這麼有魅力的歌手，我不知道他們給歌迷吃什麼，哈哈。

後來我有特別留意買票的族群，我發現五月天的歌迷不只是住在紐約的人，還有從西岸來的，甚至是從亞洲各地來的，我很驚訝。買票的也有很多學生，都念很不錯的學校，因為他們買票會拿ID嘛，當時我就心想：哇，他們的follower很強喔。

那一場我們下足了功夫，個個方面都仔細配合。當時我也有抱持好奇的心態，想試試看到底我們可不可以做到這麼大的場子，不知道做對了沒？後來證明我們真的做對了。

這次五月天在紐約巴克萊中心辦演唱會，也創下另一個高峰。這場地很新，是近年來紐約最紅的場館，一個麥迪遜花園廣場，一個巴克萊中心，這兩個地方，五月天是目前為止唯一在這兩場地都做過演出的華人歌手，是華人首創也創造了五月天的高峰。

Q：認識他們這麼久，覺得他們有什麼改變嗎？

A：沒有耶，他們就是愈來愈紅。私底下他們都很 down to earth。

Q：你聽他們的歌嗎？

A：有啊，突然好想你，你會在哪裡～在卡拉 OK 我都會唱，我也最喜歡這首歌。

Q：想對五月天說的話？

A：五個人在一起超過二十年是很難的事，何況他們五個人有不同的個性，不同的背景。以前他們單身，可以瘋瘋狂狂的，現在有家人和小孩，要照顧自己的家庭，更要彼此珍惜在一起的時間，這一點很重要。

其實大部分的事情他們都做到了，也經歷了很多人所沒經歷過的。

我不會說希望他們更紅，或更上一層樓，我覺得他們最重要的是珍惜這份友情。

芝加哥

兄
弟

五月天這趟美加巡迴演出，相信音樂很貼心，請了宣傳人員納豆工作之餘關照我。

納豆看起來很喜感有趣，骨子裡是個熱血青年，血液裡也流竄著音樂基因。

五月天在溫哥華開演前，納豆跟我趁白天空檔出去晃晃，在那條楓葉灑落的路上，我跟他閒聊，
問起他是不是五月天粉絲，他笑說對啊，以前還曾經跟同學為了五月天的簽名會排隊三天三夜。

好瘋狂啊，我由衷佩服這種熱血的追星族。那進了相信音樂看到偶像不就美夢成真嗎？納豆笑
說：「對啊，但要忍住，要專業。」他說他進公司後第一次見到五月天是在香港紅磡體育館後台，
當時他緊繃情緒遠遠大過於興奮，工作人員跟粉絲截然不同的身分，那一刻他就明瞭了。

這一路巡迴，納豆和我建立了交情，他說著他的母親、他的樂團、他的夢想，以及五月天在他人
生歷程中留下的印記。

五月天在芝加哥演出的這一晚，我的心情特別不一樣。

也許是離家好一段時間了，鄉愁滿溢，也或許芝加哥這座 Auditorium Theatre 太美了，我走在每個
階梯上，都想著這座百年劇院的芳華美麗。

照例在演出前訪問觀眾，上了二樓，剛好碰到納豆，他叫住我：「雅芬姐，他就是從小跟我一起追五月天的那個同學。」

同學叫黃品澈，來芝加哥念書三年了。他和納豆是國小同學，大學剛好又同校，成為室友，兩人搭起友情的關鍵，就是五月天。黃品澈十歲那年，姐姐買了「愛情萬歲」那張專輯，他覺得不錯，就跟同學分享。那時候同學有兩個阿信派，一個是五月天的阿信，一個是信樂團的信，另一派則是周杰倫，納豆和黃品澈常為了幫五月天出頭，跟同學交鋒激辯。

五月天「你要去哪裡」那場演唱會，納豆和黃品澈這兩個小學生去了，狂熱沸騰。「天空之城」簽名握手會他們也去了，握手會還沒開始，納豆得意地跟黃品澈說：「ㄟ，我剛有和怪獸對到眼。」黃品澈不屑的回：「你吃大便啦。」後來跟怪獸握到手時，他還特別指著納豆問怪獸：「他說剛剛有跟你對到眼。」怪獸真的點點頭。

「天空之城」那場演唱會，納豆和黃品澈以及他們自封 F6 的幾個同學，在演唱會外排了三天三夜，那三天三夜，他們又熱又累，為了誰要去買飲料吵架，為了誰買便當爭執，也意外和後面排隊的人結為盟友，雙方輪流守候和休息。說起這段青春歲月，納豆和黃品澈一直互相吐槽笑鬧，兩人彷彿回到小學生般的純真稚氣。

這是我這趟行程中看到納豆最輕鬆的時刻，而黃品澈還不忘說著：「身為盲粉，看著他進相信音

樂，我覺得這世界很不公平。以前我們都會說，要是以後誰可以當五月天的宣傳，那就真夠爽了。」納豆也接應：「我們也曾經幻想可以在五月天演唱會上當工讀生，一直對歌迷說：不要擠，不要擠！然後聽免費的演唱會，哈哈哈。」

夢想成真真好，但不是夢想成真就什麼事都不用做了。每場演唱會，納豆的工作就是拍演唱會的畫面，待演唱會結束後回飯店剪片供媒體使用。睡很少、很操勞是這一趟美加巡迴每位工作人員的寫照。

而來芝加哥念書三年的黃品澈，itunes 裡始終只有五月天的歌曲，他一開車就自動循環播放。他說人在異鄉，常會想起台灣的朋友，然後偷偷問我們：「今天五月天會唱『兄弟』嗎？」

約好演唱會結束再跟黃品澈聊聊，但當燈光亮起，人群離席，我看到他，卻不忍跟他多說什麼了。他拿著螢光棒，紅著眼，想擠些話給我，淚水卻先滑落。

納豆在他旁邊緩和氣氛說：「就跟你說好看吧。」黃品澈點點頭，說出：「很激動，很滿意。」

不知為什麼，那一刻我也想流淚了。好似他們的友情歲月在我眼前慢慢流轉穿梭。

多麼珍貴啊，那個離我們而去的青春，那個捨不得遺忘的記憶。
慶幸的是，老友還在，感情仍堅。

瑪莎

今天真的沒梗了，好累喔

可以休一場嗎？

今天觀眾好熱情，一直要我們五

隻加歌，沒力氣想梗了啦！

#只好送上一張深夜的蝙蝠俠模仿照賠罪

#諾蘭鏡頭裡的高譚市

#謝謝芝加哥的大家

#雖然追的是黑暗騎士的景點但心裡想念的是小丑

#下一站前往多倫多

#其實梗放在內文

#CityOfBlues

#樂高蝙蝠俠的中文代表（羞）

Ariel

我們從底特律來的，開車大概四五個小時吧，之前在這念研究所，現在在工作，今天是專門請假來的。

上中學時全班都喜歡五月天，我一直都聽他們的歌，他們有很多讓我感動的地方。我聽他（指男生）唱的第一首歌是「知足」，就覺得這男生不錯，哈哈。很巧，那是一場聚會，當時他還不是我男友。我們二〇〇七年認識的，現在是夫妻。最喜歡的歌是「知足」，這歌對我歷史意義重大。

有一年我一個人在另一個城市工作，那時候特別希望跟他搬到同一個地方，因為異地戀比較辛苦，那首「我不願讓你一個人」，我聽特別多遍。

當時我們在不同城市，就經常約定同一個時間來芝加哥碰面，芝加哥剛好在我們兩人住的城市的中間。只要在路上，都會聽著「我不願讓你一個人」。後來我們住一起，還特地把這首歌歌詞抄下來記念。

想對五月天說：希望他們一直唱下去，多出專輯。他們出專輯的速度太慢了。

卜家蔚

因為 Ariel 喜歡五月天的歌，所以我也喜歡五月天，覺得他們的歌很好聽。

上回五月天芝加哥的演唱會，我們也有來看。那是二〇一四年的三月，那時我們坐另一區。

◆

石慕蕾

我們來美國三四年了，當初來念書，最近剛畢業。

五月天是我的青春。我聽他們的第一首歌是「知足」，那時候我念高中，這首歌的歌詞對我而言是很重要的經歷，不開心的時候就聽他們的歌。而且阿信很帥。

最喜歡「知足」、「你不是真正的快樂」。「你不是真正的快樂」推出時，那年我念大學，正好失戀，那整個冬天都在聽，有一種即使不快樂也要快樂的信念。

想對五月天說：他們要繼續唱下去。等我的孩子將來讀書的時候，他們一定還要能唱。

時振昊

因為她喜歡五月天，我也喜歡，但沒像她那麼有青春的感受。

她常說阿信這也好那也好。

（石慕蕾：什都都好。）

無所謂，反正我們都結婚了。

（石慕蕾：他真的好啊。）

我習慣了她這麼說。

這是我們第一次看五月天演唱會，之前他們在上海演唱會，我們沒買到。

我們在美國常聽他們的歌，每次開車開長途都會循環放他們的歌，他們的歌陪伴我們度過異鄉生活，他們的歌聽起來有幸福感。最喜歡「突然好想你」。一方面這歌寫的是真實的事，另一方

面，這歌唱出青春的感傷，失去愛情之後仍留有最美的感覺。

想對五月天說：一樣。希望他們繼續下去，讓更多人聽道他們的歌。

張迎勝

我是湖南人，現在在普渡大學念研究所，這是來美國第二年。

為什麼喜歡五月天？我是六七年前開始喜歡他們，其實高中時我不喜歡五月天，後來念大學時，同學室友都喜歡他們，就跟著喜歡，他們的歌很感人，很有故事。有的時候晚上聽他們的歌睡，特別有一種安靜的感覺。最喜歡「溫柔」、「倔強」、「天使」。

想跟五月天說：祝他們愈來愈來好，粉絲都會支持他們。

Q：什麼情況加入跟五月天團隊的？

A：四年前我應徵大哥李宗盛的「李吉他」，去那邊賣吉他。原本在信義誠品上班，後來「李吉他」在四四南村的好丘那邊開了分店，我改去那邊上班。那邊平日人比較少，我就會自己彈彈貝斯，有一次瑪莎來四四南村，他看到我彈貝斯，就跑進來跟我開聊。

其實他在我眼前閒逛的時候，我就心想：這該不會是瑪莎吧？那一次我問他很多關於錄音和器材的事，把想問的都問了，他也很熱心地回答我。他走之前，還跟我說：你如果有興趣，可以來看我們練團。

我當下有點嚇到，覺得他人怎麼那麼好？但我沒有他的聯絡方式，所以也沒機會去看。

後來大概半年後，我室友阿矩擔任「MP魔幻力量」的技師（前獅子合唱團鼓手），他們有一次慶功的時候，聽到瑪莎提到我，阿矩就傳訊息給我，我一收到訊息，就要求阿矩問瑪莎：我可以當他的技師嗎？

後來就很神奇地當了瑪莎的技師。

Q：你原本就是五月天的粉絲嗎？

A：其實我不是，但我小時候滿常聽他們的歌。姐姐買過他們第一張專輯，那時候我就跟著姐姐從第一張就開始聽，洗澡的時候會一直哼他們的歌。

Q：對音樂的喜愛有受到五月天的影響？

A：有。我以前也彈吉他，那些教材打開，一半以上都是五月天的歌，受他們影響很深。

Q：瑪莎是一個怎麼樣的老闆？

A：他是個不會私藏的老闆。
有人拜師學藝，老師會留一手，但瑪莎不會，他只說你盡量問，如果你不好意思問，他就會說：你之前幹嘛不問？他聽的音樂非常多，有時候我會請他推薦他最近在聽的音樂。
工作上他很嚴肅，但私下就像朋友，可以聊心事。

Q：你有被他ㄅㄧㄤ過嗎？

A：有啊，常常，但都是我自己的問題。一開始工作的時候，在舞台上反應比較慢，有時還會不小心發呆。
有一次是在北京鳥巢演出時，我當時很不熟悉狀況，又很緊張，其實我到現在都還是常常很緊張。當時我要拿另一把琴給他，可是我發現我拿錯了，趕緊再去換，結果導線拉到琴架，琴架整個倒了下來，超大聲的，現場又超安靜，大家當下都有聽到聲音，但都很鎮定，那一刻我超難過，覺得怎麼犯這種蠢事？

還有一次，瑪莎已經上台了，我要開 mute，就是讓原本的貝斯消音，然後讓他彈另一把，但當時我忘記打開另一把的聲音，瑪莎彈了之後發現沒聲音，一直看我，可是我沒注意到他，結果歌曲都唱兩句了，我才驚醒。後來他在慶功宴敬酒時，有ㄅㄧㅀ我，說今天這樣不 ok 喔，雖然他是笑笑地說，但平常他不會這樣，所以我也知道自己太粗心了。那次之後，演出我眼神絕對不會離開瑪莎。

平常我們在台上溝通都是用眼神或手勢，一發現他有奇怪的動作，像是他把耳機拿下來了，我就大概知道發生了什麼事。

Q：他有沒有做過讓你印象深刻的事？

A：某一年小巨蛋的 live 頒獎直播表演，上台前我已經確定 IEM（編註：入耳式監聽耳機）是正常的。他們上台第一首歌下了之後，還沒到副歌，我就發現瑪莎表情怪怪的。以我的經驗判斷，他可能是聽不到自己樂器的聲音（IEM 故障）。但是如果聽不到自己的聲音，通常會掉拍或者彈錯音符，尤其那一場表演彈的 bass line 蠻複雜的（兄弟＋人生有限公司），但他表現卻很正常。於是在我猶豫要不要衝上去幫他檢查的時候，表演就結束了。

後來回到錄音室我看電視重播，瑪莎完全沒彈錯。我問瑪莎剛剛是怎麼一回事，他說他耳機完全沒有聲音。我又問那你怎麼可以彈得很自然又沒出錯？他說他一直盯著冠佑哥的動作數拍子再加上長年累積的舞台經驗吧。

他事後也沒怪我，他人真的很好。（後來我媽問我為什麼跪在電視前膜拜。）（笑）

PS. 瑪莎哥在舞台上習慣只聽 IEM 表演，不用監聽喇叭或貝斯音箱當輔助，所以如果耳機或 IEM 故障的話很恐怖。

Q：你在台上聽到五月天唱什麼歌，還是會很悸動？

A：小時候洗澡的時候很愛唱他們的台語歌，第一次在台上聽他們唱台語歌，真的是感動到眼眶泛淚，但我又不能表現出很興奮的樣子，只能裝鎮定繼續工作。

Q：最喜歡五月天的歌？

A：我很喜歡「麥來亂」，他們現在很少唱這首歌了。「愛情萬歲」我也喜歡，以前玩樂團有特別練這首歌。

Q：想對五月天說的話？

A：我覺得每個世代的音樂都代表那世代的人想要表達的事情，也可以窺探那時候他們在想什麼或者流行什麼。一首歌如果可以讓一個偶然聽到旋律的路人甲有一絲片刻的感動，那那首歌就有它存在的價值。五月天的歌就是這樣！但對很多人來說，它不只是一個旋律也不是一絲片刻，而是一個童年、青春期或整個人生。希望老闆能唱到八十歲，繼續影響下個世代的每個路人甲。

Q：想跟瑪莎說的話？

A：老闆是帶我入這行的貴人，很多知識都是他不厭其煩地教導我。雖然我對於表達情感這方面很不擅長，但我要趁這個機會跟老闆說，謝謝你的帶領與指導，沒有當初的相遇，我或許依然在李吉他彈著貝斯賣著吉他。謝謝你。（跪）

多倫多

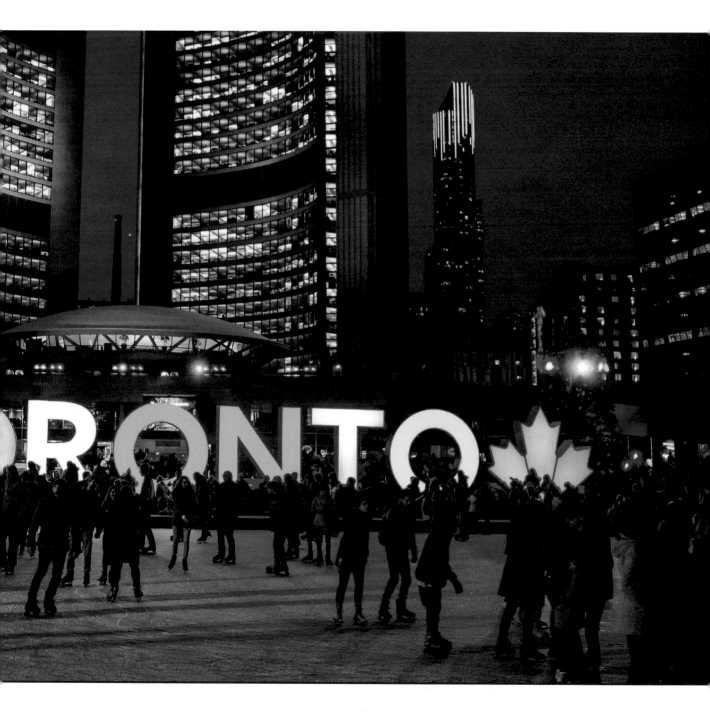

乾
杯

寒風蕭瑟的多倫多，覆蓋著離情依依。這是五月天北美巡迴的最後一站。

Air Canada Center 是暴龍隊的主場，一整個建築體就是霸氣啊，而今晚的餐廳和餐點也特別澎湃，中式西式琳瑯滿目，每個桌上都擺放著美麗的花朵和亮晶晶的燈飾。

十一月底的時節，這裡已經開始瀰漫濃濃的聖誕味了。

平常總是囫圇吞棗般吞嚥些食物就進會場工作，今天這場館的餐廳燈光美氣氛佳，我好整以暇地坐著、吃著，正餐吃完嗑甜點，一點都不想錯過美食，甚至幻想來杯紅酒，好似該輕盈地面對這即將離別的愁緒。

是思鄉的情懷作崇吧，今晚看到兩代一起前來的觀眾，特別有感。我遠遠地就聽到 Joanna 和她朋友 John 在會場外的笑語，兩個從台灣來的大女孩和大男孩，從小就聽五月天。Joanna 說人在異鄉聽五月天的歌曲特別有感，她常常想起國中畢業時同學們一起聽著五月天的「乾杯」。

Joanna 的媽媽一直在後方默默看著女兒，我問她喜歡五月天嗎？她笑笑點點頭：「女兒喜歡我就喜歡。」

從北京來的 Jacky 和九歲的兒子李能坐在看台區的第一排，李能講起話來濃濃京片子，口才絕佳。

問他為什麼喜歡五月天，他說得頭頭是道，「因為爸爸喜歡！五月天的歌很健康，我們車上都是放五月天的歌，我不像我爸那麼瘋狂，我爸爸心中五月天第一，接著是汪峰和哈林。我是冷靜派的，我喜歡五月天的『倔強』、『孫悟空』、『派對動物』，情歌『戀愛ing』也不錯。」

Jacky望著兒子一臉驕傲的表情，他低沉的嗓子和兒子的童音是兩個對比，被問到想跟五月天說什麼話？他給了五個字：「再唱二十年。」兒子也接應：「繼續唱下去，陪伴我。」

走在二樓座位區，經過Ida和Amomma面前，她們兩人說著廣東話，真正吸引我的是，這兩位熟齡女子，買了好多五月天的周邊商品。上前詢問她們，她們一臉笑意，Amomma說自己是兩年前成為五月天的粉絲，而她十五歲、住在香港的女兒，則是一年前成為五月天的鐵粉。「我女兒為了五月天去學吉他、學打鼓，還去當義工，因為她覺得五月天是好榜樣。我兩個月前就被我女兒下令去買票了，她也提醒我一定要買螢光棒、周邊商品，還傳了關於看五月天演唱會的訊息讓我知道。」

Amomma把她手機遞到我面前，我一看就笑了，果然有好幾條「須知」，包括當「知足」那首歌響起，要開啟手機的手電筒。

想必這相隔兩地的母女，因為五月天而更加親愛緊密吧。這一晚，我看到很多一起來的家人、情侶、朋友，來自多倫多當地，來自兩岸三地，來自他們凝聚誠摯的心。此時此刻，深深地為五月

天驕傲，也真切明白他們任重道遠。

北美最後一站，這五個主角絲毫不見疲憊的狀態，今晚的他們心情格外好，知性的話和玩笑的話都不少。阿信說，漫長的十一月都在北美巡迴，今天到了最後一站。「俗話說得好，今朝有酒今朝醉，莫待無花空折枝，踏破鐵鞋無覓處，得來全不費功夫。」嗯，一氣呵成倒也絕配。

瑪莎糾正阿信，說第三句應該是「打遍天下無敵手，得來全不費功夫。」

此時怪獸也加入詩句接龍，「山窮水盡疑無路」，阿信再轉了回來，「如果我們不曾相遇。」

而今晚的重頭戲是要幫怪獸過生日，阿信開啟準備要弄怪獸的模式，要怪獸加油，搞得怪獸反擊：「我很好啊，這樣加油好像我超不ok的樣子。」

阿信要怪獸許願，說要用念力幫他達成，「不要太貪心，錢的方面我們不行。」

團長怪獸當然非省油之燈，立刻接話：「錢的方面用念力不夠，要用匯的！」

就是這樣的亂入，這樣的幽默，常常惹得五迷大笑，暢快地跟台上的五個人一起又唱又哭又笑，一起發神經。

怪獸終究道出了生日願望，他說這次巡迴很久，要克服時差和長途奔波的辛苦，有人感冒了，有人病倒了，大家都咬著牙撐過來的，他想祝福所有工作人員和在場觀眾身體健康。

當怪獸說到這些話語時，我心頭微酸了起來，過去這些日子以來跟著他們一路搭飛機、趕夜車、坐長途巴士的那些畫面映入眼前，那一座又一座城市風景與飯店場館的氣息也浮現腦海。我想起在紐約的那一晚，所有人頂著寒風，等候那家餐廳座位時，五月天成員看著五月天巴士出現眼前之際，也忍不住拿起手機拍攝，那真是一幅有趣的畫面。

也是那一晚，我們已先幫怪獸過生日，大夥兒唱著生日快樂歌，硬是要搞得他在老外面前流露尷尬。已鮮少喝酒的怪獸，那晚也難得豁出去，阿莎力地回敬大家好幾杯。

那也像是個同學會吧，有緣相聚，有情相依。

乾杯！敬北美最終回。

怪獸

完成了北美七場人生無限公司，經過了 17 個小時的飛行回到家，帶回來的除了每場演唱會的激情與感動回憶，還有溫暖的生日祝福在等著我，很感動，也祝大家一切都好。謝謝，晚安！

Q：五月天成立二十（訪問時是二十年）年了，當初組團，有想過可以站上各地的搖滾殿堂，到處巡迴的這一天嗎？

（五個人你看看我，我看看你，看來又看去，都搖頭。）

阿信：不可能。

石頭：完全沒有。

Q：五月天當初的夢想是什麼？

阿信：就大家可以每個禮拜固定聚會一兩次，練練團。如果有演出的機會就去。但慢慢慢慢，就好像被放大了。

Q：你們自己有感覺放大了嗎？還是你們被一股自己也不知道的力量放大？

怪獸：應該是不太知道。這是慢慢的，就像出第一張專輯時，公司突然說：「來吧，來臺北市立體育場辦一場演唱會。」當時我們的反應是：「蛤？」這完全超乎我們的想像，才第一張專輯就在體育場辦演唱會，這怎麼可能？後面的每件事，就一直出現：「怎麼可能？」都是沒有想像過的，然後慢慢地放大。

瑪莎：這狀況有一點像是不得不，我自己這樣覺得。二〇〇〇年的時候，我們幾個人一起去紐約

玩，當時我們連聊都沒聊過，有一天會在紐約演出，那時候大家的夢想只是，這輩子一定要去一次紐約而已。沒想到後來去了很多次。

我覺得這一路上，很奇怪的，好像有人默默把你推到這個位子。像怪獸剛說的，那個神祕的力量可能是艾姐，像東方神祕的力量，哈哈，另一個是從別人對你的期待，你會慢慢意識到什麼，包括所有聽歌的、喜歡你音樂的人，他們會告訴你，他們從音樂裡得到了什麼，於是慢慢瞭解，有些東西在肩膀上，讓你不得不去做且必須去做。

我覺得這是很幸運的事，並不是每個人都有這樣的運氣都可以做到，而且被欣賞。當初壓根沒想過在美國 tour 會發生在五月天的身上，一下換飛機，一下換巴士，還要調時差，這些都從來沒想過，感覺都是以前在電影或是小說上才會看到的。

冠佑：之前我跟另一個樂團發過一張唱片，當時覺得整個市場沒有樂團的機會。以前只想說把歌曲變成一張專輯就好了，這樣就好了，根本不會再往後面想了。

石頭：我一開始就是接觸西方搖滾樂，吸引我的是 The Doors。那時候看他們是那樣地接觸那麼多的人群，他們的巡迴早就深植我心。

當時一開始我沒有那麼積極想要巡迴或唱到全世界，或一定要唱給所有人聽。但做音樂當然不會只想唱給自己聽，會想要表演，它有點像潛意識，我們沒有真正要去做這件事，我們是被很多人推著往前走，當然並不是沒有想過，只是後來變成很深沉但無意識地在做這件事。

Q：長久以來的甜美和辛酸滋味？

阿信：我們不辛酸，辛酸的是工作人員。

我們真正積極做的事情也是我們比較能控制的事，那是很小的事，像是一開始我們在錄音室寫那些歌，然後五個人聚在一起，一個小節一個小節，一拍一拍地去喬去弄，這部分我們很積極，想控制好。

但後面微小事物累積起來的能量，是靠很多人放大的，像身邊的工作夥伴，大家都是從無數的小細節放大，演唱會開始進行時，我們都琢磨小細節，像這次來北美巡迴，我們還在改東西，跟高雄場又不同了。

我覺得把東西改好，當發生效果，ㄟ有用耶，觀眾有反應，這是很甜美的時刻。

辛酸也是會有啊，有時熬夜很累，坐車、坐飛機很累，但我想我們的工作夥伴比我們還要更累。

（阿信講完，大家陷入沈默。）

Q：我很想聽聽每個人的心聲，畢竟很少有機會聽到你們每個人內心的感觸。

石頭：我覺得跟家人分離是很辛酸的。我們很幸運的是，我們很多時間跟一般人不一樣，那些時間是可以跟家人在一起的，因為我們不是正常上班族，不用早上七、八點起床上班，傍晚五、六點才回家。我們巡迴時可以帶著小朋友看到我們想要創造的世界，那是很奇幻的，有如神奇的魔法般，那是跟一般上班族的父母不太一樣的。

很多時刻，我們沒辦法像一般的民眾，在週末帶小孩去遊樂場公園玩耍，就是要利用其他時間彌補那些時光。

有時候想起來，沒有陪伴他們的那些時光會很辛酸，但另一方面，我們可以創造其他時光，又會覺得很甜美。這都是相對的，我們犧牲了一些，但我們得到了更多。

怪獸：我記得有一次我們真的滿ㄍㄧㄥ的，是冠佑岳父去世的那一天。

阿信：真的。

怪獸：那天晚上我們有一場校園演唱會，現場排隊的人很多，我們如果臨時取消怕大家會失望。冠佑說他會來，我們前半段是先找人來幫忙，後半段冠佑上來叫燈光都不要打在他身上，因為他一邊打鼓一邊哭，一邊擦眼淚，我邊彈吉他邊往他那邊看，看著台下的觀眾很開心，但後面卻有個哭著在打鼓的人。

那時候真是又難過，又覺得我們互相support的力量是很難能可貴的。而且我們互相support出來的力量可以帶給大家更多的能量，這是一體兩面的，有時候你要獲得更多，你就得吞下更多。

我知道每個人在不同工作領域都會遇到不如意的事，所以我們不經常把這些事情掛在嘴邊說，我們有多怎樣怎樣，我們就跟大多數人一樣，一般人會遇到的苦，我們也都會遇到，只是因為我們是五個人，還有很多工作人員在身邊，所以在漫長的旅程之中，總是可以互相幫忙，互相關心，讓我們的心不至於很快凋零。

瑪莎：我覺得跟一般人比起來我們算是很幸運的，所以說實在的，要跟人家說什麼辛酸我都覺得有點超過，我覺得只要出社會的，沒有人不辛苦的，不管他喜不喜歡那份工作。

我們幸運的是，我們做喜歡做的事情，然後這東西又可以讓我們過不錯的生活。說到甜美，我覺得最好的部分就是我們從高中就認識，一直到現在，大家都四十歲了，工作時大家有面對工作的樣子，但閒暇時碰在一起，只有我們五個人的時候，就還是有高中時的感覺，講起話來還是像小

屁孩的幼稚，說垃圾話。

怪獸：我覺得不太一樣，我們以前的話沒有那麼垃圾。

石頭：現在懂的事情更多了，就可以更深度的垃圾。

怪獸：所以有進步。

瑪莎：如果說真的有什麼別人不知道的辛酸，也是因為五個人認識太久了，有很多別人不能瞭解，或中間有太多眉角，或相處上面的智慧，是需要……有時候我在看其他團的時候，或我認識的什麼團散了，跟他們聊聊，問到最後，我發現到最後，如果我們這一團有什麼跟別人不一樣，不是因為我們音樂做得特別好，而是我們五個人之間相處的智慧是慢慢學習而來的，這很難跟人家說，別人也不會去瞭解，這會需要經過時間，慢慢轉變的過程。

Q：你們五個人不是像家人而已……

怪獸：像仇人……

團員們展開垃圾話：像蜈蚣，人體蜈蚣。好噁喔，我要當第一個，最後一個沒有比較好。

瑪莎：圍成一圈的人體蜈蚣。

Q：你們比家人還瞭解，像誰現在有些不開心，處在一個狀態，彼此都很清楚……

石頭：這倒是真的，那天我算算，我跟我老婆才結婚十五年，跟他們認識二十五年，很可怕。

Q：相處真的是一種智慧，而它也的確是讓你們可以一直往前走的動力。如果中間有人有什麼不開心，說出什麼氣話，會留下疙瘩或芥蒂，也許你們也有過，但感覺你們始終有個信念，是大家有共識一直往前。

阿信：（表情認真）那這個要講什麼嗎？

Q：沒有要你們講什麼，只是我對我的問題下一個結論而已。否則我沒辦法問下一題。

五個人：哈哈哈。
石頭：那對你來說，那個信念可能是什麼？

Q：我覺得那是極大的包容和理解，也是某種智慧。你們都要有一顆可以包容其他人的心，而且不是包容一個，而是包容其他四個，那真的要非常瞭解和體諒彼此。
我訪問了一些工作人員，想從不同面向瞭解你們，畢竟我跟你們也很久沒接觸了，我來之前也看了你們以前的書，想了解現在的五月天跟過去的五月天到底有什麼差別，到目前為止我沒有感覺太大的差別，除了大家的皺紋多了一些，我沒感覺有什麼不一樣，這真是最難得的地方。

Q：你們上台前通常會有什麼默契或是儀式？年輕時上台前是什麼樣子？現在上台前跟以前有什麼不一樣嗎？

怪獸：最早一開始是大家搭著手，一起喊一二三，加油加油加油。

後來有陣子比較流行抽離一點，就是「關我屁事」氛圍。那樣大家會比較放鬆一點。

前陣子彼此會說：先上囉，然後就走掉了。

現在的說法則是：我先過去喔。

Q：我看你們到現在上台前還是認真彩排，是錙銖必較的那種態度。

阿信：敬業，我們整個就是敬業啊。

怪獸：認真啦。

阿信：應該說，我們慢慢，慢慢在上台前儀式性的東西慢慢不見了，可是那個第一聲鼓出來的時候，瞬間大家的模式就會轉換了。

怪獸：我們多少還是會做一些準備，像是暖暖手，開嗓。

瑪莎：我自己是擺爛，可以聊天就聊天，要不然會太ㄍㄧㄥ。上台前半小時或一小時要緊張已經挽救不了，所以就是放輕鬆，我以前會被那個加油搞得更緊張。

其他人問：你會緊張？

瑪莎：沒有啊，就是會被那個加油加油加油搞得更緊張，心裡想：Ｘ！沒有加油怎麼辦。

怪獸：可是沒有加油就會爛掉啊。

阿信：這次巡迴一開始在高雄的時候，大家是真的很緊張，超緊張，因為要記的東西超多，我們幾乎只要不是新專輯的歌都改編，台上有很多要走的位子，配合的視訊、機關、燈光……然後我

記得那時候整段節目正式演完的時候，一下台，我整個茫掉，然後聽到士杰在大哭，因為真的太多東西了，我們第一場一直到上台前都還在喬。

怪獸： 表演完第一場的時候，我在台上就差點噴淚了，眼眶爆淚，心想：竟然演完了。

阿信： 我當時整個ㄎㄧㅤ掉。

怪獸： 那時候真的覺得：終於終於，沒有什麼大差錯，順利完成。喔，很澎湃。

瑪莎： 我們的編曲都換了七、八次，甚至在台上彩排時都還在看譜，太多要記的。除了擔心自己的部分，還要擔心誰那邊還沒做完，或燈光是不是還沒弄好，甚至上台前連演唱會製作部他們都沒真的看完一整場演唱會。

阿信：（點頭）沒有人看過。

瑪莎： 所以高雄的第一場，是製作部跟所有觀眾一起看完的第一場。他們應該心想：喔，原來演唱會是長這樣子。

阿信： 真的，從頭到尾。

阿信問團員：「諾亞方舟」那時候有那麼緊張嗎？

怪獸： 沒有。這次開演前真的有一種「走得完嗎？」的感覺。

阿信： 我們這次還特別去深圳一個禮拜，租了一個場地，跟高雄一樣一比一的舞台，把所有東西都演一次，一模一樣喔，都還是那麼緊張。以前都沒準備這麼到位，也沒那麼緊張。

怪獸： 也是因為那個一比一的彩排，可以讓我們邊彩邊修，彩排完那天我們開會到凌晨四、五點，然後開完會就去搭飛機。

阿信： 我們演唱會前兩天都在弄演唱會配樂和音效，我記得弄完開車下高雄剛好天亮，然後我直

接去場館，看到所有人都累到攤掉了。

瑪莎：趴掉。

Q：這次「人生無限公司」去了更多世界各地一級的場館，對你們來說，巡迴的意義有何不同？

阿信：對我來說，這些場館我都沒聽過，我沒有在乎那些有什麼意義。

Q：像上次在紐約麥迪遜花園廣場呢？

阿信：那都是艾姐跟我講說，那地方很多人，怎樣怎樣的……

怪獸：我要不是有看NBA，不然我也不知道紐約的巴克萊中心和麥迪遜花園廣場。

阿信：阿對，因為我沒看籃球賽。

石頭：我覺得這個意義是關於持續性。之前我們在美加也做過一些小型的巡迴，從「諾亞方舟」開始變成比較完整的 tour，然後這次更是完整，甚至連器材都原封不動搬過來。

我覺得這種持續性的演出，是在告訴大家，以後我們在亞洲演出，其他地區也不會缺席。我知道就算是歐美藝人巡迴，有些亞洲城市不會在他們的 list 當中，他們主要是跑歐美。我們身為一個亞洲樂團，每次巡迴，不是一定要去歐洲或美洲那些地方插旗，而是我們真的很想要跟那些遠離家鄉的朋友們、聽得懂我們歌曲的人再一次地接觸，讓他們知道，其實我們可以一起聽著同樣的音樂，同樣的語言。

Q：我自己感覺，當然不知道是不是一種錯覺，你們到海外，好像有一份更疼惜異鄉遊子歌迷的感覺？

怪獸：這次北美巡迴有幾次彩排完，我去看整個場館，碰到艾姐時，我都會跟艾姐說，這場館很大，到底有誰會來啊？就是……會有點擔心，會不會錯估形勢。後來上台之後，發現有很多人來看我們，啊，原來這地方有這麼多人在等著五月天，他們期待我們可以給他們一些什麼，所以，一站一站下來，我感觸很深，就覺得，以後要是有機會，我希望可以再來。台下觀眾有些是異鄉遊子，有些是已經定居在當地，他們需要鼓勵。如果他們在等五月天的話，我會很願意再來。關於這件事，我感覺特別強烈。

石頭：住在紐約的飯店時，樓下有個咖啡廳，我在那邊喝咖啡，有個華人走進來買咖啡，我看他鞋子滿好看的，他買完走過來……

瑪莎：這是STAYREAL的……

石頭：不是不是。那要加稅喔。

石頭：他看到我很興奮，走過來問我，你是石頭嗎？我說我是。他說，我等五月天等好久了，他在紐約念設計，跟妹妹一起，已在紐約定居。他腳上的鞋就是他自己設計的，他們開了個Shop。我說：哇，你們很辛苦吧，他說：對，華人在這邊是很辛苦的，你們是我們心裡的支柱。我聽了很感動，我留下他店的網址，我跟他說會去他店裡看看。

其實在路上遇到滿多次這樣的狀況，不管是已經定居或念書的人，都會說：你們來，我們真的很興奮，我有朋友住在哪裡哪裡，開了很久的車來看你們，有一個朋友在CNN做動畫，那時候他主

管是外國人，問他去什麼看演唱會？Mayday？那是什麼樣的團？他說不上來，形容可能像西方的U2吧……

我那時聽到就：哇～

阿信：哇，中肯。

石頭：雖然有點不敢當，但也很榮幸。對很多華人來說，我們在他們心目中好像有滿重要的分量。之前我們提到的信念，可能不僅指我們五個，那個信念也在歌迷心中。我們看待彼此，不是在看其他四人的心理狀態，有可能是五個人的心理狀態，或是五個人造成所有人的心理狀態。

Q：我發現你們到現在對於自己創造出來的傳奇或奇蹟還是有一些不敢置信，仍會存有「這是真的嗎？」的質疑。

瑪莎：因為我們覺得這都還好。

怪獸：什麼東西啊？

瑪莎：我的意思是，不管是傳奇或是什麼奇，我覺得那是大家冠上去的字，可是對我們來說，就是ok，我們很幸運，然後可以做唱片做到現在，還是滿喜歡的，還可以繼續，願意的話再做下一張，然後辦演唱會，大家很捧場願意來看。

對我們來說，我們真的沒有要創造什麼，我們就是把我們喜歡做的事，及我們會的事情把它做到好。我不曉得……其實有時候我不太知道，那個成績到底是什麼，對我們來說，就是好好把事情做好，那些冠上去的詞，那真是大家的恭維。

怪獸：我覺得我們有個直覺，那就是……

瑪莎：我們知道什麼是可以賣的……

怪獸：那拜託跟我講一下……

怪獸：我覺得這次我們有機會做巡迴，或有機會讓人家喜歡你，可是不一定你下次寫的歌還是會讓人家喜歡。所以，我們經常不把現在人家認為是成績的東西掛在嘴邊或扛在肩上，因為現在完成一場不錯的演唱會，大家很開心，我們也很開心，但下一次呢？對啊，這一次結束，還是得去想下一次，我們還能不能有更好的表現？我們還能不能寫出同樣感動人的歌？好像永遠有這樣的一個下一步在等著我們，所以有些東西還是不要扛在肩上，走得會比較輕盈一點。

Q：但實際上你們已經扛了很多了，這一路走來。

瑪莎：還好，有很多人跟我們一起扛。

石頭：我們不能改變的是結果，但我們一直可以做的是過程。對我們來說，過程很眼前，很現實、很實際，就是音樂、製作、我們手上的樂器，所以我們就是很專心地做好這些過程。

Q：我訪問一些工作人員，他們形容，其實你們都沒什麼改變，我想聽聽你們回想，你們改變了什麼？

（安靜，互看。）

怪獸：如果這是綜藝節目，用呼攏的就過了。

阿信：我不知道你在節目上都是用呼攏的。好失望。

石頭：我在節目上都講實話的，我的表現都是真的。

瑪莎：如果現在是上綜藝節目你會怎麼說？

怪獸：沒有啊，我都是看你怎麼說啊。

瑪莎：謝謝你喔。

怪獸：我都看你們講，然後想：喔，原來可以這樣喔。

肉包（經紀人）：剛那一段就沒變啊，以前是這樣，現在也是。

怪獸：變是一定有，但我覺得是很微小的。我們會講一些很表面的，像是石頭變得很沉穩，愛家。

石頭：（大聲）你是說這個很表面嗎？

怪獸：我是說，他內心其實有更多的變化。這是表層的。（指石頭）：像你就是比較表。

阿信：沒有層。

石頭：對對，就是我。

Q：可以形容一下自己的日常嗎？除了工作之外的日常？

（五個想很久）

石頭：天氣好的話我就會去運動。有時候早上會跟老婆去傳統市場買菜，我現在很喜歡逛傳統市場。有時候就在家看書，要交Demo的時候就寫歌。

冠佑：我的日常就是接小朋友去上課，當一個好丈夫好爸爸，這就是我最重要的事。

阿信：我沒工作的時候就是廢啊。

Q：你們昨天打 game 打到幾點？

阿信：凌晨四點。

瑪莎：超酸的。

阿信：結果他們兩個（指怪獸和石頭）後來也一起在線上打。

怪獸：我在房間打，石頭在芝加哥打。

石頭：我手很快就酸了。我覺得這個好虐待手。

阿信：因為你一開始玩太緊張了。

怪獸：你用超過你需要的力氣和超過你需要的速度。

石頭：好吧。

阿信：特別是彈吉他的，會很快習慣。後天就好了。

怪獸：我沒工作就是煮咖啡、喝咖非、聽音樂、吃甜點、再吃胃藥，哈哈哈……我最近弄了一個蠻好的音響系統，重新愛上放 CD 的感覺，雖然現在都數位化，可是我開始買一些 CD，以前收藏過不見的，或是新的。如果可以整天待在家裡，就是當 DJ。

石頭：都不叫我們去 party。

怪獸：我……可以啊。

冠佑：因為他現在接歌還不順。改天再約你們。

瑪莎：我沒工作就當家庭主夫啊。在家打掃房子。不用打掃的時候，就是吃完午餐去採買晚餐需要的東西，或是家裡需要的東西，每天就是這些，做些家裡很小的事情，這邊擦擦，那邊弄弄。

其他人：哇！很幸福齁。

瑪莎：其實家裡很難掃，地板大概一個禮拜又要拖一次，然後要整理這，整理那。

石頭：啊？我是每天拖耶，你一個禮拜才拖一次？

瑪莎：對啊。

石頭：很扯。

瑪莎：ㄟ自己拖耶。

石頭：當然啊，不然誰拖？

阿信：誰有請佣人嗎？

石頭：我拖了十幾年耶。

Q：家庭主婦是最偉大的。

石頭：有小孩的家庭主婦更偉大。

瑪莎：家事都我在做耶。

怪獸：當然啊。

石頭：你是在抱怨嗎？寫下來。

瑪莎：好好，我不說我不說。我很喜歡啊。

阿信：幸福。

瑪莎：我很喜歡做這些，沒跟我老婆在一起我也是做這些事。

Q：到目前為止，五月天唱了多少場演唱會？

阿信：可以粗估喔，到上次四百五十場。這次……

怪獸：這次現在到四十五場，Just Rock It 有三十六場。

阿信：諾亞方舟八十七，不能再高。

Q：經過了數百場演出，哪一首歌仍會讓你們悸動，或是哪一個演出場景仍印象深刻？

怪獸：很悸動的，就是有一次我們在台中表演，那時有下午場跟晚上場，一天兩場。我們下午場才表演完下台，就看到冠佑立刻換回第一套衣服坐著等，所有人表情都是「什麼！」哈哈哈～

阿信：他自動自發換回第一套。

冠佑：我一下台，就跟工作人員說：趕快，第一套給我。結果他們每個一進來，就……其實我是故意的，故意要打擊他們。

怪獸：那時候我們沒有唱過一天兩場。

阿信：我進去看到冠佑已經換好衣服說：ㄟ準備囉。

石頭：超悸動的。我們演唱會有很多體力活，有一次唱完跨完年就辦簽名會，一直簽一直簽，簽到隔天早上十一點收工。

Q：當時是什麼感覺？

石頭：我後來根本不知道我簽出來的名字長什麼樣子，手完全是機械性的動作，眼睛是完全要閉起來的，前面的人好像幻燈片走馬燈一樣，一直閃過去，一直閃過去，有時候是藍色的，有時候是紅色的，眼前都變成色塊。

早上太陽升起照到我眼睛時，我那時真的快瘋掉了，也因為有這樣的過程，所以現在會記得曾經有那樣的時刻，有這麼多人願意等待著你，跟你見個面，等簽名。我們字都歪歪扭扭的，但他們都覺得沒關係。他們的感覺就是：看到你，跟你握個手，然後他就滿足了。

瑪莎：現在在台上演出時，還是有很多時刻，讓我有很不一樣的感覺。主要不是歌的關係，而是現場觀眾對那些歌的反應。那些歌我們都唱過很多次，在很多不同的場合，但當觀眾情緒反應不一樣的時候，就會有不一樣的感覺，好玩的是這個部分。

怪獸：像「憨人」這首歌，它會有talking的部分。

阿信：然後就會哭。

怪獸：不會哭啊，我會欣賞。

阿信：那「溫柔」你會哭嗎？欣賞你今天很卡。

怪獸：有時候很magic，但有時候就會知道今天卡住了。

當那個魔幻的時刻出現的時候，我覺得很感人，因為它會真的很touch到台下的觀眾，會發現他們在交流，而我只是個旁觀者。

其他人發出笑聲：哈哈哈哈

怪獸：不是啦，我的意思是說，我自己也會很觸動。

瑪莎：不會啊，我看你都滿進入狀況的。

冠佑：我在台上……

怪獸：都其實比較沒有fu……

冠佑：喂，不是啦。

怪獸：啊有咧？

瑪莎：都在看旁邊的碼表。

冠佑：說實話，我真的也比較沒空去顧到台下每個觀眾的反應，但我只知道我都會讓自己在台上是一個很開心的狀態，我一直都會保持這個狀態，即使身體是累的，但精神是開心的。

我會在台上放得很輕鬆。

怪獸：不是放得很鬆，是輕鬆。這話不能少，我幫你強調。

冠佑：也很鬆啊。先讓自己狀態是好的，整個氣氛也會比較不一樣。

阿信：這次演唱會，艾姐發下豪語說要唱一百場，如果一百場自己唱起來沒感覺的話，整個會很恐怖，所以這次出發前，我們大家在編曲上下了一番苦功，很多歌修整得更……更軟一點？還是更有起伏一點？

怪獸：更有起伏一點，更smooth，高低起伏。

石頭：戲劇性。

阿信：對。這次編曲我自己滿喜歡的，像「知足」已經很舊了，唱一萬次了，每一次演唱會都要唱，但這次編曲做完，我還是很喜歡。那就像在夏天的夜晚，你跟最好的朋友一起躺在草地上看星空的那種感覺。

像「入陣曲」原本是古裝劇的主題曲，帶著中國風，我們為了讓它融進演唱會主題，加入新的編曲，成果我也很喜歡，每一次前奏一出來，我都還是哇！真的很喜歡這首歌。這次演唱會有很多歌都是這樣，而且還加上「自傳」這張專輯的歌曲，不論每一首編曲我們都會想，要在演唱會帶來什麼樣的效果。

這次的巡迴我自己還滿喜歡的。

Q：我每一場訪問觀眾，都會問他們最喜歡五月天哪一首歌？我也想問你們最喜歡五月天的哪一首歌？

（各自低頭，陸續發出「哇塞」聲～）

阿信：別說手心手背都是肉的這種話喔。

怪獸：不想有答案。

石頭：這個答案有可能每年都在變。

阿信：不然大家亂回答一下，如果這場演唱會只有一首歌，大家觀賞一首歌就回家，你們選哪首，這樣可以吧。好（指怪獸），那你先講。

怪獸：你出題？

阿信：我都出題了。

Q：（雙手合十）感謝阿信。

阿信：對啊，一定要找個方法讓大家講。

瑪莎：只看一首歌就回去？

阿信：觀眾他來只聽一首，聽完就回去。你想要讓他心滿意足也好，或傳達你想說的也好，選一首。

瑪莎：ending的VCR。

怪獸：靠，那不用上台啊。

瑪莎：不用啊，大家看到最後梁家輝出來就哇～，ok，就這cut好了。

冠佑：你最喜歡上去謝幕吧。

（彼此商討聲出現：好啦好啦，想一首啦，哇塞～陷入長考，不得了，唉～）

冠佑：喔，我想……

大家：哎喲～（全部凝神專注望著冠佑）

冠佑：「突然好想你」。如果來聽這一首也夠了。

大家：怎麼叫也夠了？其他都多的？

冠佑：這首唱完，talking很好講。

大家：還要講 talking？唱完就走了耶，下台了啦。

冠佑：也 ok 啊，這首歌在音樂上很過癮，很滿飽。而且歌迷聽了也會有情緒上的起伏。

冠佑：換你們啦！

怪獸：你現在講完很得意喔？應該心想：看你們可以講出什麼齁？

怪獸：「倔強」。

每一次表演，尤其這次來美加巡迴，一開始大家都夠興奮，也很開心，但不論怎樣，唱到了「倔強」都有可以更開心、更興奮。

阿信：好像是喔。

怪獸：「離開地球表面」的時候已經很 high 了，但到了「倔強」一定可以比這更棒。我想大家都滿期待用「倔強」來鼓勵自己，所以我會選這首。

瑪莎：「憨人」吧，他們會覺得比聽到「倔強」更……

大家：哈哈哈哈哈哈哈。

瑪莎：沒錯吧，而且後面可以啦啦啦啦很久，還可以閉上眼睛。

怪獸：這可以玩的東西可多了。如果「倔強」是 3D，「憨人」就是 4D。

瑪莎：開玩笑的。我覺得如果是針對演唱會的話，可能是「成名在望」吧。因為我覺得～

阿信：應有盡有。

瑪莎：不是啦，我要講的不是音樂的部分。

阿信：喔，抱歉抱歉。

瑪莎：是視訊的部分。可以看到整個舞台和五個人的搭配，算是滿不一樣的體驗。

阿信：的確是滿厲害的，想出這樣的方法呈現這首歌。

瑪莎：然後它看起來不複雜，其實很複雜。簡單的點線面組成很多東西。

石頭：「少年他的奇幻飄流」。

我自己覺得有時候如果演唱會有一首歌，不完全把它說盡，它會是個充滿想像的演唱會，可以讓所有人去思考很多事情，會豐富整個人的人生。我自己覺得這首歌的歌詞有這個力量，它並沒有告訴你所有的故事，它沒有告訴你是如何來的，要往哪裡去，或它現在正在做什麼，它有點像一個拼圖一樣，你需要自己去拼，我們在演唱會呈現這首歌時也是這樣，所以對我來說，雖然這首歌有點冷門，它也不太容易直接引起大家投注自己人生，但我自己覺得它滿適合去思考的，如果今天真的只能選一首歌，我會選這首歌。

阿信：我選「知足」。

我原本想選「派對動物」，總要有人選個開場歌吧。

瑪莎：你還是可以選「入陣曲」啊。

阿信：喔，那我也滿喜歡的。就很難選啊。「知足」，滿療癒的。

Q：很多人受到五月天的影響，不僅對一般歌迷而言，對很多玩音樂的人來說，你們也是他們的指標。有沒有想跟要踏進音樂圈的年輕人說什麼？我相信很多想進這一行的年輕人，會想聽聽你們的意見或想法，從各個面向。

石頭：我覺得如果想玩音樂的話，可能要學習聽，聽世界的聲音，聽跟你一起玩音樂的人的聲

音，他們心裡想講的、他們所彈出來的那些音符，而不是自己一直在彈什麼。

冠佑：玩得開心最重要。我覺得。就醬。

瑪莎：那我講一個負面一點的好了。我想跟他們說「你媽知道你要玩音樂嗎？」

大家：哈哈哈哈哈～知道吧。

怪獸：現在這個年代 ok 了吧。

阿信：對啦，這個年代 ok 了。

瑪莎：要問自己有沒有那個決心啦。

阿信：沒有那個決心不可以玩嗎？

瑪莎：是也可以。

阿信：當初我們是沒什麼決心，打算邊玩邊上班。

瑪莎：好像是喔。

怪獸：珍惜跟音樂夥伴在一起玩音樂的時光。不論怎樣，有人跟你一起玩音樂是最好的，跟單打獨鬥比起來。我們有聊到，很多樂團不容易走下去，都是人跟人之間的問題，我以前看 Santana 某張專輯，有句話寫在封底：讓音樂好聽的不是你的技術，而是跟你一起玩的人。我覺得這句話對我受用很大。

阿信：音樂方面我沒有什麼可以建議的，因為現在……

怪獸：他們可以給我們一點建議嗎？

阿信：現在很多年輕人都很厲害，他們做的東西我們不見得做得出來，我們聽了都會覺得「哇，他們怎麼會想到這樣子去做音樂」。唯一可以建議的就是「多去欣賞身邊的團員」。

Q：我訪過觀眾，都會問他們最想跟五月天說什麼，那你們自己最想對五月天說的話是什麼？

怪獸： 集合準備團隊！

阿信： 今天打嗎？

阿信： 那別人都說什麼？

Q：不能先告訴你們，這樣就不有趣了。

大家： 喔～

阿信： 跟現在的自己說的話？

有人冒出： 撐著點。

瑪莎： 對，再撐一下就好了。

阿信： 好，我先。

珍惜現在。

有時候的確會有那種「我要再撐一下的那種心情」，因為整個巡迴的過程，還滿消磨精神、時間和體力。像我們之前去上海和北京，一週會有四天左右都要離開家，而大部分時間是在交通上面，真正演出的時間，就是那三小時。

有時候會覺得滿消磨的，那個狀況讓我們在整個巡迴當中都沒辦法專心做一件事，這也是我們每次做完一個巡迴之後，都會休息一年到一年半，才有辦法去做新歌。可是在那消磨的過程中，也

會開始跟自己說：要再撐一下，但有時會忘記說。

目前，有可能就是我們人生中最精彩的一段或時刻。

我有時候想起以前很累的時刻，應該說，以前愈苦的時候，後來想起來就覺得愈好玩、甜美。所以要珍惜。

這次巡迴，我跟大家溝通過，就是以後可能不會有更好的條件去呈現出我們想要呈現的所有東西，所以，對啊，要把握。提醒一下自己。

石頭： 我可能會跟五月天說「你們的故事已經在國小的課本裡面了」。

阿信： 有嗎？

大家： 有。

阿信： 沒事吧？

瑪莎： 放哪張照片？

肉包： 我有挑過。

瑪莎： 那就好。啊是什麼故事？

肉包： 很多，英文教學和日文教學都有放你們故事。

阿信： 這樣好嗎？

肉包： 內容我都看過。

瑪莎： 這樣照片會不會被人家畫鬍子？

石頭： 我前陣子幫兒子看他國文作業，就看到一些關於人的故事，像楊力州、齊柏林導演，也有李安的故事。對小朋友來說，這些人的作品和正在做的事，正在默默影響著他們，所以當我看到

我們的故事也在上面時，對我來說是一個警惕。

我跟冠佑都是爸爸，其他人還沒小孩，還沒接觸這樣的事。對我來說，這個壓力有放在我的身上，因為我做什麼事，不僅是我的小孩知道，還有我的小孩的學校、和其他小孩知道，所以對我來說，五月天的未來，每一步都很重要。

冠佑：我覺得舞台上的演出對我們來說是甜美的，我要說的是……

有人冒出：謹慎理財。

大家：哈哈哈哈哈哈

阿信：辛苦錢。

冠佑：設定存。

冠佑：我要說的是……

怪獸：投資有賺有……

冠佑：未來還有很多甜美在等待我們。

怪獸：我只能說，繼續加油。

我記得以前做專輯的時候，我們會說 CD 這種東西壓出來，一萬年不會壞掉，所以我們要用我們所有的心力，去讓每一首歌不會變成垃圾 ，當然也是藉此期許我們寫出來的歌可以變成經典，流傳後世。但現在過了這麼多年，流不流傳後世已經不是那麼重要了，而是轉化成，它有沒有進入人心，在歌迷的人生留下印象，或改變他們的人生，去讓他們過得更好，或讓社會更和諧。

也許用和諧形容未必準確。但是，緣自於搖滾樂可以改變這個世界的信念，我們成功了嗎？應該不一定，那我們的歌有留在人的心裡嗎？我也不確定，所以一切都只能繼續加油。對！以前的歌

不見了就讓它不見了，我們會繼續寫出更好的歌。

瑪莎：好難講喔！我覺得應該是要把眼界再放開一點，因為我們看到的事情已經跟很多人不一樣了，一方面要更腳踏實地一些，要比別人更腳踏實地，站穩每一步，另一方面，再往前走的同時，五月天也不是只有我們五個人了。所有公司的同事，包括歌迷，每個人都扛著五月天這三個字的名字在身上，讓他們也帶著大家一起達成很多夢想。

例如，音響部門的同事，他們如果不是跟我們演唱會，可能不會碰到這麼大的系統、去這麼多地方、跟這麼多不同的人工作，這對他們來說或許就是不一樣的夢想；像是做視訊的同事，他們過去可能沒做到這麼大的案子，要怎麼去跟別人共事，尊重彼此，大家怎麼相處，才能一起走下去。我覺得這是跟每個不一樣的個體應對的時候，需要不一樣的尊重和溝通方式，我覺得這是接下來五月天或跟五月天有關的要小心，這就是我說很難講的部分⋯⋯要怎麼走到更遠的地方。

有人冒出：如履薄冰。

瑪莎：嗯，好像是這樣子。啊不就給你說就好了。

大家：溝通很重要。

瑪莎：所以我才要跟自己這樣講。

Q：謝謝大家，訪問結束了。

大家如釋重負，鬆了好大一口氣。於是好奇開始反問：你看那麼多場，不會覺得無聊或是⋯⋯

Q：可能是演出前我都先去訪問觀眾，知道他們某部分人生故事跟五月天有關連，所以看每一場演唱會的時候都會想著他們的故事，甚至包括我自己的人生故事，就會出現不同的悸動。

這就像你們上了舞台一樣，當你們把心放了進來，心會跳動，感動就存在了。

Joanna

我們在多倫多念大學，左邊的是我媽，右邊是我家庭朋友。

我從小聽五月天的歌，他們很久以前的歌我都會，我記得國小和國中的畢業歌都是選唱五月天的歌，國小畢業歌是「垃圾車」，國中畢業歌是「乾杯」。畢業後大家往不同的道路分散，再聽到他們的歌，會有共同回憶。最喜歡「擁抱」、「我不願讓你一個人」。

John

我真正喜歡五月天是從高中開始。我覺得他們的歌帶給大家正能量，很青春，讓大家有共鳴。尤其留學人在國外的時候更有感覺，聽到台語歌，很想念家鄉，遇到低潮時，聽他們的歌也好像可以度過難關。最喜歡「我不願讓你一個人」。

想跟五月天說：五月天的七十和八十週年，我們要一起參加。

◆

楊新宇

我成都人，來美國約克讀書。去年九月在成都買不到票，票幾十分鐘就搶不到了，太火了。

我太喜歡他們了，從初中三年級開始，現在來美國念書一年，還是喜歡聽他們的歌。我覺得他們旋律很好，特別喜歡「步步」這首歌，直到現在聽這歌都還會想哭，「如果相識／不能相戀／是不是還不如擦肩」，這歌詞寫得太好了。

我還喜歡「孫悟空」、「你不是真正的快樂」。以前我沒看過五月天演唱會，都是在YouTube看，

看到全場躁動很激動，有一次他們把「溫柔」和「最重要的小事」連在一起，我無法形容那種感受，特別好。我當初自己學吉他，是從「溫柔」學起。

我聽很多外國歌和華語歌，沒有一支樂隊可以跟五月天比，他們就是我心中全世界最好的樂隊，沒有之一。他們如果只出十張專輯就不出了，我會很惱火，我歌都聽爛了，那怎麼辦？很多搖滾團七八年就不和分了，他們可以二十年，真的不容易。

我曾經去過台灣，在台北的忠孝東路走來走去，就是希望或許可以碰到五月天。

想跟五月天說：不要只出十張專輯，可以出十五張嗎？我想看他們唱到六十歲。阿信就是我們這一代的Bob Dylan。

Ida

我們是香港人，來多倫多十幾二十年了。今天特別提早兩小時來這，什麼都不敢吃，怕塞車。

我是五年前開始喜歡五月天。最喜歡他們的「知足」、「頑固」、「九號球」、「任意門」。

Amomma

我是兩年前成為五迷，我女兒則是一年前喜歡五月天。我女兒十五歲，對五月天很痴迷，她在香港的房子貼滿五月天海報，她覺得五月天很爭氣，所以為了五月天去學吉他、學打鼓、去當義工。她有去看香港場，從今年九月就要我一定一定要買到多倫多場的票，這是女兒的命令，今早她也傳了訊息給我，告訴我唱到「知足」要打開手機手電筒，還要我一定買去螢光棒和買了周邊商

品。她自己在香港也買啊，她說如果可以每一站都要買，所以我也特別請美國的朋友幫我買周邊商品。我們在家唱卡拉ok，都會唱五月天的歌。

想對五月天說：我們都很支持他們，繼續努力。

◆

兒子李能

五歲來的，現在九歲。

為什麼喜歡五月天？因為爸爸喜歡。爸爸為什麼喜歡？他說他們的歌很健康，他們也很健康，他之前經常去聽，大概去了六場演唱會。在爸爸心中，五月天第一名，還有汪峰，哈林。

五月天的歌我沒特別熟的，可是我喜歡「倔強」、「孫悟空」、「派對動物」。我們開車一個小時來這，車上聽的都是五月天的歌。

想跟五月天說：繼續唱下去，陪伴我。我聽他們的歌，情緒很強烈，也很高興，但不會像我爸那麼瘋狂，我是冷靜派的，他們的情歌？我覺得「戀愛ing」不錯。

爸爸Jacky

五月天的歌很陽光，節奏讓人喜歡，我在卡拉ok都會唱。

想跟五月天說：再唱二十年。

大家都有年紀了，以後我會盡量早點收工　　　　演唱會電影導演／仙草影像創辦人 陳奕仁

Q：跟五月天合作的淵源？

A：林暐哲老師以前擔任五月天「天空之城」演唱會音樂總監時，他找我幫他們拍紀錄片，那應該是二○○四年的時候。

Q：那時候你聽五月天的歌嗎？對他們的印象是什麼？

A：嘴巴上講有啦，哈哈，就說是忠實粉絲來著。

那時他們很年輕，我也想「演」好一個導演的角色。當年我「演」過幾次導演，但都很不稱頭。我記得那時候我跟五月天說，要把紀錄片拍好，就要貼近他們每個人的生活。阿信聽了之後就說：嗯，導演，我覺得你說得很有道理，那我們就來拍拍看。

我一路上看他們這樣走過來，覺得他們很願意給年輕創作者空間和機會，這一點還滿特別的，不是每一個歌手都願意把這樣的機會給年輕人，那是對我影響滿大的一件事，因為像我當時這麼一個資淺的人，卻受到他們很大的尊重。

Q：跟五月天合作，印象深刻的事？

A：其實每一次印象都很深刻。

我有一次不小心把他們耍得很慘，因為每次都他們耍我，我們互相耍來耍去，所以彼此找到機會

就弄對方一下。

那次拍「乾杯」MV，其實他們的鏡頭大概出現才五秒而已吧，但我發他們很早的通告，跟他們說：因為你們起床後臉都腫種的，所以一定要早點來！他們那天也不知道我要拍什麼，大概中午一點就 stand by，後來因為其他橋段拍攝延遲我讓他們等到晚上十一、十二點，才跟他們說：好，五月天來，然後拍一拍就很快跟他們說：嗯，好，拍完了。

他們的反應是：喔，很好！陳奕仁你給我記住！

這事他們常拿出來講，因為那天他們真的等太久了。

Q：他們弄過你什麼？

A：他們很嘴，超級嘴，時不時要來互動一下。

最弄我的一次，讓我印象深刻。我那時我還很菜，有一次跟他們去夜市，就是拍紀錄片那次，我們才認識沒多久，陳信宏跟我說：高雄六合夜市有個抓耳蟲的攤子，那個老闆在你耳朵點一個藥草，然後你耳朵的蟲就會跑出來。

我回他：白痴啊，哪有這種東西？騙人的。

他說：如果那個東西跑出來，還會動，你就在六合夜市下跪。

我說：好，來啊。最好耳朵會有蟲。

結果真的有蟲掉出來，我不確定那是什麼東西，但它真的會動。

我當場反應是：靠！

我不知道是不是他們串通老闆，但那就真的是一個驅耳蟲的攤子。

後來我就當場下跪，阿信還拿我的攝影機拍下來。

Q：你認為五月天成功的原因？

A：這麼多年下來，即便他們已經這麼成功，他們的特質還是沒有改變。他們就像是一群朋友在玩音樂，一直以來都是。他們私底下和工作時的樣子，差別很小很小，當然私底下屁話更多，更深入。但基本上他們就是很表裡如一的一群創作者，這是他們最可貴的地方。

我常跟阿信一起深夜工作，我知道他為了那些歌詞很ㄍㄧㄥ。他寫「自傳」那張專輯的歌的時候，一直說自己沒天份。他不是沒天份，是對自己要求太嚴格了，他一直說要做出代表作，所以對於每個字每個字的斟酌，都是用心對待，即便他現在到了這個程度，都還這麼認真，我覺得這很不容易。很多人成功了，副業也多了，雖然他也有副業，但他在本業上非常認真。

我在五月天身上看到堅持這件事，而且貫徹得非常徹底。這麼長久以來，他們好像常在喇賽，就也真的一直在做創作這件事，他們是很和諧的團體。

我拍過很多團體，有的團體就是表面還可以，私底下的想法都是不一樣的，但五月天始終如一，配合得很好，「兄弟」那首歌像就他們的關係。

他們很成功的另一個原因，是他們一直在提醒關於最重要的小事，那些是最珍貴的，但我們一般人都很健忘。他們一直提醒你友情的重要、夢想的重要、人生該怎麼樣，我們就是很容易忘記啊，所以他們就利用每次的機會告訴你這些重要性。他們不怕人家說他們沒梗，一直用老的東

西，那就是他們對信念的堅持。

五月天另一個成功之處，是他們的歌曲唱出了每個人心中的人生故事。

Q：當你從導演轉換為觀眾身分看他們演唱會時，心中是什麼樣的感受？

A：有一次在北京鳥巢看他們演唱會，當場很激動，但又要假裝沒事，因為你知道，我是工作人員，然後又是演唱會電影的導演，在現場總不能……被看到會很糗。即使跟他們那麼熟，看到他們在台上散發出來的能量，以及跟歌迷的互動，還是會很感動，只是必須裝得很酷。

這次「人生無限公司」演唱會，我是電影導演，這個演唱會的計畫，兩年前就開始啟動，然後慢慢成型。昨晚我在紐約 Barclays Center 看他們演出，感覺他們還滿罩的，把紐約這個地方，搞得好像是他們主場的樣子，昨天那場面還滿唬人的，大家都是買票來的，我覺得滿厲害。

我看過他們很多場演唱會，坦白說，我不知道五月天的最後目標是什麼，但他們好像要給這個時代留下什麼。阿信有這覺悟，他常說下一張專輯就是他們的最後一張專輯，然後他們一直在重拍MV，一直在花錢重做以前的歌，我想他們應該是希望可以把真正好的東西留下來，這是對自己作品負責任的態度。

Q：合作這麼久，你跟他們的互動溝通模式？他們會詢問你的意見嗎？

A：超不會的啊！他們給很大的空間，沒在管的。

他們最常問我的話是：導演，到底什麼時候可以收工？

像昨晚我們去時代廣場拍些鏡頭，那其實不是我的 MV，我只是幫忙，可是他們就跟我說：怎麼感覺有你在車上不太吉利，不知道到底要拍多久？

Q：因為你很會磨他們？

A：也不是，是我比較貪心吧，想說人都來了那就多拍一下。當然也因為跟他們工作很久了，彼此有信任感了。像瑪莎可能會對其他導演說：導演，可以了，這剪不進去之類的。可是我聽到這種話，就會說：喔，好，那你再休息一下，然後等他鬆懈了再把他抓回來補拍。我是比較貪心的，希望可以多捕捉多一些他們的面向吧。

通常跟他們溝通時，他們很尊重我，而且他們的歌曲本身就是範本和藍本，基本上我們想要呈現的概念不會差太多。阿信很注重細節，我跟他過完一次後，要再跟五月天過一次，等於要過兩次，中間我們會有討論，但意見不太會相左。

Q：最喜歡五月天的歌？

A：我很喜歡「如煙」，阿信的詞寫得非常好。「如煙」跟「乾杯」是同一系列的，一個悲愁面，一個光明面，可能我自己拍了「乾杯」MV，沒拍到「如煙」，所以就特別喜歡這首歌。ㄟ？「如煙」為什麼不是給我拍？

五月天描寫人生縮影的歌曲，我聽了都會特別有感受，這兩首我都很喜歡。

Q：想跟說五月天說的話？

A：大家都有年紀了，以後我會盡量早點收工。這可能是最好的祝福吧，應該是吧。

上海

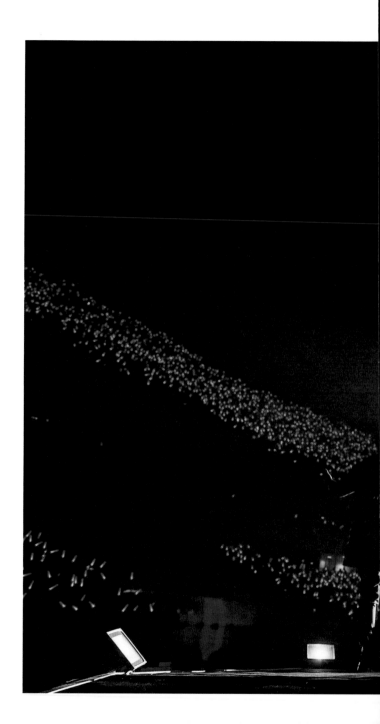

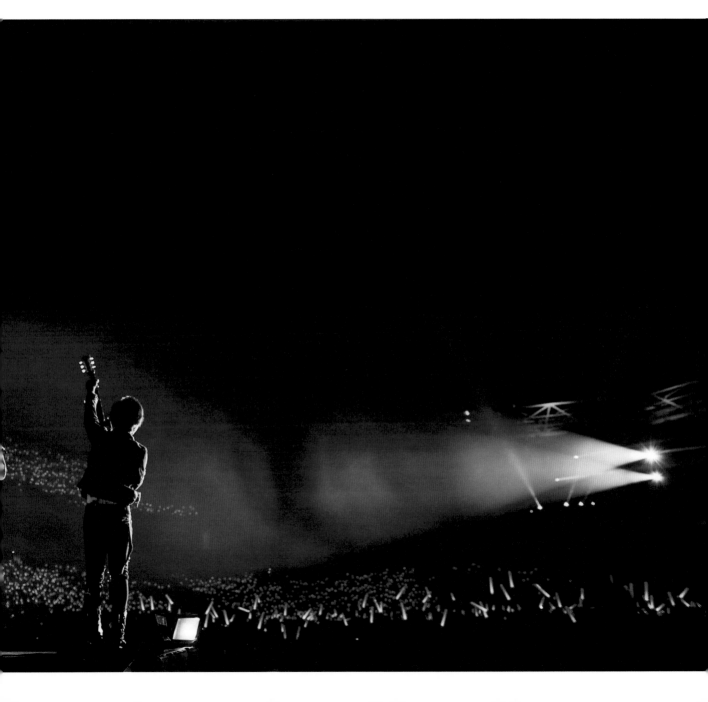

任意門

我的採訪運在上海虹口足球場不太順。

這天好冷，一出虹橋機場就把自己包裹成粽子。

五月天在上海唱五場，我來這一場，目的很單純：阿信生日，看看五迷有什麼表現，看看阿信怎麼接招。

依照慣例，開唱前一小時，我走入場館。

戶外一陣陣冰凍的風吹得我直打哆嗦，足球場走一圈，先感受一下場內氛圍。

現場有眾多公安，個個都很嚴守工作崗位。我上四樓看台區，兩個公安靠過來：「你這個證不能上來。」

我回到地面，只要一走進觀眾區，總是有公安上前跟我說：「這裡不能站人。」

於是，我很認分地退回觀眾入口處。

通過安檢門進來的每一張臉都是急切開心的，直直往場內狂奔而去。

詢問了幾組人，都碰了軟釘子。

有的不想接受訪問，有的不願拍照，有的急得先去上廁所，有的沒聽完我的話就自顧自往前。

風很冷，心有點涼。好似分享不到別人的歡愉。

演唱會開場了，我站在舞台的右方，大銀幕的正下方，抬頭看銀幕上的每一個五月天，都像巨人那麼大。

「人生無限公司」是應該要看戶外場的，所有的設計、特效、煙火、燈光，都是戶外場的規模，戶外才能享受到的臨場震撼。

愈晚氣溫愈低，每首歌響起，現場的溫度就驟降一度，奇妙的是，台下的每一個人都好似盛夏般的火熱，手上的螢光棒搖著，身體的律動跳著，迎著寒風的一張張臉都笑著。

現場氣氛很high，阿信今天也很high，很快就宣布現場每個人都入取成為人生無限公司的員工。

我想起阿信在溫哥華場曾認真問現場的觀眾：「以前沒進來看五月天演唱會的觀眾，請問你們以前都在幹什麼？」我旁邊的旁邊那個男生舉起手回答：「因為以前買不到票，所以我在場外聽完

整場演唱會。」

今晚的場外，肯定也有很多很多買不到票，但很嚮往加入人生無限公司行列的粉絲吧。

我走出場館，外頭車水馬龍，人往人來。

一個穿著粉紅外衣的女孩正低頭看著手機，看不出來她的心情，問吧，試看看，頂多被拒絕加一，這喧囂的城市誰會記得我和你。

女孩一聽到我的話語就露出溫暖的笑容，「好啊。」她聲音像鈴聲般悅耳，她態度端莊大方有禮。

女孩來自深圳，剛好來上海出差，「之前五月天來深圳的每一場我都去看。今天阿信生日，想說也來看看吧，這是第一次在場館外聽五月天演唱會。」

沒買到票沒關係，她覺得一個人站在戶外感受也挺好的。「剛剛有個女生在微信說她也一個人，我正想找她一起。」

女孩不寂寞，她說她跟深圳的朋友即時連線，五月天唱到哪首歌，她都立刻分享。「不過，這虹口足球場隔音也太好了，歌聲還聽得見，他們講話就聽不太清楚了。」

二十二歲的她，從高中喜歡五月天，五月天推出「自傳」專輯之際，她聽到「任意門」這首歌，決定飛到台灣，展開一個人的旅行。

我問她任意門把她帶去了哪裡？她繼續笑：「等等，我看看手機。別說我是假粉喔。」

南陽街、士林夜市、七號公園她都走過，打卡留念。「後來知道他們在七號公園辦二十週年演唱會，我覺得去過那裡的我好幸福。」

她說她好喜歡台灣，台灣的人味、台灣的美景、台灣的美食，都讓她讚不絕口。

「我坐火車去九份，在瑞芳車站想買瓶水，可是沒零錢，一個伯伯走過來問我：你是不是要換零錢？我去花蓮住民宿，民宿的先生騎摩托車載我去看不同的景點，人都好好。」

聽她回憶著，我的心也笑了起來。我跟這個名叫倪佳惠的女孩，就這樣站在場外聊了許久，好似上輩子已相識。

道別前，我跟她說：「下次來台灣，記得去台東，那是一個很美麗的地方。」她點點頭。

回到場館，五月天仍舊熱力，瑪莎和阿信已經換上短 T。頭包裹著圍巾，臉掛著口罩，外套口袋

各放一個暖暖包的我，確定自己是弱雞。

粉絲迫不及待要幫阿信過生日，不斷歡叫著，鼓譟著。終於阿信自己認命說出：「好啦，我知道今天是一個說特別不特別，但又有點小特別的日子。」全場歡聲雷動，阿信不改玩笑本性，認真說著：「我也老大不小了，下午就聽說，上海的每家花店的花都被訂光了，所以今天呢，我就是準備要求……求一個心安。」

五月天其他成員當然也不會放過這個讓阿信特別尷尬的日子，前後左右夾攻關於阿信生日的話題。

這一晚，阿信其中的一個生日願望，是要其他成員放下樂器唱歌給他聽，他自己則是背起怪獸的吉他，二話不說就刷起了「聽不到」的和絃。

現場粉絲硬是要穿插唱生日快樂歌，阿信恭敬不如從命，不囉唆自己起key，唱起了「祝我生日快樂」。

來到「任意門」這首歌時，「四月天」在各自獨唱的部分，也自行改歌詞唱出「阿信生日快樂」，站到快凍僵的我，笑到頻頻發抖。

二〇一七年十二月六日，低溫的夜上海有暖流。

怪獸

再次來到上海，因為太冷所以就沒騎單車了，

難得待了那麼多天，我也到了很多地方散步走走，感覺更多了一份熟悉感。

謝謝在這麼寒冷的天裡每一位來支持我們的朋友，期待很快可以再見到大家

謝謝上海

下一站 新加坡

◆

瑪莎

Tall Ron told Ren to run to Toronto to rent a wrong tomato for toll rental.

#上海演唱會都快開了才補上多倫多

#這次是英文繞口令了

#都說真的沒梗了（淚）

#感謝多倫多的每個人

#從湖岸小舞台現在居然在 AirCanadaCentre

#用演唱會戰勝時差計畫開始

#一城一笑話拜託暫停我求饒了

#終於結束的起點

#今天沒有要唱這首歌是因為北美一城一笑話終於結束今天是上海的起點
#天氣冷上海的大家要多穿點
#演唱會嗨到一半開始脫但結束記得穿回來
#怪獸哥前幾天生日快樂加油要開心喔

◆

阿信

12月

轉眼，十一月已經離去，我們也已經從世界的另外一面回來。這次被時差抓住的我，昏昏沈沈了兩三天，一直到今天，終於漸漸有了回魂的感覺。

然後總是惦記著還沒跟大家報個平安，說聲感謝。深秋夜聊。說的雖是流水的帳，懷的卻是感恩的心。

這次旅程，同樣收穫滿滿，溫哥華、聖荷西、洛杉磯、休士頓、芝加哥、紐約、多倫多，七個城市的社員們都無比熱情，場場都加班加歌加雞腿。

十二月，又是新的挑戰。此刻，窗外已經是魔都的夜景，我們更新了歌單，重整了行李，冷卻了技能，體力魔力都已經回補完成。

我知道很多人在等著我們，上海結束接著新加坡，再飛回桃園棒球場，迎接連續十一夜的挑戰，過完年後再飛期待已久的巴黎與倫敦。想讓大家都忘懷跳躍、滿足感動，再累都值得。

我們會照顧好自己，正如你也要照顧好自己。十二月的夜，必定涼意襲人，想告訴你的是，別忘了多穿一件冬衣，以及那背後代表的千言萬語。

已經十二月了，你知道的。

阿信

祝我生日快樂

小時候，即便是我生日，到學校也什麼都不會說的。

因為我就是那種害怕被過生日的傢伙……

對著我唱生日歌、在眾人面前許願、害羞的接受每個人的祝福……，一想到就想挖個地洞鑽進去阿。

不過，如果每年生日，都會被關心著我的大家逮到的話，那就乾脆來回顧一下，自己是否有什麼改變吧。我發現，自己：

「從前認為重要的事情，變得不重要了」

例如：速度、輸贏、結果……

「從前認為重要的事情，變得更重要了」

例如：健康、朋友、家人……

長大的世界，也許沒有想像中那麼無拘無束，

不知不覺，我和你都變成了歲月的形狀。
不過，也許正是那些千絲萬縷的羈絆，
讓珍貴的人生有失有得。
關於我，所有改變，
也許還有其他，也許你能告訴我。
關於我，不變的是，
我會努力，繼續寫出讓你動心的歌曲，
伴著你走你的精彩人生。
因為你們是我重要的羈絆。

ps. 照片就是漂亮的陳媽媽和我噢
ps2. 拍照的陳爸爸也是帥哥一枚噢
ps3. 謝謝大家的 #阿信生日快樂

阿信

早安 午安 晚安

上海連續五場虹口回到台北，隔天就是早上七點的工作了，今天團員們看起來都頗有精神呢。

（有可能只是假象）

感謝上海社員們的照顧，原本以為今年不可能辦成的演唱會，竟然也真的順利唱完了五個夜晚。

（謝謝大家共同促成）

人生中最冷的一次演唱會經驗，就頒發給這次了，對於在凍寒夜風中工作的幕後英雄們，與執勤的公安與消防夥伴們，心中懷著深深的感謝與敬意。

早安、午安、晚安，回歸璀璨散去的日常，心中的回憶與悸動依然迴盪，平凡的日子，似乎也有那麼有那麼一點不同。

早安、午安、晚安，因為有你。

新加坡我們來了！

台北桃園我們來了！

巴黎倫敦我們都來了！

朱文煒

我是安徽人，前天凌晨來上海，因為買不到高鐵票，只有綠皮車的票，在車上坐了七個小時，我覺得值得。

他們去年在合肥有演唱會，但那場我得上課。這次本來我早就買了八號的票，但同行的人不來了，於是我就想說一個人來看看阿信生日場，就翹課了。學校警告函應該會發到我家，我們一天八節課，翹二十節就會發警告函，我光是這兩天就超過了。怕不怕家人不開心？隨他們去吧。我高興就好。

這是我第一次看五月天演唱會。為什麼喜歡？青春吧！我初中開始喜歡他們，現在大二。

有段深刻的回憶是，初中的時候有個喜歡的女孩子，但我純屬單相思那種，從初一喜歡她到高一，那段時間聽到五月天的「溫柔」，就入坑了。現在只要一聽到這首歌就會回想起那的時候的感覺，不管是後來有新的戀人，但只要這首歌響起，回憶就出來了。最喜歡五月天的「頑固」，我覺得追逐夢想很重要。

想跟五月天說：我今年虛歲二十歲，比五月天小一點，希望阿信早點完成終身大事，也希望他們一路唱下去。他們已經陪我這麼多年了，希望他們陪我久一點。他們在我整個的人生中挺重要的，我這年紀也是有低谷期，聽聽他們的歌來振作起來，忘掉不好的。以後我有了孩子，我也會給他聽五月天，給他聽「乾杯」，給他聽「頑固」，帶給他正能量。

◆

Cici

我上海人，今天一人來，八號會跟朋友一起來。我每年都看五月天，不管在哪都盡量看，是鐵粉，至今已經想不起來看過多少場他們演唱會了。但第一次看他們演唱會就是在虹口體育場。

喜歡五月天十多年了，從高中開始聽，覺得阿信的詞很棒，曲也好，五月天整體的氛圍也好，看到他們站在台上就很開心，聽到難過的時候會哭泣。

（你買這麼前面的票不便宜吧？）還好，現在工作了，每年都會預留錢來看演唱會。

（覺得他們有改變嗎？）有，從過去到現在，可以聽得出阿信聲音的蛻變，歌詞含義也改變很大，以前他寫歌愛情成分很多，最近這兩張專輯有很多的世界觀。以前最喜歡的歌是「擁抱」和「你不是真正的快樂」，最近是新專輯的「成名在望」。

想跟五月天說：二十年生日快樂！就像他們說的，如果他們可以唱到一百歲，我也會一起來看。

◆

侍超

我們從浙江湖州來，今天趕車兩個多小時，還是請假來的，假單是從今天下午到明天上午，相當於請了一天的假。我們是省吃儉用來看演唱會的。

是鐵？算吧。

我們是同事。為什麼喜歡五月天？因為熱血啊，青春的代表，堅持與勵志。只要心情沮喪，聽了五月天的歌，心情就會馬上好，滿滿的正能量，打了雞血一樣。最喜歡「後青春期的詩」。

　　　　　　　　　　　　早上六點半遇見五月天——人生無限公司紀實

陳慧珊

關於五月天的特別的回憶，一直都有，每次看現場的視頻，就感覺超興奮，告訴自己一定要來看演唱會。一看就激動，想落淚，你能體會嗎？

這些年，他們在成長，我們也在成長。

五月天的歌，沒有特別喜歡，全部都喜歡。今天特別想聽「超人」，還有我如果聽到「我不願讓你一個人」，也會特別有感覺。

想對五月天說：希望他們真的唱到八十歲，我也會帶著我的老公，我的孩子一起去看。

我從大學時的夢想就是，以後和男朋友一起來看五月天演唱會，但從大學到現在，我都已經二十五歲了，還沒找到愛的人，每次都是跟朋友看五月天，下一次，我一定要找到男朋友一起來看。而且，我生日在三月二十九日，跟五月天同一天生日，每年生日總要發個微博，跟他們一起成長。

◆

小Vin 狗哥

（兩人沒有今天的票，訪問於場外進行，這兩人原本不認識，）

我們之前不認識。

狗哥：我之前就一個人在這等。

小Vin：後來我走過來就認識了。其實挺正常的，很多原本彼此不認識的五迷，會在某個時間聚

在一起就認識了。

狗哥：我二號和八號的票都有，今天阿信生日，所以就過來high一下。

小Vin：我已經看過上海場了，但就是今天的很難買，因為是阿信生日場。沒進去其實也不遺憾，在外面這兒也很幸福了。其實我昨天也來了，在外面，看挺多人在外面，挺感動的。大家在一個比較聽得到的地方，怎麼說，就像是一起提升一種信仰吧。

狗哥：看過五月天演唱會七、八次有吧，只要他們唱都會去。我是從上大學之後開始看的，之前念高中，花家裡的錢會不好意思，上大學之後自己掙錢買票，現在工作了就有能力看。

之前我在杭州也看了演唱會，有人問我，都差不多，你還來幹嘛？其實就是感受一下氛圍吧。可能他們年紀也大了，看一場少一場。

小Vin：我是高中時候喜歡五月天，整個班都很喜歡五月天，包括學校的新聞，講的就是五月天的專欄，整個高中形成一種喜歡五月天的氛圍。

（為什麼喜歡五月天？）

狗哥：阿信唱得好聽，歌詞好，符合我們這一代人心聲。

小Vin：就是青春吧。

小Vin：最喜歡五月天的「知足」。

狗哥：最喜歡「超人」。大學畢業典禮，當時放的歌是「笑忘歌」，全班六十多個一起聽，內心很激動傷心，知道從此就要分離了。

想對五月天說：

狗哥：陪你們唱到八十歲，會一直支持。

小Vin：他們只要能唱下去，我們就會一直聽下去。

怪獸在台上抓狂大吼，原因是……　　　　　　　　　　　　　　　　　演唱會製作人 周佑洋

Q：和五月天怎麼開始合作的？

A：他們發第一張專輯時我在滾石上班，擔任電台宣傳，負責帶他們。他們那時候就是學生樣，老實說，我覺得他們到現在也沒差很多，現在當然成熟了些，但人的樣子和狀況跟當年差不多。回想起來，從一九九八年跟他們共事到現在，二十年了。

Q：早期對他們印象深刻的事？

A：以前他們就是五個很瘋的小孩，那時候發片都希望電台可以多播歌，所以我們會花三天去各地電台跑通告，或是到很多中南部地方辦簽唱會。晚上收工後，他們就會有很多花樣，不是出去玩的那種，而是自己在房間找樂子，比如說玩遊戲。

另外，關於會吃這件事，我印象深刻的是，有一次我們去台中，那時候台灣流行點菜吃到飽的餐廳，一道菜可以一直叫，直到吃到飽。那時候他們都在拚可以吃幾道菜，我如果沒記錯，他們曾經吃到二十八道菜。

那時大家都年輕，喜歡找樂子，像是上電台通告，我就會拿一本筆記本在旁邊記錄，看誰今天說出新的、好笑的梗，就加一分，他們就會一直在其中找好玩的點，把每個通告變得好玩，他們很享受這種在生活中找樂趣。

Q：跟五月天合作，你自己得到最大的收穫？

A：人跟人之間往往是這樣的，朋友的進步和成長，也會帶動你自己進步和成長。我覺得他們五個人就是這樣，雖然他們是一個 team，但各自有彼此的個性，以及喜歡做的事，或是一起做的事。因為他們很努力很認真很成功，很多時候，會逼我們也進步往前，才能 follow 得上他們。

Q：他們做過什麼讓你印象深刻的事？

A：有一次我過生日，剛好那天他們為演唱會彩排，怪獸彩排前就先找我開會，希望硬體設備不要出問題，我記得那天好像是在上海八萬人體育場，那是當時我們比較少去的場館，我開完會就跟大家交待注意事項。

結果彩排時到某個環節，居然真的出狀況。怪獸在台上大抓狂，大吼：洋公你給我到台上來！我走過去的路上，就心想：X，不是剛剛才交待要注意，怎麼會出事？其實當時除了我不知道外，硬體設備的老闆也被矇在鼓裡，所以途中，硬體設備的老闆也是一臉慘樣，我們都覺得：怎麼會這樣？

結果我一上台，他們說是開玩笑，就幫我過生日了。

Q：你覺得五月天成功的原因？

A：努力加上機會。創作樂團努力創作出自己想要唱的東西，也要搭配社會時機剛好需要這樣的音樂，他們很努力也很聰明，但努力跟聰明的人也很多，把自己該做的事完成了，時機到來也能牢牢把握，加上五個人的默契，我想這就是他們成功的原因。

Q：喜歡五月天哪首歌？

A：還滿多的，他們描繪關於人生的歌，我覺得都不錯。
「自傳」這張專輯我最喜歡的是「轉眼」。
我也喜歡「傷心的人別聽慢歌」和「離開地球表面」。他們的歌很適合在不同場合、不同心情時聽。
而跟他們合作這麼久，他們的歌依舊觸動我的心。

Q：想對五月天說的話？

A：一件事做超過二十年，不管成功或倦怠，尤其創作需要靈感，要怎麼維持熱情？現在他們已經不是為了生活做這件事，維持做這件事的熱情和喜悅很重要。
希望他們繼續開心地做音樂。

桃園

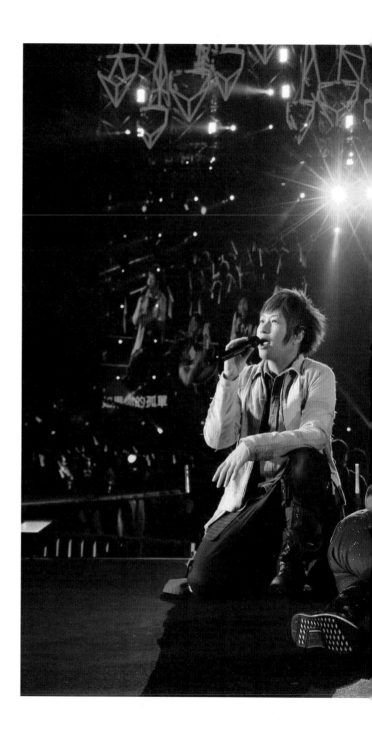

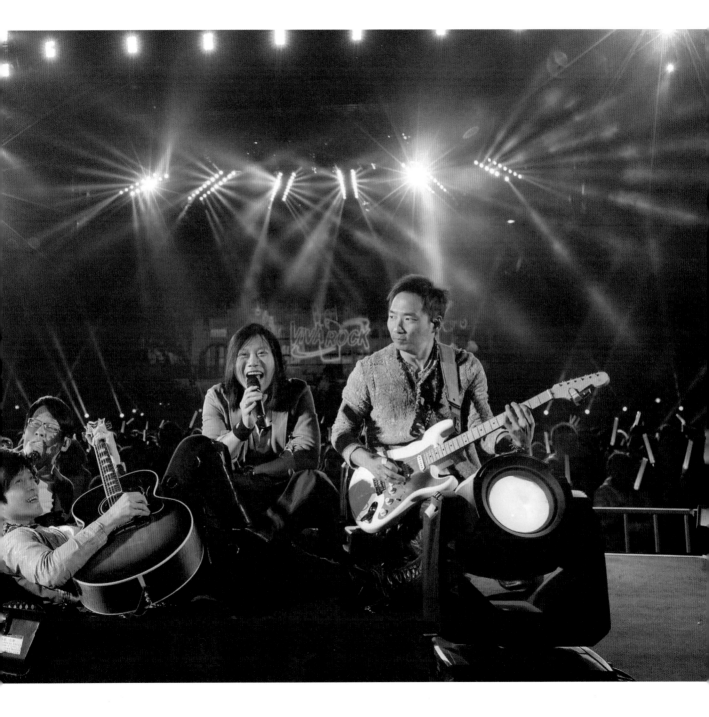

「人生無限公司」二〇一七年三月在高雄展開，時隔十個月後，五月天再度唱回桃園連唱十一場，從聖誕、跨年唱到新年。

看素惠臉書，知道她來了桃園棒球場，一進後台，就來找她。

找她當然是因為好久不見，另一個目的：有她就一定有好吃的。

她是這次五月天桃園十一場演出的後台廚娘，也在外場擺攤賣美食。見到她時，她一身大廚架式，忙著幫那一大鍋麻辣鴨血加熱，手抓著大勺子，眼睛緊盯著熱鍋，嘴巴不停地叮嚀著我：「趕快吃，趕快吃。」

演唱會後台她準備了麻辣鴨血、炒米粉、肉骨茶湯、干貝排骨魷魚蒜湯和自己炒的超香辣椒醬。這是二〇一八年的第一天，桃園體育場的溫度很低，寒風很透，我在場內訪問完觀眾，回到後台坐下來，一口一口吃著這些道地的美食，不僅溫暖，而且幸福。

和素惠認識超過十五年了吧，以前我們在不同媒體擔任記者，後來因為資歷都深，轉而升任內勤主管職。她在最重視娛樂新聞的報社擔任要職，媒體主管的工作，不外乎開會、看稿、改稿、檢討、接電話、盯電腦吃便當，日復一日，年復一年。

我曾經以為媒體很大，其實那時的天地不過是頭頂上那一排又一排的日光燈泡，和電腦裡一行又一行的新聞稿件；也曾經以為自己有那麼一丁點兒的使命或成就感，其實走出文字的框架，不過就是柴米油鹽醬醋茶，還承載著一身病痛和煩悶焦躁。

多年前離開媒體，領會的是：世界好大，自己好小，要重新學習的是別把自己當一回事。沒有媒體光環，那個裸身的自己才是本我。幾年前，素惠也離開媒體了，她擁有一身好廚藝，過去曾經有好幾年節日跟她訂粽子訂年菜，她下班熬夜熬煮後親自運送，也曾受邀到她家享用一桌滿漢全席，她笑臉盈盈招待，對於烹飪的熱情，盡在眼底。

回歸自己興趣的素惠開了私廚，也開始架設網站賣滷味。萬事起頭難，那些創業的辛酸，她都經歷過，人到中年開創第二人生，不僅要大大的勇氣，也要吞下滿滿的淚水，沒得後悔直直往前。

演唱會前趁著廚娘還有空檔，我跟她聊起五月天，說起當年和五月天的淵源連結，她眼睛笑成上弦月。

「最早是看著小齊（任賢齊）帶著他們跑宣傳，那時候他們還是菜鳥，有一次去北京三里屯看他們演出，全場觀眾加工作人員總共大概二、三十人而已吧。」那次素惠跟五月天約專訪，前一晚她跟朋友暢飲，下午帶著宿醉見五月天，怪獸、瑪莎繼續跟她喝，他們說：「素惠姐，喝啦，啤酒解宿醉。」

幾年前素惠跟報社申請留職停薪去倫敦，一下飛機看到瑪莎，打了招呼後才知道五月天要去倫敦和巴黎辦演唱會記者會。素惠在倫敦記者會後跟他們相見歡，多年不見，此時這五個大男生已經紅遍天，看到素惠仍是有禮貌的少年。「阿信還邀我一起去巴黎參加記者會，所以我臨時去買了火車票，跟他們在巴黎見。」

那年相信音樂為了促銷五月天倫敦演唱會門票，在倫敦大學美食展租了兩個攤位，但美食展要有人賣美食，於是素惠大展長才，在攤位賣起了麻油雞。「五月天在倫敦有很多小夥伴粉絲，他們幫我去聯絡當地的港式餐廳，請老闆幫我買雞、剁雞，我趁著餐廳打烊去廚房煮麻油雞，一直煮一直煮，那時候天氣好冷，雞肉都來不及解凍就下鍋了。」

美食展當天一早，倫敦大塞車，餐廳又遠在郊區，素惠跟小夥伴忙著運送，直到中午才到場，冷冷的天，麻油雞大熱門，一碗五英磅的麻油雞，賣出三百份，供不應求，這也奠定了素惠和相信音樂開始合作的契機。她離職後，相信音樂舉辦的犀利趴，她賣了兩次美食，都廣受歡迎，五月天的演唱會，她也受邀擔任後台廚娘，為一向只能在後台吃便當的工作人員，帶來截然不同的外燴美食口味。

說到這裡，素惠眼眶有些泛紅，內心有些激動。「看著五月天長大，這麼多年過去了，他們現在這麼紅了，態度沒變，還是很純樸純真，只是為了健康和表演，他們不太喝酒了，也開始吃養生餐。」後台五月天見到素惠，總會說：「謝謝素惠姐，今天又有好料吃了，辛苦你了。」阿信也

在演唱會最後一天號召所有成員，跟素惠和她的工作夥伴一起拍照，還請素惠站最中間，素惠道出：「二十年不容易，他們會成功是有道理的。」

這一次素惠跟著五月天在桃園十一天，只要有空她就站到場內看演出，她說每一場都有不同的感動。我問她喜歡五月天什麼歌？她說：「最近很喜歡那首『後來的我們』。」

後來的我們怎麼了呢？是的，我們依然走著，只是不再並肩了，朝各自的人生追尋了。

願我們都好。新年快樂！

阿信
繼續兄弟 20 年

結果，一年又這樣過了呢。

你是否在心裡細數著，

過去的 365 天裡，自己的失去與獲得？

或是大而化之的拋開一切，

大步的邁向新的一年呢？

2017 年，是我重新體會，

身旁擁有一群偉大的、可愛的、瘋狂的夥伴的一年。

也許是五月天的成軍 20 週年吧，

過去一年，做了很多回顧，也重新思索了，

一路上出現的每個人有多麼重要。

我很幸運，身旁始終有一群好「兄弟」，

他／她們是歲月淘洗之後，在你身邊始終沒有離去的人，他／她們是跨越了同事、同學、朋友的一種存在。

每當我遭遇瓶頸時，他們耐心陪伴，

每當我癡人說夢時，他們為我奔走圓夢。

陪我耍白痴、講幹話，

作著各種有意義或無意義的事……

（我相信你身邊也有這種總是需要你Carry傢伙吧）

如果你認為我說的

只是怪獸、石頭、冠佑、瑪莎，那你就錯了！

因為我說的也包括你／妳們阿！

就是現在讀到這裡的你！

一路陪伴五月天的「兄弟」們，

不論你們是女孩或男生，或是女的漢子男的閨蜜，

過去的20年，承蒙你們的照顧了！

歲月蜿蜒的前進著，

如今你我的生活各有戰場，

不過

因為有你，我們不知不覺也走到這裡了呢。

新的一年，舊的兄弟，

2018，請讓我們陪你們踏上全新的旅程吧。

新年快樂

讓我們

繼續兄弟20年！

◆

阿信

不讓你回家

巡演來到第十天。

在體育場演出總是瘋狂的、震撼的、多變的、刺激的、這十天，熱情沒有屋頂，加班沒有遲疑，

感謝大家陪我們每天都脫軌演出，

整個就是不按牌理出餐！（店經理不在）

也感謝林憶蓮Sandy與林俊傑JJ的熱情跨刀，

給現場的社員們留下獨一無二的回憶。

剩下今明兩天的大家，別忘了帶足外套帽子雨衣，因為我們天雨加歌，天冷加歌！

就是不讓你回家。

（對了 新加坡的大家 要不要猜猜嘉賓是誰？）

林凱琪 林沂萱

我們原本是同事，現在是朋友，就是曾經在上班時發現彼此都喜歡五月天，就相認了。

非常幸運可以買到今天的票，而且坐第一排。

用什麼方法？哈哈，求神拜卜，包網咖包一整天。

（何時開始喜歡五月天？）

林沂萱：我是從「神的孩子都在跳舞」那張專輯開始。

林凱琪：我是從他們第一張開始耶，那時候他們還沒沒無名，在板橋河堤辦活動，我念國小五六年級，當時看他們表演就從此喜歡了。我算骨灰粉吧。

有覺得壓對寶嗎？不會啊，他們本來就很厲害。

（為什麼喜歡五月天）

林沂萱：他們的歌曲給我們很大的力量，當你覺得走不下去、考試考不好、工作被老闆罵，或是人生剛好面臨關卡，聽他們的歌覺得有人懂你。

林凱琪：他們的歌有滿滿的力量，寫到我心裡。

（最喜歡五月天的歌？）

（異口同聲）什麼？太難了。

林凱琪：我還滿喜歡「最重要的小事」，每次去唱歌都會點。我結婚了，希望老公要像歌詞寫的那樣體貼。原本我和我老公要一起搶跨年場的票，但沒搶到，只買到今天的，但他今天時間不行。

林沂萱：我原本喜歡「倔強」，隨著年紀增長，覺得「頑固」也很好。這次聽到「走過的叫足跡／走不到叫憧憬」那一句就會爆哭。

林凱琪：我每次看MV每次哭。

（有見過本人嗎？）

林沂萱：有，他們有一次跨完演出完在新光三越辦簽名會，我記得是「為愛而生」那張專輯，我去排隊，從凌晨三點排到早上六點，等他們簽到我的專輯時天都亮了。那時候太緊張了，只有對他們說：「你們很棒，加油。」

五月天演唱會我每次都要看，這是個儀式。我朋友家人從原本不可思議到現在都習慣了。

林凱琪：連我八十歲阿媽都因為我知道五月天了。

林沂萱：我五歲姪子也知道，也都會唱他們的歌。

想對五月天說：

林沂萱：好好保重身體，因為我們要一起走到八十歲。也很感謝他們在大中華樂壇幫助這麼多的後起之秀，是很好的榜樣。

林凱琪：覺得他們超棒（眼眶泛紅，哽咽）很感動。謝謝他們陪我們成長，哎，再說就哭了。聽他們很多歌我都會哭啊。像是「任意門」，每次想到他們唱到麥迪遜廣場我們就跟著哭。

◆

許娜芬

我一個人從泉州過來的。

好不容易搶到一張一月一日的票，就決定就過來了。這票真的是在電腦上用搶的，買到時剛好下午五點半公司下班時間，我整個人跳起來，同事都在看我怎麼了，我說我搶到票了，超開心的。

我是二十八日飛來台灣，原本想看跨年那場，但買不到。我個性很獨立，自己去哪都會告訴家人，他們也很支持，現在工作賺錢了，有經濟條件了，有自己想過的人生，我來台灣每天都會跟家人連絡。

這是我第三次看五月天演唱會，這次來台灣，剛好也有個五迷是從泉州來的，我們就一起訂民宿，她看的是另外兩場。為了五月天，大家來朝聖。

我買他們的第一專輯是「知足」，那時候我高考，他們的音樂帶給我很多繼續加油的力量。他們代表著九〇世代，陪我們這些九〇生成長讀書，我身邊有很多很鐵的歌迷，各有自己的有五迷圈，十二月份我們有辦諾亞方舟的電影會，彼此在這樣的聚會交朋友，因為共同喜歡五月天，我們交了很多不同地區的朋友。

為什麼喜歡五月天？他們給我一種信念，他們給我們很多，我們也要回報，這是一種相互的感覺，所以始終默默支持。

這是我第一次來台灣，準備待六天。我對台灣印象滿好的，昨晚有去看台北101跨年，台灣人很nice。我來台灣也有去跟五月天有關的地方打卡，像昨天我去大安森林公園，今天去北投，地熱谷沒開，我去了告白巷、實踐大學，還有豆花攤，走得好累。阿信我們真的很努力了。

今天我也是自己坐機場捷運來的，感覺坐好久。會孤單嗎？就像他們剛推出的MV「終於結束的起點」，有人笑說一人是單身狗，沒關係啊，我們自己一個人不會寂寞。我朋友說我是五月天口中的邊緣人，但我也不覺得啊，我high的時候很high，一個人也覺得溫暖，而且二〇一八第一天跟他們一起過，很有意義。

最喜歡五月天的「頑固」、「後來的我們」、「倔強」、「憨人」、「I Love You無望」，他們唱的閩南

歌我都聽得懂，很觸到我的點。今天最想聽「終於結束的起點」，好像很適合今天，其他的歌以前演唱會好像都聽過。

我每天開車上班都聽五月天的歌，尤其喜歡聽「心中無別人」。

想對五月天說：謝謝你們給我這麼多有的沒的，不管是力量也好，感動也好。未來的二十年我們還是會守候著你們。

◆

媽媽邱瑤琴 爸爸李明賢 弟弟李楚胤 妹妹李語恩

媽媽：我們一家都是五月天粉絲。弟弟今年小四，妹妹念小二。我們是從竹北來的，今天坐高鐵再轉機捷，整個車廂都是全滿的五迷。

我們真的是非常用力買票，原本只買到兩張。買的時候是全辦公室一起搶，大家手機和桌機兩邊一起搶，最後還是只搶到兩張。直到今天我還在想說要怎麼跟妹妹說她沒票，後來我就想好要跟她說：你個子太小不能進來，哈哈，還好剛剛臨時又幸運買到兩張票。

為什麼喜歡五月天？

媽媽：他們的歌好療癒，不管是工作上遇到壓力，或生活碰到瓶頸，就會想聽他們的歌。尤其是「頑固」這歌，真的很貼近和切中我們的心。失戀聽五月天的歌也很適合，當我有了小朋友，聽到「知足」也覺得很棒，他們的歌滿足我們每個人生階段。

這也是我們全家第一次一起看五月天，之前小朋友太小了沒辦法帶他們來，這回小朋友事先就說，五月天開唱他們一定要聽。

爸爸：我是跟著老婆來的，老婆喜歡，我就喜歡。小朋友也都會跟著唱，他們很愛唱「戀愛ing」，我跟著一起學烏克麗麗。我自己很喜歡「戀愛ing」和「志明與春嬌」。

最想對五月天說的話：

媽媽：希望每一年都可以來看他們演唱會，希望二十年，四十年，六十年後他們會繼續唱，我會是一輩子的歌迷。

爸爸：樂壇需要有他們，繼續。

弟弟：我喜歡「派對動物」，希望他們有更多歌曲，陪我長大。

妹妹：我也喜歡「派對動物」。

五月天你們最喜歡誰？

弟弟妹妹：全部。

雨
眠

她站在我眼前，戴著眼鏡，舉著牌子，手上握著小小的手電筒。

有時主動詢問，有時被動被問，但她就是得好好地站在那裡不能動。

雨一直下。直的、斜的、飄散的、迴旋的、朦朧的，猛烈的。

雨衣其實在她身上沒什麼用處，她從頭髮溼透到腳底，眼鏡滴下來的水滴速率跟雨水有得拚比。

這絕對不是個適合看戶外演唱會的日子，淒風苦雨。桃園這場地空曠無垠，夜晚冷風吹來已經頭暈，又碰上不停歇的冬雨，縱有薄薄的雨衣擋蔽，還是難逃落湯的命運。

無數個工讀生像我眼前這位女孩一樣，是這樣安靜的駐立守護著演唱會、守護著五月天、守護著歌迷。

今晚歌迷太棒了，雨再大也澆不熄的熱情，狼狽到底也在所不惜。

我沿著踩著水窪爛泥走上西區的三樓看台，俯角望去，映入眼前的是一片壯碩綺麗，每個歌迷都像戰士，台上訴說什麼，台下附和到底。聽到每一次的回應，每一次的合唱，我腦部某個瞬間會遲疑著：現在的風是真的那麼冷嗎？現在的雨是真的那麼大嗎？怎麼每個人都那麼奮勇抖擻，堅

強無懼？

原來傳說中的熱血就是這樣啊。

台上的五月天也一直在雨水灌漑下演出。征戰數百回，什麼風雨沒經歷過呢？桃園最後一場，狂雨的最後一夜，五月天順應大家的鼓吹要求，齊聲唱了「雨眠」，這一首好久好久沒聽到的歌曲，還是很有青春的餘韻，照應著每張期盼的臉龐。

就在大雨傾斜之際，五月天也迎來嘉賓周杰倫，合唱「聽見下雨的聲音」，沒有屋頂的場館，尖叫聲直衝雲霄。是的，這就是演唱會的魅力，你會記住每一個澎湃悸動的畫面，每一個來自遠處和自己的共鳴，將它們好好收藏在耳裡、眼裡、心裡。

雨就這樣一直下，三個半小時過去了，五月天牽著工作人員的手成一線，九十度鞠躬感謝。

這算是可歌可泣的一晚，很多人跟著熱淚盈眶，分不清雨滴或淚滴。

走出桃園體育場，其實還有很多人買不到票的歌迷，守在場外靜靜參與。

這次有幸身為演唱會的隨行採訪者，每一次訪問現場觀眾，問他們最想跟五月天說的什麼？絕多

　　　　　　　　　　　　　　早上六點半遇見五月天——人生無限公司紀實

數人一開口都說：謝謝五月天。

而此刻，我真的很想跟每個熱切誠摯的五迷說：請謝謝自己，沒有你們，沒有五月天。

「人生無限公司」桃園最終場，濕漉漉霧濛濛，臨別依依。

阿信

最終場‧達陣

「你不是真正聽見下雨的聲音」，
最終場的大雨中，周杰倫和五月天呈現了這首組曲，
而我聽到的，卻是連續11個夜晚，30萬個熱情的吶喊與心跳。
影片中，你能看到所謂「傾盆大雨」不再是誇飾法，
每位社員，每位夥伴，始終都未曾離去。
橫跨2017-18的兩個月中，橫跨北美，上海，星城，桃園
我們總共唱了25場「人生無限公司」，每場超過3.5小時的演出，
對於我們的體力與耐力，都是絕無僅有的一次考驗。
這也是五月天生涯中，複雜度最高的一套演唱會，
更是最暢快淋漓的一次音樂呈現。
每一場，每一夜曲終謝幕之時，我依然深深覺得
不可思議。
如果不是你在場，
這一切不會成真。

而你們，都在。

感謝 必應創造 B'in Live

每場演唱會，最累的人，絕對不是五月天。

而是必應創造＆相信音樂的全體夥伴。北美七座城市的緊迫挑戰，上海五夜連續低溫，星城的三場酷熱搭台，他／她們挑戰各種高難度的製作條件，尤其桃園最終兩場的大雨，唯一的狀況只有左右大螢幕因雨故障，但也在驚人的兩分鐘內排除。請大家給他們最高的肯定！

感謝 林憶蓮 林俊傑 周杰倫 三位音樂人

感謝妳／你們的跨刀，給前來上班社員們難忘的驚喜。

感謝 所有單位

桃園市政府，桃園機場捷運，桃園消防局，桃園交通隊，桃園衛生局

台灣高鐵公司，義交義警，lamigo 棒球場與球團，場內外工讀生

最後，

請讓我誠摯感謝，前來現場的每一個「你」，

是你們讓這不可思議的演唱會成真，

讓五月天肆無忌憚地做夢。

五月天會繼續期待著，

你們帶著新的人生故事，來到下一次的相聚！

小黑

第一次看五月天是二〇一二年十二月二十一日諾亞方舟那場演唱會開始，那時候覺得，人生好像要看一次五月天演唱會，結果看完之後，就真的喜歡他們了。最喜歡「倔強」，其實每首都喜歡。以前也在戶外看過五月天演唱會，但都沒下雨，今天雨好大，感覺很特別，也很幸運。下雨我們沒什麼好擔心的，已經準備保暖的東西和雨具。椅子濕了也沒關係，反正我們應該不會坐，會一直站著。

想跟五月天說：希望五月天永遠不老，一直開演唱會。

倫倫

五月天的歌很勵志，很寫實，符合真實的人生，貼近我們的心情和生活，沮喪的時候聽他們的歌，就會打起精神。告訴自己：沒什麼沒法面對的事情。五月天的每一首都喜歡。

想跟五月天說：希望阿信趕快結婚，真的真的，反正他又不會娶我。

◆

姐姐黃雅君 弟弟黃仲祥
從台中埔里來的姐弟

（何時開始喜歡五月天？）

姐姐：小時候就開始喜歡五月天，成長的每個階段聽他們的歌都會有感觸。

弟弟：我十五年前開始喜歡她們，那時候所有國中生、高中生都聽五月天的歌。他們的歌很正

向，陪著我們長大。

（最喜歡五月天的歌？）

姐姐：「我心中尚未崩壞的地方」

弟弟：「如煙」

（五月天的歌曾經陪伴什麼樣的回憶？）

姐姐：他比較多吧，他情史豐富。

弟弟：這次原本要帶心儀的女孩子來一起聽，結果被對方打槍，所以只好帶姐姐來。

姐姐：是我叫那女生打他槍，這樣我才能來看五月天。

（下大雨聽五月天的感覺？）

完全不受影響，我們早就準備好了夾腳拖。

（想跟五月天說？）

弟弟：再唱二十年。

姐姐：對，我要讓我的小孩子聽到他們的歌。

Q：對五月天最初的印象？

A：我最早看到的團員是阿信，在大哥（李宗盛）的製作部，一間小錄音室裡。阿信那天穿了一件很破舊的白襯衫，頭帶了一頂棒球帽，頭很大顆，哈哈。

那時候有個專案找大哥做，大哥找了五月天編曲，阿信也負責唱。

以前我做華健、無印良品，他們都是美聲派的。我記得剛開始聽五月天的歌，聽一半我就會出去休息，因為覺得很吵，不太適應，但他們的歌旋律又很好。

那時候要怎麼做我們都不知道，他們未來會怎樣也不知道，只覺得他們的歌不錯。

我那時候很喜歡「軋車」，但身為一個正常理性的企畫，那個年代好像不太會把「軋車」當主打歌。我也喜歡「擁抱」，但它不是一個會紅的國語歌模式，副歌沒有歌名。我通常有幾個理論，紅的歌副歌裡通常有歌名，但「擁抱」不太一樣，但是它的歌詞寫法很特別、很有詩意的感覺。

第一次看他們演出是去一個地下室的pub，當時他們表演比較生嫩，但現場還滿有魅力的，感覺有一股殺氣。通常看現場表演就可以看出藝人有沒有殺氣，阿信本人很害羞，但他一開口，殺氣和穿透力都滿強大的。

Q：五月天當時有跟你聊到關於他們的夢想嗎？

A：當時他們的夢想？沒有。那時他們應該光想可以出張唱片就阿彌陀佛了吧。

那個年代，能夠在滾石唱片發一張唱片，那已經是：天啊！就是夢想的實現吧。他們就是很努力

做這件事情。

Q：早期對他們印象深刻的事情？

A：以前做團開銷很大。他們真的很會吃，光吃路邊攤都可以吃個一千八百元，一頓餐吃下來也要四、五千元，宣傳部每次預支一萬元，吃兩餐就沒了。後來他們晚上結束通告後去吃飯，我們都規定他們只能去吃吃到飽。

Q：跟他們共事這麼久，你認為他們成功的原因是什麼？

A：他們最對自我的要求。

很多事情到我這裡都過關了，但對阿信來說，還不夠，他一定要ㄍㄧㄥ到一個極限。他會希望把事情ㄍㄧㄥ到最高的極限，即使沒完成也沒關係，但標準要在。
有時候我覺得ok了，可以了，但他覺得不行，所以工作人員很苦，他自己也很苦，就像他對於詞曲的要求很嚴格。
現在的新人，寫了十首歌，就覺得自己很辛苦，很棒，可以發行了。
但五月天寫歌，是寫幾十首歌給大家選，而且讓同事公開表達意見。每次做專輯，他們規定彼此都要交歌，然後讓同事投票，他們直接面對和聆聽大家的評價。以他們現在的地位，他們依舊可

以承受這樣的選歌模式。

Q：你們針對演唱會最常討論的是什麼？

A：其實我很怕跟五月天開會。因為我們常常下午三點開會，一路開到第二天早上五點。以我的年紀，坐在板凳上，那個腰……回去都好累。

我們開會常常是這樣子的，時間長、討論多、非常 detail。

基本上演唱會他們自己主控，雖然製作是掛公司名字。

他們對視訊的要求很高，也因為他們，我們對演唱會的視訊要求也要強大，即便是一首歌和一面 LED，那是最基本的層面。

演唱會每首歌的視訊成本都是很高的，而且我們不是第一場演完了就不更動了。

另一個是關於編曲的問題，這在我心中會有些拉扯。五月天通常希望給大家不同的編曲感受，但有的城市他們不是太常去，對當地的五迷來說，他們可能是第一次去看五月天的演唱會，心態上會有：我想聽原版編曲的想法，但聽到之後會發現是另一個版本的編曲。

對五月天來說，有的歌他們已經表演太多遍了，要他們照原版表演，他們會覺得太普通了。我自己的想法是，像台灣歌迷可能看很多場了，你們可以改編，但到了國外，那些觀眾是第一次或第二次看五月天演唱會，他們可能有他們的期待。

就像這次我說，「溫柔」可以不要再噴紙花了吧。

結果第一場就有人反應：「溫柔」怎麼沒有紙花？我就是要在那一刻感受到雪花紛飛到臉上的感

動啊。

Q：五月天哪些場演唱會讓你印象深刻？

A：我想想……上海的第一場上海大舞台、紅磡的第一場、「168」那場、天空之城、北京第一次的鳥巢和紐約麥迪遜花園廣場。

對紅磡第一場印象深刻，是因為當時大家覺得香港不太會接受這樣的樂團。

紅磡有超時的問題，五月天的歌又多，那一次我原本在台下要享受五月天榮耀的時刻，結果因為超時，我後來是在後台跟主辦方吵架。

對方叫我卡掉三首還是兩首歌，我記得當時他們接下來要唱「軋車」、「溫柔」和「憨人」，我回對方說，一首都不能卡！我當時好生氣，原本在前台看得這麼感動，結果被叫到後台要我卡歌。

麥迪遜花園廣場那場，真的很感人。

有人問我，為什麼一定要選麥迪遜花園廣場。以前歌手到美東，都去大西洋城的賭場演唱，很少華人歌手在紐約市區辦演唱會，一方面是紐約場館很貴，辦演唱會是不敷成本的，可是我後來發現，五月天應該在紐約辦演唱會，因為紐約交通方便，大家坐地鐵即可。

會不會擔心票房？當然，那成本有多高啊，光場租一天五十二萬元美金啊。

可是那次賣很好，所以這次來巴克萊中心就更有信心了。

我從前年開始談紐約的場地，紐約場館是最難訂的，所以這一次巴克萊中心確認了，我就不等麥迪遜花園廣場了。巴克萊中心是個很好的場地，你看那場館的後台，那些運器材的大貨車下面是

可以三百六十度旋轉的大轉盤，然後車子就直接在轉盤上面乘著電梯升起和下降，真的好厲害，那就是專業的工業。

五月天當初一開始，我就覺得他們要做活動，和人群近距離接觸。當年我們在西門町那一區辦了四場「佔領西門町」活動，第四場是在台北二二八公園舉辦，來了兩千人。

那時還排了十場遊樂場演出，有一次在九族文化村遇到颱風，現場才來五十幾個人，那時的經紀人佩伶拍拍他們說：小朋友，就當練團。但五月天心臟很強，他們根本不介意，唱完了他們立刻開始玩，馬上去搭雲霄飛車。

「佔領西門町」來了兩千多人之後，當時滾石總經理三毛就說：可以考慮幫五月天辦一場大型的演唱會。那時柏原崇和張惠妹都在市立體育場辦演唱會，我心想：老闆都敢辦了，我有什麼不敢，問了五月天的意見，他們也覺得好耶。

那就是168演唱會的由來。當時我們的slogan是：五月天敢，你敢不敢？

那時我們印了十萬張票，想說發十萬張來五千人應該沒問題吧。

我記得佩伶和冠綸開著小車，去一間間pub和唱片行送票，只要有買專輯的就給，買別人的專輯也送票，阿信的媽媽怕沒人，還號召了一百多個親戚來。

那時我發了五萬張票後就不敢發了，因為真的很多人來要，我很怕現場爆掉。

我記得當天我坐上計程車，司機問我：今天誰演唱會？劉德華喔？我在車上很得意，歌迷還真把市立體育場的玻璃門給擠破了，後來一整年我們都是場館的拒絕往來戶。

但那時媒體不愛這五個男生，我記得那場是由李心潔和梁靜茹暖場，結果隔天李心潔在媒體的版面比五月天還大。

五月天那一場演出奠定了很多基礎。那場之後，唱片開始動了，原本他們唱片只發兩萬張，以當年的狀況，兩萬張是很少的，那時唱片首批都是十萬或十五萬的，五月天剛開始每天的出貨量只有一百或兩百張。

他們發第二張專輯時也很辛苦，就一直唱，有一次一天唱五場。當時他們很開心，對一個新團來說，每一次的演出機會都如獲至寶。還有件事他們超開心，就是演出一結束就可以去六合夜市吃東西，這種有如ending的慶功宴讓他們覺得人生獲得巨大的滿足。

那種快樂現在找不到了。回想起來，他們真的很辛苦，而年輕時的體力也真好，那種快樂是真的快樂。

上海大舞台那次演出我印象深刻，是因為差點被取消。

當時票房不好，因為五月天才去做了四天的宣傳而已。當初有人要買秀，我就賣了。結果投資商彼此有糾紛，有投資商找我談判，要我把所有票買回去，我後來是從贊助商拿到錢去解決的。

那時候有人問我，要不要把演唱會取消比較好？我說，五月天第一次去上海演出，絕對不可以取消，賣血都要去把它做起來！賣血是我開玩笑的。

他們那場演出是靠著贊助商給我尾款，我去付了硬體的錢，五月天也沒拿酬勞。結果當天現場有七成觀眾。

那天演唱會氣氛很好，我在五月天每個重要時刻都會請大哥李宗盛來當嘉賓，那天他「愛的代價」唱得好好，現場整個凝聚力和氛圍都很棒，我還記得那天現場空氣的流動，包括五月天講話、大哥講話，都很感人。

北京鳥巢的第一場演出是五月天的另一個里程碑。

早上六點半遇見五月天——人生無限公司紀實

當初要在鳥巢辦演唱會，我覺得自己心臟很大顆，還特別留了宣傳期，特地開記者會，做四天宣傳。那時候不知道票能賣多少，很害怕，演唱會成本那麼高。結果我記者會還沒開，票就賣完了，所以後來又加一場。

鳥巢那場演出，我聽到所有人一起唱「倔強」，那是我從沒聽過這麼大聲的「倔強」。鳥巢的音量是覆蓋的，所以很集中，當十萬人一起唱「倔強」，整個凝結力超強，真的會悸動。

阿信當時有寫一篇文章，讓我想起當初他們剛進大陸好苦，完全土法煉鋼，不像現在可以住不錯的飯店。那時候坐車，你看阿信腿那麼長，他的腳在車上都伸不直，住的飯店也沒冷氣。我們去問飯店：你們有空調嗎？他們說供暖已結束了，但其實他們五個人是覺得房間很熱，熱的要命，可是飯店沒冷氣。

我也記得二〇一六年「Just Rock It」北京鳥巢演出完，他們五個人下台時是真心喜悅。那時我們很久沒去大陸了，平常我們不做商演，也很久沒做宣傳，很多人以為五月天不見了，五月天不紅了。上台前他們還是會有壓力的，但他們的喜悅也是隱藏不住的，就像回到「天空之城」，他們當兵回來唱第一場的那個時候。當他們下台想主動擁抱你的時候，那就是真的發自內心的喜悅。

Q：這次五月天巡迴讓你感動的時刻？

A：這兩天聽「任意門」很感動，會不自覺的流淚。這首就是在寫五月天的整個過程。

看演唱會，聽那些歌詞，整個情緒會一湧而出。看到那些詞意……哎，真的也算是一路走來很辛苦。但我覺得我們真的很幸運，雖然辛苦，但也有很大的獲得，一路被支持，不管在哪個層面，

我們常覺得珍惜和滿足，相對的我們也更該要有更多的付出，不管是公開或是非公開的。

這次美加巡迴，我在洛杉磯站特別感動，我也不知道為什麼。洛杉磯是我們海外演出最多次的一站，從觀眾很少唱起，我記得一開始是一兩千人，票房不太好，當初還為了LED到底要小面還是大面而掙扎，因為它很貴，還好歌迷愈來愈多，代表節目口碑很好。

我這次問主辦方，有沒有送票？他們說沒有。有時候我們還是需要陣痛期，很多人問：你在亞洲區都秒殺，到了歐美票沒賣完會不會不開心？我說，不會啊，因為你沒從第一場做起，不知道演進的過程，而且海外賣票的模式，跟台灣差很多，他們分太多層了，國外二手票網站太多，這些網站早就搶票了，我們也不能控制。

Q：你看著五月天一路成長，覺得他們有什麼樣的改變？什麼是沒變的？

A：他們現在比較自我一點，可能現在大部分成員都有家庭，當然也因為現在演出更多了，所以團體行動比較少。

我很懷念以前團體行動的時候，每次演出完大家一起去吃東西的那個時刻。

上次在小巨蛋辦復刻演唱會，有一天，演出結束約吃飯，他們五個都來了，很難得。現在演出多了，我們不太會有慶功宴這件事，大家聚在一起吃飯，面對面聊天的機會也變少了。到大陸的時候，他們都會在一個公共的房間吃飯，但也不是每個人都會來吃，因為有人吃營養餐，有的人晚上不吃。

有幾個moment我很珍惜，像如果慶功宴他們都在，大家講講事情聊聊天，就會讓我想起過去，

也格外珍惜那個當下。

個性上面，他們都還是很好笑啊。他們五個的對話和鬥嘴是很有意思的。

他們在演唱會上的對話，從來沒 re 過，就是因為沒 re 過所以特別好笑，也因為他們都很聰明，難怪頭都那麼大顆。

他們在台上通常有幾個模式，像是他們很喜歡攻擊冠佑，那是一種默契，很難改變。他們彼此也很難替代，一路從高中過來，他們有超過二十年的交情，彼此無私，從沒計較誰付出多誰付出少。

他們還沒畢業就進入這行業，那時都還是小朋友。二十多年來，他們心態上都維持一樣，對物欲需求很低，平常也穿得隨便，我有時候都會跟他們說：你們可不可以穿好一點？

我也沒看過他們吵過架。當然不開心或壓力一定有，但他們不會正面衝突，他們彼此很理解，知道怎麼去化解，也是 EQ 很高，才能一路走來。

Q：他們對你做過什麼讓你難忘的事？

A：有一次我生日在KTV跟我朋友唱歌，好像奶茶（劉若英）也在，石頭和怪獸突然裸著上半身衝進來，那時候的他們還沒結婚啦。我當下的反應是：你們在幹嘛？！

Q：你最喜歡五月天的哪首歌？

A：應該是「憨人」。

但我自己想過，如果百年那一天，我會選「後青春期的詩」這首歌作為告別。有人跟我說：艾姐，你好可怕，因為那歌寫到：一起走吧～

「終於我們不再／為了生命狂歡／為愛情狂亂……誰說不能讓我／此生唯一自傳／如同詩一般……」這是我最愛的歌詞，也像是我的心情。

我是個沒什麼求的人，也抱著隨時會失去他們的心情，畢竟世事多變，大家難免觀念不同。

我做五月天，從來不覺得我們會走一輩子，我要建設自己對於失去這件事是不在意的，不然一定是巨大的傷害，尤其在情感面上。不只是跟五月天，我跟藝人的合作也都是抱著這樣的心情，無所求，合作就會很開心。

Q：五月天在意的事情是什麼？

A：他們會在意有時候出現在媒體上的消息不是事實；他們會在意東西沒做好，或是照片怎麼就這樣出去，或是哪個企畫啊、廣告啊沒弄好，因為那代表他們。

還有，不是他們講的話，絕對不能說是五月天說的，除非是他們自己說出口。

你知道平面宣傳有時候會寫：五月天表示……他們會反應：我們沒有這樣表示，是公司這樣表示吧，所以應該是寫：相信音樂表示，不是五月天表示。

Q：想跟五月天說的話：

A：曾有人問我，我人生有什麼遺憾？我說：沒有耶，都做過五月天了，我還有什麼遺憾？

過去他們從沒想過會唱到這麼遠的地方。

以前每次跟他們講到海外演出，阿信就會說：艾姐，你可以想像如果一個印度樂團來台灣辦演唱會，有多少人會去看？我們會去看嗎？五月天一直覺得，他們去歐美演出，就像印度樂團來台灣演出一樣。

我那天飛到溫哥華，給海關看工作證件，他說：你是五月天的工作人員？我說對，他說他也有買票。當下我很高興，他不是華人，可是他要來看演唱會。

只要五月天的歌給不同的人影響力，那就是很棒的事。

我跟五月天說，那些大場館的老外工作人員或許心中會想：五月天是什麼團體？或是現場會有多少外國人？這都不是最重要的事。我們想要的是一種影響或交流。

我想跟五月天說：不要忽視自己的影響力和能力。

這次北美巡迴，場地有大有小，在小場演出是完全不敷成本的，但我不可能因為小場地，帶的工作人員或是配備就變少，包括在巴黎和倫敦我都要都ㄍㄧㄥ出一個格局。現在的我不知道到時候會有多少人來看，就抱著當初幫五月天辦「168」那場演唱會的心情，也許上次有三千人來，這次來了五千人，不管成本是不是有損失，但至少我們影響了更多人。

他們鐵粉已經是兩代同堂了，大部分都是因為爸媽喜歡，所以小朋友跟著聽。我覺得這很有意思，他們真的是國民天團了。

但他們對於自己的影響力有時候是不自知的，所以要繼續勇於接受挑戰。

九把刀說過一句非常棒的話：「說出來會被嘲笑的夢想，才有實踐的價值！」夢想就是你要做達

不到的事，完成了它，才是夢想。

而你知道五月天最喜歡幹嘛？就是做不可能的事情，雖然都超出負荷。

巴黎

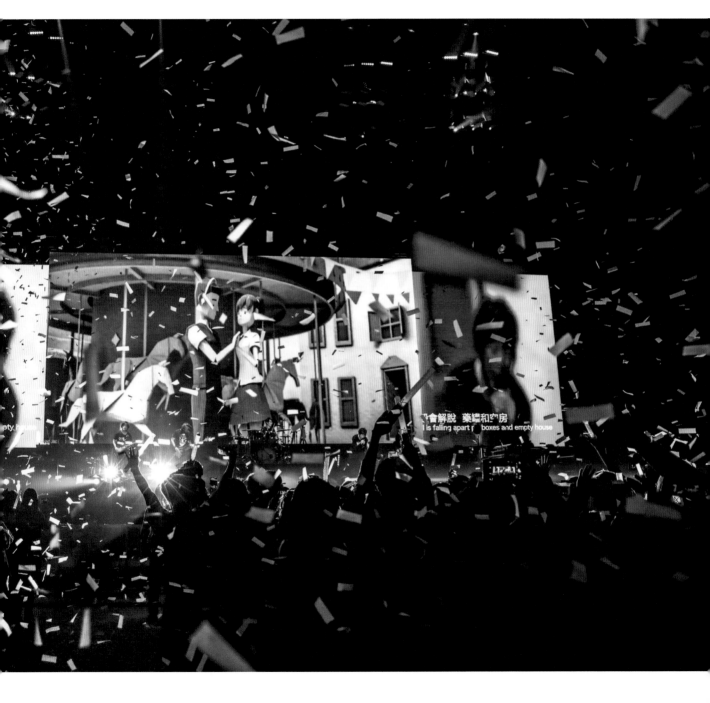

「三月了，這幾天還是好冷，很不像巴黎。」羅浮宮地下樓 Maxim's 店員一邊介紹巧克力，一邊用流利的中文跟我們聊天。他小時候在三重住過一段時間，看到台灣朋友格外親切。

三月的巴黎該是什麼樣子呢？街道到處散落著銀白殘雪，塞納河覆蓋著一片幽綠，羅浮宮外淡金的燈光亮起。我們始終無法預測這個浪漫城市有多少不可思議。

五月天上次到巴黎演出是四年前了。近一千五百個日子過去，這回他們剛好在春節元宵節開唱，在宏偉的 AccorHotels Arena。沒時間調時差，剛踏上遙遠陌生的土地，還沒甦醒就得幹活了，靈魂和肉體分離。

AccorHotels Arena 的後台像座叢林迷宮，走到休息室要搭乘電梯，宛如環繞一間一間祕境，場館內氣派寬闊，巨大銀幕的色澤和解析度被工作人員高度讚許。法國人，當然有他們值得驕傲的本領。

六點半觀眾陸續進場，二樓看台區的一對女生，很快就吸引我的目光。

「你們是法國人嗎？」我用英文詢問，她們點點頭。

我花了很長的時間跟她們進行訪問，因為這對母女大部分時間都說法文，我們的溝通很緩慢，但她們的態度好極了。

我問年輕的女兒為什麼喜歡五月天？她指著媽媽：「是她喜歡，通常都是她在YouTube看到五月天的MV，請我翻譯。」我瞪大了眼睛轉向媽媽，她笑咪咪的說：「我喜歡他們的音樂，四年前錯過他們巴黎的演唱會，很可惜。」

女兒學過一點點中文，她說爸爸來自於廣東，但家裡三人從沒說過中文。那爸爸喜歡五月天嗎？女兒的坦白讓我大笑：「我爸爸是家裡唯一對五月天沒感覺的人。」

最後請教她們的名字，她們很有耐心的說了五遍吧，最後女兒貼心的拿出紙筆，寫出我這輩子應該都看不懂的文字。

同樣是看台區，另一邊的兩個女孩也散發出迷人的氣息。

「你們是法國人嗎？」同樣的問題再問一次。

兩位漂亮的高中生，不會說中文，我們用簡單的英文交流。

為什麼會喜歡五月天？左邊的美眉說，是她媽媽推薦五月天的音樂給她。「你媽媽是法國人嗎？」是的，她五十歲的母親是法國人，也完全不會中文。

問她們懂五月天的歌嗎？她們笑著搖搖頭又點點頭，說不懂也沒關係，因為音樂就是一種文化交流，另外，YouTube 有法文的翻譯，也不難懂。

觀眾席另一端，一對情侶安靜坐著。女生來自上海，男生是道地法國人，從事 IT 業。我原本以為是男生陪女友而來，沒想到是女生陪男友而來。我提問題，女生幫我回答兼翻譯，她笑得有些害羞又驕傲，「我不是五月天的粉絲，我男友是。當初還是他問我知不知道五月天這個樂團呢。」男友不太懂五月天唱什麼，但很懂五月天的搖滾靈魂。

是啊，什麼什麼什麼不重要，可貴的是某種牽引某種緣分某種相遇吧。

今晚的五月天很開懷，彷彿過年的喜慶還未褪去，也或許是生理時鐘在半夜被喚醒的那種亢奮。

表演其實大同小異，但很明顯的感覺五月天每一場演出還是不一樣，面對不同殷切的粉絲，他們不願意一樣。

我想，五月天來巴黎開唱，內心應該不敢奢望有多少法國人來現場吧。但他們為了這一場演出，特別貼心投射了法文歌詞字幕，望著大銀幕，我想著開場前訪問的那對母女，那對好友，以及那位在女友身邊的 IT 工程師工程師，他們內心肯定是暖暖的吧，至少這一晚、這一刻、這一首，身為法國人的他們，懂得五月天在唱什麼。

而在我右前方看台區的那一對法國情侶，從演唱會一開始就搖晃著螢光棒，舞動著身軀，比五迷還五迷。

巴黎是個閃耀著星星的夢幻之都，從古至今。

阿信在台上說，他不知道為什麼今晚台下觀眾會來看五月天，如果時光回到二十年前，他怎麼樣都不會相信有一天，五月天會在地球另一面的這個城市，和大家一起共度這樣的時光。

阿信的媽媽也來巴黎了，她站在搖滾區的最後一排，在最後一首歌「倔強」和「憨人」大合唱之際，也舉起右手掌，比出了五。

這個常常不知道兒子在忙什麼的媽媽，今晚泛著淚光，驕傲無比。演唱會後她傳了簡訊給兒子：「媽媽很開心。」

二〇一八年農曆春節的元宵節，圓圓滿滿。

阿信

我在你熟睡時開了一場演唱會

巴黎並不浪漫，如果你問我。
只是你不曾問我這個問題。

在你昨夜沉沉睡去時，我開了一場演唱會，
那是某個沒有你在場的夢，
卻是我的真實。
他／她們，都很熱情可愛，
你應該可以想像，我有多麼感謝他／她們，
在這個積雪剛剛褪去的城市。

我的夜，百轉千迴的深了；
你的天，漫不在乎地亮了。
台北時間九點前，平時的你也許早已起床。
有時候，想念需要更委婉的說法，例如
「今天的你要做什麼？」
即便我 早已都知道。

巴黎如果浪漫，
那也許是某個誰的某顆心
與你同在。

◆

阿信
巴黎比想像中更天X的冷！

抵達巴黎，大家都這麼說。
在每個城市場景轉換的時候，我們總是需要一點時間適應。
有人問我，你們是不是對每場演唱會都駕輕就熟了？
答案是「不！」原因是，每次我都會重新思考著，體會著，感受著。
如何把自己變動的心情，與每一場的你們透徹的交流，
每一次，我都需要全力以赴，才能對得起一期一會的你們。

換我問問你，是否對自己的人生「駕輕就熟」了呢？
我想大部分的人也都會說「不」，原因⋯⋯我想你自己最清楚。
人生的變化何其多，有時要你耗盡精力，片刻要你專心應戰，
我看過太多人，日日在生活中奮戰求生，要駕輕就熟，談何容易？

也許人生就是一趟風景瞬息萬變的，超長途的公路旅行，

也因為如此，我總是會想寫某種樣子的歌。

那種……陪著總是無法駕輕就熟的你我

在長長路上遊歷過人生風景的歌。

「當歲月輕飄飄飄的溜走／我們都唉呀呀呀白了頭／有什麼留在你我的心頭？／那是什麼……」

此刻，我面前的風景是巴黎噢，但是 X，這裡真的好冷，

但，總是有些能讓心頭熱起來的事物。

對於我來說，那就是你們，

我的朋友。

「我 Carry 你，你 Carry 我……」

桐桐

來自浙江溫州，孩子一歲了。我是二〇〇九年來巴黎的，現在是居民，從事幼教教學。

今晚為什麼自己來？我和老公還沒自己的房子，每個周五我們都帶孩子去婆婆家住，之前我一直不敢下決定來看演唱會，因為想到要照顧寶寶，也想著票價，經濟上有點困難。直到前兩天看到特價票，就決定買了。老公成全我，他自己帶寶寶過去婆婆家，我來看演唱會。

今天會來的原因，是因為真的很喜歡五月天。五月我和老公要在巴黎辦婚禮，婚禮上一定要播放五月天的歌。

喜歡五月天有十年了。哇，十年了，好久了。最早是聽到S.H.E的「五月天」這首歌，沒想到她們唱著唱著，我就真的開始喜歡五月天了。

以前跟朋友去唱KTV都會唱五月天的歌，最喜歡「戀愛ing」、「私奔到月球」，我婚禮也是要放這兩首。

想跟五月天說：很不容易，一個樂隊可以維持超過二十年，非常棒，希望他們繼續保持下去。

◆

法國母親Amandine 女兒Véronique

（你們怎麼知道五月天？）

Véronique：從YouTube上知道的。

（從何時喜歡五月天？）

Véronique：我媽媽喜歡五月天已經有五、六年了。

（為什麼喜歡五月天？）

Amandine：我喜歡他們的音樂，平常也會看YouTube，看他們的MV和演唱會。他們像藝術家，不是那種很張狂的表演。我喜歡很多種類的音樂，像爵士、東方歌曲，或是法文歌曲，但我不會說中文，我先生是華人。

Véronique：我媽媽知道很多五月天的歌，聽過上百首他們的歌。我自己會說一點點中文，兩年前曾經去過台灣，平常我都當媽媽的翻譯，她不懂的歌詞都是我幫忙翻譯。我自己也喜歡五月天的歌，像是「傷心的人別聽慢歌」和「兄弟」。而我爸爸只會聽廣東歌，但他應該不知道五月天吧。想對五月天說：請他們繼續努力。

◆

王升龍

我住在巴黎六年了。今天一個人來，是因為老婆要帶孩子，孩子太小，才三歲，坐不住，不方便來。其實我老婆也想來，她從高中就是五月天粉絲。

我也是高中開始喜歡五月天，覺得他們音樂很有吸引力，阿信聲音很乾淨，音樂也舒服。

平時我彈吉他，會彈他們的歌，像是「知足」。心情不好時，就自彈自唱抒發情感。人在異鄉會特別想聽他們的歌，尤其是開車時、下雨時。我今天還在車裡聽他們的歌，一遍遍地聽。

對五月天說：哇，五月天已經超過二十年了？真的是不知不覺。但願他們再唱二十年、四十年、六十年，陪我們到老，希望這輩子都能一直聽到他們的音樂。

法國女高中生 Mélanie Cady

（你們怎麼知道五月天？）

Mélanie：我媽媽從 YouTube 知道之後推薦給我聽他們的音樂。

（你媽媽是法國人嗎？）

Mélanie：對。她今年五十歲。

（你們喜歡五月天多久？）

Mélanie：幾個月左右，沒有很久。

（為什麼會喜歡五月天？）

Mélanie：他們音樂很棒，我們不懂中文，我們都是看翻譯。

Cady：聽他們音樂像是跟不同的文化交流。

（你們知道五月天成立超過二十年了嗎？）

我們今年十七歲和十八歲。他們成立那麼久喔？不過他們看起來很年輕。

想對五月天說：請他們繼續享受音樂。

◆

朱歆璐 Fabrice

朱歆璐：我們是男女朋友，都在巴黎工作，我是上海人，來巴黎十多年了。

（你們都是五月天粉絲？）

朱歆璐：我男友是，我不是。

（他會說中文嗎？）

朱歆璐：不會。他喜歡搖滾樂，當初是在YouTube看到五月天的歌，他那時問我認識五月天嗎？我說我知道，但我比較喜歡S.H.E。

之前他跟我說五月天要來辦演唱會，所以今天我是陪他來的。

他聽五月天大概兩年了。他覺得五月天的音樂風格沒有像歐洲搖滾樂團那麼硬，MV拍得很好，阿信聲音也很好。他不懂歌詞，有時YouTube會有翻譯，他邊看邊瞭解。MV部分他也會看歌詞。他從事IT工作，他說同事當中沒有華人，但如果他介紹給同事聽五月天，他們應該也會喜歡。

（喜歡五月天什麼歌？）

Fabrice：「成名在望」、「凡人歌」

朱歆璐：哈，你看我都不知道，通常都是他推薦五月天的歌給我聽。

想對五月天說：我男友問五月天有二十年了嗎？他覺得他們還挺新的，他們的歌也很新。請五月天繼續做好的音樂給大家聽。

◆

太太Connie 小孩朱利安 先生宗

宗：我們來巴黎十年了，定居在這裡。

（為什麼喜歡五月天？）

宗：他們的音樂傳唱度高，感覺很有活力，是個很有個性的天團。到現在為止，年輕人都還在喜

歡五月天。坦白說，我們的孩子五歲了，我們都沒活力了，但為了喜歡他們，於是今晚有活力地來了。

現在網路雖然發達，隨時可以聽他們的歌，但來現場感覺又不一樣了。

Connie：我從高中喜歡五月天，十多年了。

（喜歡五月天什麼歌？）

宗：我們各有各的喜歡歌，我喜歡「倔強」。

Connie：我喜歡「戀愛ing 」。

（想對五月天說的話？）

Connie：他們一直都有傳唱度很高的歌在我們腦海裡，陪伴我們度過青春時光，請他們繼續加油。

宗：他們的歌很有激發性，加油！陪我們走完此生，也陪伴我們孩子繼續走下去。

倫敦

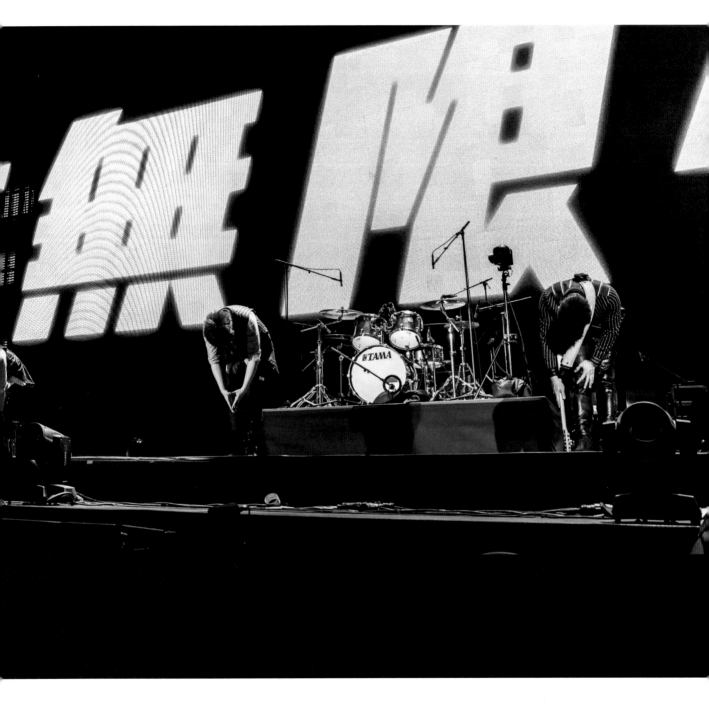

如
煙

終於坐上車了。靠在窗邊，定定地望著沿途景色。

身體和腦子都是疲累的，第三天的時差最難熬，可我始終沒睡著。

「歐洲之星穿越海底隧道，那我們會看到那些魚游來游去的海底世界嗎？」這是遙遠以前的一段好笑對話，同樣坐在窗邊的位子，我和同學興奮地交談著。

當年懷抱無比好奇的心情，坐在歐洲之星車廂，幻想著會看到水族館一般的風光，那畫面彷彿昨天。

列車從法國疾駛開進英國，白雪皚皚覆蓋著一片又一片的草地，然而塵封許久的思緒和記憶卻一點一滴滲透進來了，透明清晰。

其實當初並沒打算在倫敦當學生，連英法邊境相連都搞不清楚，連英國天氣有多糟都不知道。

但人生就是有一種命中注定，你以為的意料之外，是老天爺早已擺好棋盤，讓你狀似不情不願，實則不偏不倚地跳進來。

當年入睡大英帝國的第一晚，夢到訪問查理王子和黛安娜王妃，倆人雍容華貴坐在面前，下一秒

是一身哆嗦嚇醒，抬頭仰望霧氣的斜窗，一片黑漆。

租的那個小屋子在一樓，偶爾有松鼠為伴，藍白格桌巾是盤算很久才買的，小小書櫃最厚重的是那本英漢辭典，以及和家人的照片。

最怕聽到房東濃濃的北威爾斯腔，每週固定繳房租，他和女友常熱情邀約喝茶，但他們每一句我都聽得好吃力，玩著他們的貓咪覺得安靜原來才不尷尬。

念書不是為文憑，但倒也認真地苦讀，日日埋首桌前寫作業。準時上學，準時回家，比小學生作息還規律，比上班打卡還自律。

當年英國食物無趣聞名，fish & chips 乏味得可以，週末進市區打打牙祭是精打細算後的奢侈，一大碗淡菜午餐價格五英鎊，吃玩再晃到 Covent Garden 附近逛逛市集是完美地犒賞自己。

相隔兩地的戀情是辛苦的，總是在等待傳真機響起運行，小心地收藏一紙筆跡；總是在公共電話亭接撥越洋電話，不停歇地投下手上銅板，一股腦地分享心情。

異地求學的食欲是單純的，唐人街買不到豆腐，就搭火車去遠方的日本大型超商採購。寒冷的飄雨冬季，雙手緊提好幾袋沉甸甸的食物，那些疲累與沉重，在與同學圍爐一起煮起熱騰騰的火鍋

時，全都轉為滿足與暖心，飄散在那小小的公寓。

最常聽的卡帶是王菲，披頭四的Abbey Road第三週就跑去朝聖了。曾經和老師聊起U2，他給我不錯的分數，而那回英國海關仔仔細細盤問我的來歷，我說是報社流行音樂記者，印象最深刻的是在舊金山看了Pink Floyd演唱會，他一臉直白說：「這工作很不錯，你來英國念書幹什麼？」

往事歷歷在目。五月天今晚倫敦的演出把我帶到了O2體育館，走在後台長廊，看著那些巨星雲集的照片，回憶如雪片湧現。

正巧開演前訪問的都是異鄉學子，有的女孩南安普敦來，有的女孩從布里斯托來，她們說，演唱會結束，坐夜車返回住處差不多凌晨三點了。

「啊，安全嗎？」看著她們都是一人獨自前來，我不禁關心起來，而且她們隔天都還要上課吧。

「沒問題的。」她們笑臉盈盈。

今晚五月天依舊賣力，垃圾話也特別多，逗得粉絲好開心。

我在「倔強」這首歌響起時想起了父親。想起當年去英國念書前曾跟他大吵一架冷戰到底；想起

他後來寄來一箱又一箱的新竹米粉和泡麵；想起我至今仍保留珍藏的那封手寫家書。

父親在信中叮囑我要吃得飽、睡得好，有空常給家裡報平安。

我很好。爸爸你在天上好嗎？

演唱會結束，到後台跟五月天打招呼，五個大男生再疲倦也是笑意迎人，溫和有禮。

整整二十一年沒再踏入倫敦，想不到跟隨五月天的「人生無限公司」巡迴行程，重回這個曾經滋養生命，扭轉命運之都。

二十一年前的我，二十一年前的五月天，在二十一年後是如此的連結相遇。

前塵如煙，始終深埋心田。

阿信

我發現 我似乎早已看膩了天空

從巴黎緩緩駛向倫敦，
Euro Star 離開終於放晴的花城，
又再度駛入白雪覆蓋的霧都。
車窗外，流轉著歐洲荒野的小風光，
景色雖然平淡，我依然不忍錯過。
才發現，我似乎看膩了天空。

天空令人分不出自己身在何處，
每片天空，在無數飛行後，看來如此雷同，
如同每座機場、每個旅館，如此相似。
在這之前，
我一直以為，自己是無牽無掛的飛鳥。

他們說，這裡是傳奇的場館，的確是吧，
雖然我一向都認為，真正的聖殿，
只存在某些人的心房。

而倫敦的她／他們，依然融化了我，
暴雪肆虐的日子，他們改了班機，轉了火車，換了巴士，終於來到這裡，給了我無以回報的熱情。

天空還是天空，我還是那一個我。
只是，我再不是飛鳥，而是一隻風箏，
身上繫著一縷越過千山萬水的繩。
繩的另一端落向何處，
只有你知道。

只有你知道。

鐘仁傑

我和楊佳卓是廈門和陝西人，從利物浦來，在那邊念大四。今天坐了三個多小時的火車過來看演唱會。

我小學六年級上音樂課時，老師每節課都會分享音樂，就是那時候聽到「知足」，覺得很好聽，回家開始在網上搜他們的歌，就一直聽到現在。

我喜歡抒情歌，像是「知足」，最喜歡五月天的「如煙」，還有「笑忘歌」，老歌「一顆蘋果」、「擁抱」我也很喜歡。平常準備考試的時候特別會聽他們的歌，感覺受到激勵，書才念得下去，會整張專輯一直循環聽著。

八年前念初中時在廈門看過一次五月天演唱會，當時很興奮，跟今晚坐差不多的位子。他們的台語歌我也聽得懂，像是「軋車」，希望今晚也能聽到這首歌。

想對五月天說：希望下一個二十年還能去他們的演唱會。

楊佳卓

我以前知道五月天，但是最近受到朋友的影響才開始聽他們的歌，知道要來今晚的演唱會，就更密集的聽了。我喜歡「溫柔」和「擁抱」這兩首歌。

◆

Chloe

我在南安普敦讀大學，今天坐兩個小時火車來倫敦，演唱會結束後準備坐大巴回去，大概會凌晨

三點多回到家。

高中時候離家，一個人在國外念書，感覺生活挺艱難，他們的歌給我很大的力量。

他們每首歌我都聽，每張專輯也都買，那段念書的日子，印象深刻的有「溫柔」和「我不願讓你一個人」，每次聽都打動到心裡。現在聽到這些歌，還是會回想起那段時光，感覺幸虧有他們音樂的支持，不然一個人的堅持是很痛苦的。

我看五月天演唱會一直都是自己一個人，以前在長沙、新加坡看過，今晚這是第三次。他們二十週年在台北大安森林公園那一場演唱會，我很想從英國飛去台北看，但因為簽證原因沒辦去去，很傷心。

今晚我最想聽「溫柔」的還你自由版。

想對五月天說：希望他們一直青春下去，永遠不散，給我們帶來正能量。

◆

謝沛寧 Penny

我去年九月來布里斯托念研究所，今天坐車坐了三個小時。晚上準備坐夜車回去，回去大概凌晨三點。

我算是五月天鐵粉吧，小學五年級開始喜歡他們，我來自福建，因為小學時候有同學喜歡五月天，她是五月天的粉絲，受到她影響，我也開始買五月天的專輯和海報。

之前我在成都，他們在泉州開演唱會；我到了泉州，他們就在成都辦演唱會，兩次都錯過，但這回在英國絕不能再錯過了。

最喜歡五月天「愛情的模樣」、「溫柔」，我喜歡他們早期關於青春、勵志與勇氣的歌，像是「聽不到」、「盛夏光年」、「生命有一種絕對」也喜歡。

想跟五月天說：希望他們可以一直都在。我記得他們是一九九七年出道的，真的是很長久的時間，去年他們出新專輯，那張專輯帶給我很大的驚喜，覺得這麼多年聽他們的歌下來，如今還是能聽到當年的味道。希望他們一直出專輯，搖滾萬歲！

◆

Kristy

我和Anna來自香港，在這邊念書，都念研究所。

以前在香港紅館看了他們的演唱會，看了就立刻愛上他們。我記得那時是我表姐有票，她說這年輕人看的，把票送我。

他們的歌都很勵志，當我人生遇到困難，聽他們的歌，可以得到一種重新站起來的感覺。

我算一下，五月天演唱會大概看過五次吧。其實我想看戶外場啊，我想邊看邊淋雨的感覺。

我們都最喜歡「如煙」。我還喜歡「勇敢」，這是台語歌，不是每個字我都懂，但每次聽到都想流淚。可能那時家裡發生一些事情，直到現在聽到這首歌，就會想起從前。

想對五月天說：繼續唱下去，我們永遠會支持。

Anna

我是從「第二人生」開始喜歡五月天。

不開心或失敗的時候聽他們的歌，感覺他們就陪著我。我每次失意時，就會聽「人生海海」，感覺整個人會好受一些。

五月天演唱會我看過的次數比較少，以前都在香港看，我們知道每年的五月，五月天會來香港，但常買不到他們的票啊，在香港買五月天演唱會的票實在太難了。

我喜歡「乾杯」。有些事回不去了，但自己選自己的路，很多事不用回頭，要一直往前走。

想對五月天說：五月天是一種信仰，他們的歌鼓勵了很多人，請他們繼續唱下去。

早上六點半遇見五月天——人生無限公司紀實

五月天講垃圾話的功力是平常練出來的　　　　　演唱會監製／相信音樂國際執行長 陳勇志

Q：對五月天最初的印象：

A：他們那時候就是學生。當時我已經做唱片一段日子了，但也沒太多做樂團的經驗值可以 follow，除了那些西洋團體，唯一有印象就是伍佰 & China Blue，基本上是完全不知道什麼叫樂團。他們出第一張唱片是一九九九年，理論上我應該是從九七年底、九八年開始跟他們工作，這樣也十九快二十年了。

最早對他們的印象就是他們很愛講笑話，講垃圾話。他們講垃圾的功力真的是平常練出來的，而不是為了表演。連開會他們也會講垃圾話，所以跟他們開會不會太沉悶或緊繃，他們笑匠不只一個，每個人都有說話特色，也都會適時發揮潤滑效果。

我對他們以前印象深刻的，是他們宣傳期的時候，因為沒錢租車，當時的電台宣傳洋公就會開著一部破車，載他們也載著樂器去各個校園演出。剛發唱片時，活動開始比較多，他們跑來跑去，最常聽到的就是他們晚餐吃多少錢，當時他們都不是吃大餐，吃的是路邊熱炒，一餐就可以吃掉幾千元，那是我當時沒想過的事。

他們出第一張專輯我印象最深刻的花費，不是別的，就是吃，而且都不是豪華餐。

歌手出專輯要控制預算，別的我可以控制，但吃的怎麼控制？這真的不在我的經驗值裡。他們當時血氣方剛，年輕力壯，正是會吃的時候，要吃飽才有能力幹活啊。

Q：和五月天工作，你的感覺？

A：過去做唱片、做藝人，只需要跟一個人溝通。可是從以前到現在，跟五月天開會就是人多嘴雜，突顯出來的優點也正是這部分。很多人一起開會沒有那麼簡單，但也可以撞擊出很多東西，它出來的不會是一個單一方向，或是單一觀點，比較像一個小社會的感覺。

或許他們的音樂作品可以一直跟人有所互動，也正是因為他們本身每天就是在面對自己的小社會，不會是那麼ego，這也是這個團跟其他樂團比較不一樣的地方。

Q：看著他們成長，你覺得他們的改變是什麼？

A：我比較大的感覺，是他們數十年如一日。直到現在跟他們開會，他們真的都沒什麼變。

當然他們對事情要求愈來愈高，他們五個私下給我的感覺，都很溫和。我從沒有對他們其中一人出現過：「ㄟ，你怎麼突然變成另外一個人？」的感覺。

我一直不覺得這是個多好的行業，這個行業很容易讓人的價值觀改變，可是他們經過這麼多年，有這麼多經驗了，他們並沒有不一樣的價值觀，一直到現在都一樣。

Q：你認為五月天成功的原因是什麼？

A：他們都是好人。

這跟他們是高中同學很有關係，他們有很緊密的關係。愈年輕交的朋友愈永恆，不會因為社會怎麼樣而變化。

這也算是命運的安排，的確是他們關係的基礎、基本點，如果他們不是那麼早就認識組團，有可能會很容易被攪亂，很多時候，漩渦是你不想被攪亂都很難的。

Q：讓你印象深刻的五月天演唱會？

A：他們創造了太多第一次的紀錄。

我比較幸運的是，他們還在努力跑校園的時候，我也參與。印象中好像是「後青春期的詩」那時，他們大概跑了四十多場校園，那時他們其實已經可以辦大型演唱會，而且票房會很好，當時業界有人質疑為何我們要辦免費演出，但當時我很篤定。

那四十場之後，我們就在小巨蛋辦演唱會，果然就有很多新的歌迷來買票，而且他們那次辦校園也是促銷專輯，要買 CD 才能入場。

這次我到紐約，回想到的是那種時候的感覺。

你說他們有什麼變化？我只覺得他們去的世界愈來愈大，但他們做的事其實是一樣的。今天他們在紐約巴克萊中心跟過去在新竹的某一場校園是一樣的事情，就是一路跑，而且要吃很多、講很多笑話、很賣力演出，每一場都有很多的感動和驚喜。

他們的「溫柔」有「還你自由版」，那就是當初在校園演出發展出來的。那次演出那首歌是 ending 歌曲，但好像為了某個狀況要等阿信，於是他們就自己在台 jam 出了還你自由版。

關於他們的第一次我都印象深刻。第一次到高雄世運主場館、第一次到鳥巢、第一次進紅館、第一次在上海辦戶外、第一次進武道館，都有很多感動。

昨晚在紐約巴克萊中心也讓我感受深刻。以前一般觀眾對他們的中版抒情歌比較有感觸，昨晚比較特別的是，像「離開地球表面」這首台北人在台北不能跳的歌，到了這麼遠的紐約，大家跳得這麼high。

在台北一到「離開地球表面」這首歌，大家都會有點卡卡的，但在海外完全沒有限制，這種發洩蠻難得的，對觀眾也是一種紓解，五月天也自在很多。

昨晚最後唱「憨人」，我也很有感觸。它是五月天的代表歌曲，又是台語歌，歌曲最後啦啦啦啦的歌聲，每個地方腔調也不同，有北京腔、上海腔、香港腔或新加坡腔，一樣的音，還是分得出不同的地方，雖然都是台語，但同中有異。

我聽到「憨人」，會想起這一路走來的過程，也因為這首歌，讓我們知道，即使台下歌迷來自不同地方，但唱的還是同一首歌。

Q：跟五月天共事，你自己是不是也獲得不同的收穫？

A：做五月天最高興的事，是他們的確會讓你的人生充滿希望。他們是會長大、會成長的樂團。就像你之前問的，有沒有想過他們有今天這樣的成就？那是以前我們完全無法預估的，他們就是這樣一步一步地長大。

另外，他們也會帶你走出去，走出你的小世界。像這次歐美巡迴，對我們蠻大的意義是，台灣是

可以走出來的。

也許我這樣說會不小心得罪人，但華人海外演出，大部分就是在賭場，這次海外規劃，五月天非常堅持，希望接近完整的配備。他們最在乎的是舞台的呈現和配備，因為歌手通常去海外，像是去賭場演出，都是簡配就可以，可是五月天這次到歐美巡迴前，第一個要求就是在盡可能的範圍之內，給海外歌迷、也給外國人看到一個比較成熟、ready的製作，而不是被簡化的。

這一點我們有努力。說實話，如果他們不是那麼在意，他們其實每一場可以賺更多錢。這樣的要求，除了我們壓力會比較大，另一方面他們自己也要做些犧牲。

他們不希望到國外只是過過水而已。這很重要，「必應」剛開始做五月天時，我的標準是：拚國際水平，在技術層面，我們要跟國際同水準，因為你面對的競爭者是韓團、是歐美的歌手，現在資訊傳播那麼快，大家的標準都是高的，不能只用安於自己環境做得到的事情，所以我們要建立國際標準，才能跟國際接軌。

Q：他們曾經跟你討論過只出十張專輯這件事嗎？

A：我不知道他們只出十張專輯，我也是某次聽阿信冒出這句話，那好像是他們出第七張專輯的時候。

我想想，這是阿信給大家的一個壓力，他要大家不要為現有的利益或成功感到滿足。

其實他們出第七、八張專輯時已經很成功，阿信是藉由這樣的話提醒大家，不要小看接下來的每件事，從每首歌到每場演唱會，都要當作是最後一次、最後一場、最後一首歌。不要因為已經獲

得很多而小看或輕忽自己目前在做的事。

我想他丟這個訊息，是這意思。

算一算時間，也差不多。

我們規劃未來，可是不會想要怎麼樣，或是去想第十張專輯以後會怎樣？從沒討論過。他們就是一路長一路走，好玩之處就是你不知道到時後會長出什麼，或走到哪裡，那都不是可以計劃得出來的。

Q：你最喜歡五月天哪首歌？

A：講起來很灰色，我承認我避不掉市場觀點，通常談到歌曲，我都會想怎麼面對市場，很難分客觀和主觀。

我很喜歡「如煙」。

我想過我告別式的代表歌，就是「如煙」加「後青春期的詩」。「如煙」應該是我告別式的主題曲，時也命也，這輩子好像就是跟他們分不開了。

Q：最想跟五月天說的話？

A：我希望他們活得很健康，活得快樂自在一些。可是這對他們來說是很難的事。

他們最早在台灣行動比較不自由，但去大陸還可以去街上逛一逛，現在是連去大陸也不方便了。

想想他們的生活，根本就是標準宅男，不過他們也都各自可以找到平衡的方法。

香港

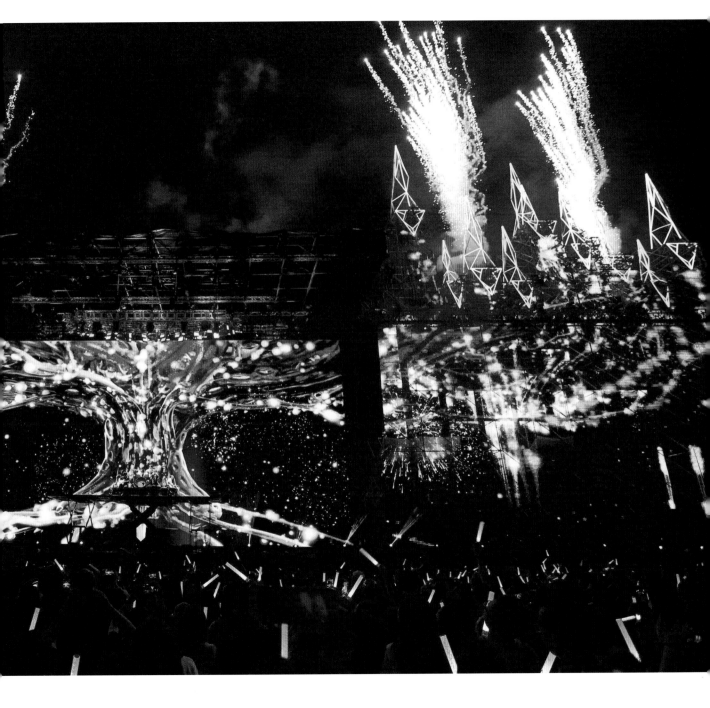

五
月
之
約

香港愛五月天，五月天愛香港。

這句話全香港都知道吧，不管是不是五月天的粉絲。

而五月天的粉絲，也全都知道五月天和香港的特殊情感。

五月之約，是一個代號，也是一個承諾，五月的五月天，是屬於香港的。

二〇一八年的五月，五月天為香港歌迷帶來特殊大禮，他們走出紅磡體育館，來到迪士尼樂園外的露天廣場開唱，還請來唐老鴨米老鼠這些可愛的玩偶一起同歡，唱好唱滿六場。

就連香港的天公伯伯也特別偏心五月天，給他們沒有ＸＸ的好天氣。（按照阿信的說法，以上ＸＸ不可說出口）

今天就是一個適宜穿輕薄線衫出門的日子，微風徐徐，清清爽爽。

下午五點，陸續有人進場了。

眼前兩個穿白Ｔ的女孩，安安靜靜地坐著，我上前詢問，兩人都是從南京來的，怎麼跑來香港

呢？她們說：「五月天演唱會，來香港看氣氛特好。」

接下來訪問的四組人都是香港在地人，那個笑臉迎人的媽媽聽說我要訪問，一直用廣東話強調她國語不好，我說沒關係，她說：「你等等，你等等，等等我女兒回來，他們馬上回來了。」

這是個媽媽、女兒都喜歡五月天的家庭，兩個女兒和女兒的男友今天先陪媽媽來，明天換大女兒來。

看台區一對表姐表妹對我的訪問態度有些不一，表姐熱情，表妹害羞，我說待會兒會拍照，表姐馬上轉頭大辣辣地跟表妹說：「你如果不想拍照，拍我一個人就好。」等我拿起手機，姐妹倆都笑盈盈的看鏡頭，一點都不內鬨了。

那對情侶和單獨前來的那個女生，也都早早就入座。兩個女生都是五月天長期的歌迷了，說到五月之約，她們面露驕傲，說身為香港人很引以自豪，而且她們也都不約而同說出，他們對其他歌手演唱會都沒興趣，五月天是生命中的唯一。

在各地看過五月天這麼多場演唱會，我在香港感受到的五月天也極為特別。他們特別放輕，特別奔放，特別愛說垃圾話，五個男生好像來到熟悉的園地，面對熟悉的朋友，回到高中生的嘻鬧年代，放肆開懷，逗樂台下的歌迷。

今晚梁家輝也來了。在「頑固」MV裡，梁家輝的精湛演出，逼出好多人的淚水，而戲外梁家輝

的體貼，也感動工作人員的心。據說當初對梁家輝提出邀約時，工作人員都不敢奢求他會答應，結果梁家輝立刻點頭，空出四天檔期。他堅持不收分文，而且自備許多衣服和多副眼鏡，拍攝空檔，工作人員幫他準備椅子，他請扮演他兒時的那個小太空人坐，在工地拍攝時，現場工人認出他，他簽名拍照來者不拒，親切待人，毫無架子。

怪不得梁家輝在演唱會後台和五月天碰面，他跟五月天「要求」要貼在牆上的那張香港版演唱會海報時，瑪莎立刻說：「梁大哥，你想要什麼我們都會給你啊。」

那是一種無需言語的義氣相挺。

今晚台下觀眾很早就喊出OT了。五月天五個人圍成小圈圈，決定要唱哪首安可曲。音樂一下，「倔強」響起，全場的燈光暗了，只有台上和台下的齊聲合鳴。轉到副歌時，那是「憨人」的旋律，全場說著廣東話的歌迷，尖叫聲四起，然後很熟悉、很大聲、很用力地唱著這首台語歌曲。

「希望你我講過的話／放在心肝內／總有一天」

傳說中的五月之約，是這樣的心有靈犀。

怪獸

感謝老天給了我們一個不錯的天氣

一切準備就緒，心情很好

暖手也已經暖到爆了

香港人生無限公司 下半場

我們待會見

◆

瑪莎

我五歲的時候，有一隻毛茸茸的唐老鴨，大約 30cm 大小，對一個五歲的小朋友來說，已經不算小了。

那個時候的我其實根本沒去過迪士尼，更沒有真的見過唐老鴨。對唐老鴨的認識只有電視上的卡通，他總是很生氣而且很歇斯底里的樣子。有時候會被欺負，有時候他也會欺負人。最常看到的，是他跟那兩隻松鼠的戰爭。

但不知道為什麼，那時候就很喜歡唐老鴨。所以我會抱著那隻唐老鴨睡覺，還會帶他去幼稚園，看著他畫唐老鴨。

後來我的唐老鴨因為搬家不見了，心裡難過了一陣子。

幾年前，人生第一次的迪士尼終於獻給了美國的洛杉磯。一進園區沒多久，就看見了準備要離開休息的唐老鴨，我呆站在原地，望著他揮手離開。也是那一次去迪士尼，自己不知道哪個開關突

然被打開，竟被迪士尼感動到我願意相信這一切都是真的。

這世界真的有米老鼠，真的有唐老鴨，真的有 Woody，也真的有 Buzz Lightyear。所有的他們，都是很真實的存在，不是卡通，也沒有人在裡頭扮演，他們真實地住在迪士尼樂園裡頭。

他們也會睡覺，也會休息，也有脾氣。

他們的存在對我來說就像是 Star Wars 一樣，全部都是真的，只是存在在很遙遠的銀河系而已。

那幾天晚上，我覺得應該是我音樂生涯的最巔峰了，因為我跟唐老鴨同台，而且就站在他身邊。

不是開玩笑的，真心覺得很感動。那個小時侯給你最多陪伴的角色，就站在你的身邊，很可愛地跟你玩跟你跳，如果五歲的自己看到這個畫面，應該會張著嘴震撼驚訝地說不出話來。

我知道還是會有人跟我說，其實有訓練有素的人在裡頭扮演這些角色。可是我想說，相信他們真實存在著並可以親眼見到他們，是很幸福的事。

謝謝這兩個禮拜的香港，也謝謝香港迪士尼！

在人生無限公司裡，這是很難得也無可比擬的回憶！

#米奇對不起
#沒辦法我太愛唐老鴨了
#真愛無敵
#正宗史上第一憤怒鳥
#我知道本名是 Donald
#但唐老鴨我從小就叫到大了好親切怎麼改啦

◆

阿信

第一次在香港迪士尼開唱！

五月天首次在香港舉辦戶外大型個唱，
終於讓「人生無限公司」無限放大版
完整呈現在香港朋友面前。
橫跨兩週、連續六場、動員15萬人次，
高難度的場地、交通、衛生、安全、消防事務，
在香港，一切以超高標準完全實現。
謝謝所有共同打造這個夢幻城堡的你們，
我們週五再互相 Carry！

特別感謝：
香港警務處／香港消防處／民航處／城巴／龍運巴士有限公司／港鐵／以及香港迪士尼樂園

2089 出頭天

我和緢緢是從南京來的，昨天就請假過來香港。香港看是因為氛圍好，因為五月之約嘛。

喜歡五月天八年。首先，人長得帥。其中一個非常帥。他的詞曲很好，傳唱度很高，很勵志。每個階段的心情，他都有一首歌可以反饋給你。

我的入坑曲是「孫悟空」，也是最喜歡的歌，那時候剛好高中畢業，準備到外地上大學，跟高中好朋友分開，歌曲最後一句：「記得找我，我的好朋友」，道出了我和朋友的感覺和關係。

想對五月天說：對啊，一起唱到八十歲。謝謝他們陪伴我這麼長的時間。

緢緢

我去年也是來香港看五月天演唱會。我是二〇一二年開始喜歡的。

我是聽他們現場入坑的，當時是聽到「聽不到」這首歌。阿信唱到「為何你的真心我聽不到」時候，他補了一句：「我都聽到了……」，就覺得……當時我本來不是他們的歌迷，但他們現場太能抓人了，後來就慢慢去了解他們。

曾經覺得沒有那麼多人理解自己，但阿信都聽到，並且理解我們的想法，是一種共鳴。最喜歡五月天的「聽不到」、「不見不散」、「Happy Birthday」、「出頭天」

想對五月天說：一起唱到八十歲。很感謝他們。

◆

媽媽 Anna 二女兒 Kelly 小女兒 Haley 小女兒男朋友 Howard

（何時開始喜歡五月天？）

二女兒：小時候跟姊姊一起聽五月天，姊姊看明晚的五月天演唱會。我是從「諾亞方舟」之後每一年都看五月天演唱會。今年一月我們也去澳門看了，很難買到票啊。而且只要他們有新歌，我們都會討論，一起唱。香港粉絲很喜歡他們，所以有五月之約。

我第一次看五月天是在紅館。當時妹妹也跟我們一起聽五月天，就一起喜歡了。

（喜歡五月天的原因？）

二女兒，他們歌很感動我們。

小女兒：他們很帥，主唱很帥。

媽媽：我喜歡聽他們的歌，很感動，歌詞很感人，我國語不好，但聽他們的歌，覺得很受到勉勵。

（最喜歡五月天的歌？）

二女兒：「瘋狂世界」、「生命有一種絕對」，從「諾亞方舟」開始的每首歌我都喜歡。

媽媽：「頑固」

小女兒：「後來的我們」

想對五月天說：

媽媽：看著他們成長，我感覺他們很像我兒子。

二女兒：我希望每年都可以看五月天，到老。

小女兒：希望他們一直唱很好的歌給我們聽。

男朋友：希望有更多的二十一年。

表姊 Vivian

他們第一次來香港辦演唱會，我就喜歡他們了。一直看一直看沒斷過。這次原本差點買不到票，還好朋友有買到票，終於可以來看了。我也因為五月天，比較了解台灣，也喜歡台灣。最喜歡五月天的「擁抱」。

表妹 AngelA

表姐常常聽他們的歌，我受到她影響，覺得滿好聽的，就問她：這是誰的歌？就開始喜歡他們了。很開心，他們每年五月都來香港，這是他們第一次在戶外演出，感覺很新鮮。我喜歡「轉眼」，還有「任意門」。

想對五月天說：

表姊 Vivian：希望他們一直在我們的生活裡。

表妹 AngelA：希望他們遵守他們的承諾，唱到八十歲。

表姊 Vivian：阿信不要那麼常說話就可以唱到八十歲了，哈哈。

Rachel

他們的歌很鼓勵人，以前念書的時候，他們的歌是幫我加油的力量。五月天很好！大概追他們大

概十年了。

我和Ringo在一起兩年，這次我們第一次看五月天演唱會。以前我都跟表哥表姐一起看，今天他們也有來。看過幾次？起碼五、六次吧。

很震撼，其實我在香港不看演唱會的，我只看五月天。我也不知道為什麼，我對其他人沒興趣，五月天是唯一會讓我買票看演出的。

第一次看五月天是我表姊想看他們演唱會，但她沒有找到人跟她一起，所以她就找我。那時候我聽過五月天，但不是很熟。那次去看了之後，就決定每一年都要看五月天，要去朝聖。

每一次他們來香港唱，歌迷都不肯走，希望今天大家也都不肯走。

（所以五月天和香港歌迷的五月天之約你一定知道吧？）

一定知道，我相信不是五月天粉絲也知道吧。身為香港人，很自豪。香港的五月就是五月天啊。

我最喜歡「倔強」、「最好的一天」。

想對五月天說：阿信快點結婚。他們不只是我們的偶像，也像是我們的大哥哥，希望他早點成家。還有希望他們有時間多多休息，他們好像一直在演出，一直好忙。

Ringo

我是從「戀愛ing」開始喜歡他們。最喜歡五月天的「突然好想你」。

想對五月天說：希望他們照顧粉絲之外，也照顧自己的生活。

◆

Stella

我上週已經看過一次了，今天再看一次。

哇。應該是十年前就開始喜歡了，那時候我還在念中學，是個小女孩啊。

第一次是同學介紹，我看到五月天要去當兵前辦的演唱會，當時覺得：發生什麼事？他們歌迷怎麼會這樣激動的反應？當時不懂，後來聽他們的歌，就慢慢懂了。我覺得他們的歌詞很感動人心，也很鼓勵我。然後他們愈來愈帥，雖然他們現在已經是大叔了。

我第一次看五月天演出，是在香港旺角的酒吧。他們當時還不紅，那時氣氛好好，現場大概有一百人吧，大家都很靠近，他們唱得很有動力，大家都覺得很感動。

他們演出的每一場都是獨一無二的。五月天和香港的五月之約，我很感動。Mayday is the only one i buy the ticket for concert.

每次工作很辛苦的時候，或是不開心的時候，聽他們的歌就可以度過了。

最喜歡五月天的「知足」、「倔強」、「突然好想你」，太多了，雖然我喜歡他們的歌，但我國語還是不太好。

想對五月天說：身體健康！我們一起走到八十歲，一起唱到八十歲。

他們一直沒變，還是給人很萌的學生感 演唱會和聲老師 鄭知明

Q：跟五月天開始合作的淵源？

A：十年前，品冠的專輯邀五月天製作，我之前跟「無印良品」一直有合作，當時品冠徵詢阿信關於專輯合音的人選，阿信後來透過吳建恆找我，我和五月天最早的接觸就是這樣開始的。
當時我去大雞腿錄音室，阿信有點不好意思地說：這錄音室很混亂。我說：很正常啊，你們的錄音室算有整理了，已經是音樂人的楷模了。
半年之後，艾姐打電話來詢問我，關於擔任五月天演唱會合音的事，我就跟五月天開始合作了。

Q：那時候對五月天的印象？

A：當時他們沒有那麼頻繁的演出，做音樂時間比較多。我看到他們參考日本、英國樂團的器材規格，這讓我很驚訝，因為一般來說，礙於預算，都不太會花大錢，難得的是，五月天當時並不有錢，卻很願意投資器材，這一點我跟老樂手們討論過，大家都覺得他們很不容易。
那時候我就覺得他們是一個很認真的樂團。

Q：跟他們合作這麼久，覺得他們有什麼改變嗎？

A：他們沒什麼改變，連做音樂的態度也都沒改變。他們是 rocker，但其實個性還是滿保守純樸的，有乖孩子的 fu，很像我小時候看溫拿五虎的感覺，也很像當初的披頭四。

早上六點半遇見五月天——人生無限公司紀實

他們一直沒變，還是給人很萌的學生感。

Q：唱五月天的歌曲，你的感受是什麼？還是會有悸動的時刻嗎？

A：我還是會受到感動，但我不能表現出來。

像這次巡迴，唱到「成名在望」和「少年他的奇幻漂流」，我都很有感觸，感覺那歌詞都知道我在想什麼，唱起來就很有共鳴。但我們在台上一定要壓抑，有時候知道自己快出現哭腔就要忍住，不像我旁邊的士杰，我常一轉頭就看到他哭了。

Q：讓你印象深刻的演唱會？

A：我第一次跟他們去香港，好像是「離開地球表面」那次巡迴。當時我眼中出現很多奇怪的景象，像是演唱會結束後，紅磡體育館的館長拜託五月天先不要走，原因是底下的觀眾不肯走，館長拜託五月天再上台呼籲觀眾趕快回家，不然台下歌迷會一直啦啦啦唱個沒完。

我聽說，在那之前，五月天去香港唱完之後，有歌迷會留在現場一整個晚上不走，啦一整夜。

香港歌迷跟五月天有一種心靈的溝通，我問過香港歌迷那是什麼感覺？他們說是心有靈犀。

那次跟他們在香港演出，我也重新思考關於獨立音樂的觀念。我們以前認定的獨立觀點，可能都停留在水晶音樂或角類音樂，類型上比較是地下音樂的感覺，但五月天創造了原來獨立音樂也可以很流行，這就是他們厲害之處。然後他們一直經營網路，從ptt到臉書，累積很廣大的動力，和

歌迷互動，彼此有默契。

Q：你喜歡五月天什麼歌？

A：我很喜歡「憨人」、「人生海海」，最早聽到時就有被療癒的感覺。

Q：想對五月天說的話？

A：很高興大家相處這麼久的時間，在音樂上的合作可以長達這麼久，真的不容易。感謝五月天，感謝相信音樂。

新加坡

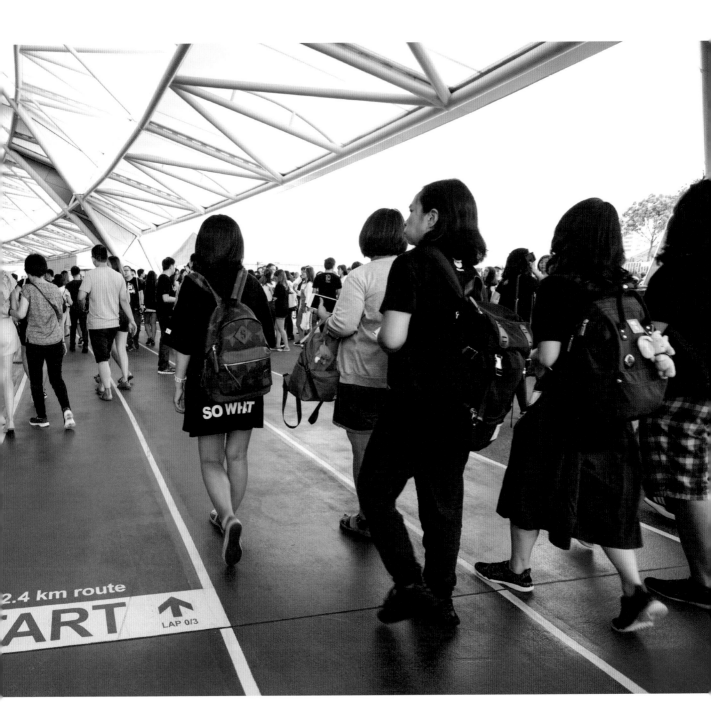

笑忘歌

「新加坡早午餐好貴，就幾片葉子、兩片麵包和一杯飲料，我還不如自己在家做。」早上來到J的家，她有個開闊的廚房，陽光灑進來，我站在一旁，看著她熟練地開火、煮咖啡、炒蛋、煎肉、調配沙拉，嘴巴也沒停歇，忙著跟我聊天。

來新加坡之前，就先跟她order要吃她自製的早午餐，那個每次看她在IG貼出來都讓我唾液浮湧的美味，這回終於品嘗。新鮮無花果搭配大把芝麻葉，清新的甘甜帶著成熟的苦味，鵝黃的蛋汁溫柔滑潤，高蛋白的烤肉串無油仍飄香。我們相對而坐，盤子清空了，話匣子還是關不了。

只有面對這樣的老朋友，才會如此毫無忌憚地長談深聊，無視時間的流動。

是類似這樣的一個初夏吧，陽光白花花的，我跟著爸爸氣喘吁吁一起爬上無數個階梯，來到學校的大禮堂。入取的榜單還沒揭曉，爸爸就急著想找教官：「我這女兒只能念大眾傳播啊，她從小就只看報紙影劇版。」爸爸好認真，教官笑了笑，我尷尬低頭。

學號是班上的三十九號，很快就嗅出跟二十七號、三十五號和五十四號特別投契。二十七號是唯一沒綽號的J，三十五號聰明機靈叫狐狸，五十四號不傻不笨叫呆，而我某次燙了老氣法拉捲頭於是被叫婆婆。四人幫的我們訂做襯衫、A字裙，上課趴睡、遞紙條、剪髮尾分岔一起，正午午休下山找吃的一起，放學辛發亭吃冰一起，跟校外男生聯誼一起，中橫七天六夜健行一起，小組熬夜做報告一起，歡樂一起，八卦一起，冷戰一起，破涕為笑一起。

怎麼都想不起當時有什麼陰天雷雨，校園的四季永遠是藍天白雲。

畢業後大家朝不同方向前進，春夏秋冬過去，有人進入職場，有人出國念書，有人當了助教，不論在世界各個角落，那條天際線總是把我們串在一起。

那一年夏天四個女生約好去美國，申請留職停薪、剛到英國念書的我，從倫敦飛洛杉磯，一路從美西玩到美東，始終記得那個晚上，四個女生洗完澡，穿著睡衣一起滾在床上合影，大家凝望著鏡頭，彷彿虔誠齊心向友誼致敬。

那是多久以前的往事？我瞇起眼睛，不敢細數了。

這些年又那些年，四個女生的人生翻轉又跳躍，曾經明亮、曾經幽暗，走過悲歡離合，熬過掙扎痛楚，慶幸的是，每個階段，每個年歲，天際線不曾中斷，我們仍併行。

吃完早午餐，我跟著工作大隊進入新加坡國家體育場。五月天半年內重返新加坡開唱，從萬人的室內體育館唱到四萬人的國立體育場，他們絲毫不敢大意，下午就戰戰兢兢地進行排練，阿信還特地坐在觀眾席仔細聆聽音響效果。等待特別來賓李宗盛到來之際，五個團員也沒回休息室，或站或坐舞台，偶爾說著正經話，偶爾閒聊打屁，遠遠望去，還是一個少年團體。

晚上演唱會，J和男友也來了。這是他們第一次看五月天演唱會，我要他們有心理準備。準備什麼？嗯，只能意會無法言傳。

今晚四萬名觀眾快暴動了。才一開場，我就感覺體育場的屋頂真的要掀開了，這個體育場真的好大啊，大到五月天團員玩回音遊戲，每個尾音都拖三次，彼此開玩笑說對方看起來好小～小～小。

真像高中生一樣啊，還玩得很起勁勒。

每次看五月天，坐在觀眾席的某一角，我總盡情投入，全然感受演唱會的每個旋律、每個話語、每個共鳴，而每一場演出在我心中激發的燃點都不相同。

今晚，當「笑忘歌」前奏一響起，我竟然瞬間潰堤。

「青春是手牽手坐上了／永不回頭的火車／總有一天我們都老了／不會遺憾就ok了」

可惡啊！毫無招架地被打掛了。

是否有陪你一路風雨無阻走超過三十年的朋友？我有。
這一生志願只要平凡快樂，誰說這樣不偉大呢？我懂。

演唱會隔天，在前往機場的路上，發了訊息給 J，聊起她的觀後感。

「我馬上變成他們的神經病了。」她回我。還追問了其他地方的場次，顯然意猶未盡。

加入五月天，永遠不嫌晚。

致青春。

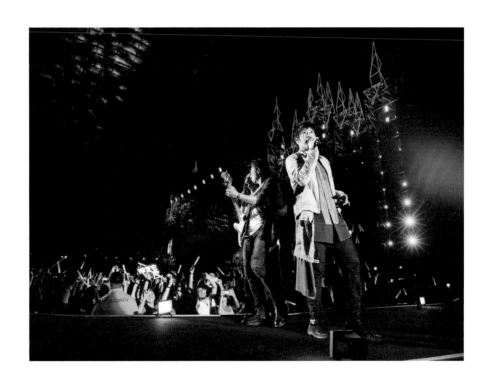

阿信

獅城歸來

回憶如回音擴散
無限放大
放大
大
有一點累了
有那麼一點期待終點站了
當一切結束
誰會是誰的家？

謝謝新加坡的大家
謝謝新加坡滾石／媒體／記者朋友
謝謝必應創造／相信音樂

新
加
坡
的
我
們

佩怡 儷菁

（為何喜歡五月天？）

兩人：喜歡他們N久了，從小，年輕的時候開始喜歡。

（新加坡票好買嗎？怎麼買到的？）

兩人：很幸運，那天沒上班，一直坐在電腦前買到的。

（第幾次看五月天演唱會？）

兩人：第四次了。

（五月天歌曲陪你們度過的回憶？）

儷菁：很多耶，學生時代考試時會聽他們的歌，心情不好受挫的時候也會聽。

佩怡：哈哈，我國語不是很好，不知道怎麼說。

（有受到五月天影響，國語變好嗎？）

佩怡：有啦，因為常聽。

儷菁：我覺得他們的歌詞都很有意義，很令人很感動。

（最喜歡五月天的歌？）

儷菁：好多啊。「倔強」、「溫柔」、「突然好想你」。

佩怡：「倔強」、「溫柔」、「瘋狂世界」。

（想對五月天說的話？）

佩怡：繼續加油，期待以後他們有更多音樂作品。

儷菁：繼續做他們會開心的事。

◆

姊姊依亭 妹妹依卉

來自馬來西亞姐妹

（多久前買的票？）

我們預售的時候就買了。

（為什麼買得到？）

那天很早就起來等，手腳要很快。

（看過多少次五月天演唱會？）

以前我們看過吉隆坡，新加坡場，上一次是去澳門看，九月我們還要飛去澳洲，聽說曼谷也會有，很想去。

（真的是鐵粉，所以也會去韓國的意思？）

考慮看看，因為假期真的很有限。

（何時開始喜歡五月天？）

很小很小，他們一開始出來就喜歡了。

（為何喜歡五月天？）

小時候在娛樂新聞看到他們，覺得他們很有娛樂性，講話好好笑，接著聽他們歌。他們算是一直陪著我們長大。

（覺得他們有什麼改變嗎？）

他們一直在進步。

（什麼歌有深刻的記憶？）

姊姊：幾乎每一首，不同時期有不同回憶。

妹妹：「頑固」，這首歌記錄我過去所有經歷。

（最喜歡五月天的歌？）

姊姊：都喜歡，「倔強吧」。

妹妹：「頑固」。

想對五月天說：我們每個人生階段他們都在，一定要一起唱到八十歲。

◆

來自台灣的家宇 來自內蒙的皎庭

兩人都在新加坡當幼兒老師，家宇來新加坡一年，皎庭比她晚兩天來。

（怎麼發現彼此都喜歡五月天？）

皎庭：去KTV唱歌時發現我們都會點一樣的歌，然後就知道了。

（何時喜歡五月天？）

家宇：ㄛ，很小喔，我從小聽他們的歌長大的。

皎庭：我也是很小的時候，最早開始是喜歡他們歌曲的旋律，後來喜歡上他們的歌詞。

（最喜歡五月天的歌？）

皎庭：「好好」。

家宇：「倔強」。

（你們兩人都離鄉背景，在異鄉聽五月天的歌，有特別感觸嗎？）

皎庭：我是來自內蒙大草原的孩子，性格比較活潑，不開心的時候就想聽快歌，就像「傷心的人別聽慢歌」，我聽了特別有感覺，可以讓自己的情緒恢復回來。

家宇：我前幾天聽到「洗衣機」，好想我媽。

（這是你們第幾次聽五月天演唱會？）

皎庭：第一次。很慘啊，他們在內蒙開過一次演唱會，但我剛好人在上海沒去成，學生時代又沒有那麼多錢去很遠的地方看他們，這次能在新加坡看到他們，開心的不得了。

家宇：我家在台中，一次去台北看，一次去高雄看，還有一次看他們唱跨年。

（想對五月天說的話？）

家宇：謝謝他們陪我們長大。希望可以他們用音樂帶給更多人正能量。

皎庭：希望下一個二十一年，可以帶來更多更棒的音樂，以前已經很棒了，希望他們愈來愈好。

◆

馬來西亞女生 Kelly

二十一歲，來新加坡坡工作兩年，從事餐飲工作。

我從小聽五月天的歌長大，我同學大多數都喜歡韓團，我還是喜歡五月天，平常工作很忙，心情不好的時候，就會聽五月天的歌。今天是我第一次看他們演唱會。

最喜歡五月天「入陣曲」、「I Will Carry You」、「傷心的人別聽慢歌」。

想對五月天說：希望他們可以唱到老，我陪他們唱到八十歲。

◆

媽媽佩珊 兒子林子俊

新加坡母子

（為什麼喜歡五月天？）

媽媽：我從五月天第一張專輯開始就注意他們。後來看到「志明與春嬌」的MV就好喜歡，那時我在念書，這首歌陪伴我走過學生時代，而且又是台語歌，發現原來台語歌也可以這麼好聽。

兒子：因為阿信唱歌很好聽。

（最喜歡五月天的歌？）

兒子：「傷心的人別聽慢歌」。

媽媽：大部分歌我都喜歡。

（第幾次看五月天演唱會？）

媽媽：很久很久以前我自己去看過一次五月天演唱會，他們去年十二月在新加坡演唱我有去，今天是第三次。我跟我老公都喜歡五月天，他今天也有來，但我們分開買票，所以他坐另一邊。買五月天的票很有挑戰性，好像要在網路上競標一樣，動作要很快。

（想跟五月天說的話）

媽媽：希望他們繼續唱下去。

兒子：我是五迷！

看他們演唱會真的會像被磁鐵般吸住　　　　　　Live Nation Taiwan Managing Director 嚴光華

Q：你跟五月天認識的淵源？

A：大概是一九九六還是一九九七年的時候，那時我還是滾石總經理三毛的特別助理，我辦公室就在三毛的門口，五月天那時要去錄音室的時候，都會經過三毛的門口，我抬頭就會看到這幾個小鬼。他們每次看到我都很謙虛地打招呼：長官早！

當時他們才十九、二十歲吧，我覺得這群年輕人很可愛。慢慢的，他們發片了，紅起來了，我開始注意他們的音樂，愈聽愈喜歡，愈聽愈上癮。看他們演唱會真的會像被磁鐵般吸住，剛剛看完今晚新加坡的演出，我雞皮疙瘩都起來了，我都已經看過了Ｎ次了，還是有這樣的感覺。

Q：五月天不到半年就重返新加坡，而且這一次是在四萬人場地的新加坡國家體育場，可否聊聊這中間的過程？

A：我第一次辦五月天演唱會是「離開地球表面」演唱會，在新加坡一個大概可以容納七千人的場館，票賣很好，後來他們晉級到新加坡室內體育館演出，大約八千人左右的場地，辦兩場都滿。去年，我們嘗試在新加坡市內體育館辦三場演唱會，全部爆滿，大家幾乎是跪求票。

在那三場開演前，我就考慮是不是要辦返場演唱會，但不能連續辦四場，要考量大家體力，於是艾姐跟我商量，不如辦大場，把Ａ版原裝搬進來。說實話，半年之內要再辦一個四萬人的演唱會，真的很有壓力，但我想應該可以。

二〇一七年五月天在新加坡體育館唱完第三場之後，我們現場立刻推出一個三十秒的廣告，最後字幕打出：二〇一八年六月，五月天新加坡國家體育場見！整個場地全部響起尖叫聲。

那場演唱會後，我們隨即在兩周後開票，原本只準備三萬張的票，結果一開賣就是秒殺，一路加賣，過程非常刺激。事實上，從他們去年在新加坡唱完那三場到今天，不過半年的時間而已。

新加坡國家體育場過去最被詬病的是音響問題，很多人以前在這邊辦演唱會都被罵，但今天聲光效果都很不錯，我剛剛聽這邊工作人員說：原來這場地演唱會可以辦得這麼好！

Q：五月天讓你印象深刻的事？

A：我常對他們的創意印象深刻。尤其是阿信，他有能力，努力和才華，這個人好像不用睡覺的，每天都有新的點子。還有他們五個人的拚勁真的很令人佩服，怪不得會那麼成功。

Q：你看著他們長大，感覺他們有什麼改變？

A：咦，他們還真的沒什麼改變。當然身分不同了，有的當爸爸了，當老公了，像石頭還是一樣沉穩安靜，不太講話；阿信常會語出驚人；瑪莎還是一樣調皮，很多廢話，他們幾乎都沒變。

他們現在是天團了，我有時候會透過艾姐傳達話語，有一次阿信就跟我說：「老闆，我們真的跟以前一模一樣，所以你用以前的態度對我們就好了，不需要客氣。」但我覺得還是不行，還是很客氣，他們就是有一種讓人敬畏的感覺。

Q：你辦過那麼多演唱會，歌手來自世界各地，你眼中的五月天跟其他藝人有什麼不同？他們到新加坡演出有沒有要求什麼？

A：沒有，五月天是最容易搞定的藝人。

我辦過很多老外樂團、韓國團體的演唱會，老實說，我跟我同事都覺得，五月天真的是最容易接待的一團，完全沒要求，給什麼吃什麼，最多就是說：能不能買幾隻螃蟹給我們吃？音樂部分，他們要求專業，其他的，像接送的車子，他們擠在一起坐也ok，阿信也曾跟大家一起坐大巴進出。反而因為他們太容易接待，我們更覺得要給他們多一些。愈不要求的，我們給愈多。

Q：你最喜歡五月天的歌？

A：很多耶。你現在問我，我馬上想到的是「突然好想你」，快歌的話我喜歡「傷心的人別聽慢歌」。這兩首我聽了很有感覺。

Q：想對五月天說的話：

A：繼續創作，繼續努力，祝他們更上一層樓。還有身體要照顧好，這是最重要的，大家有四十了，不是小夥子了，該休息就要休息。

北京

自傳

感冒終於大爆發，在飛機落地北京之後。

連續三個晚上都蹲坐在鳥巢控管入口的地上，這已經是超過第二十次看「人生無限公司」了吧。

這小小的角落真好，所有歌聲叫聲吼聲都傳過來了。

你的人生自傳要怎麼寫？演唱會影像不斷拋出這個問題，我望著台上的五月天。

「人生無限公司」巡迴演唱會自二〇一七年三月從高雄開跑。歷經一年半的時光，環繞整個地球，唱遍眾多城市，這次他們重返北京鳥巢，寫下這個巡迴第一〇五到一〇七場的紀錄。

「人生無限公司」其實二〇一七年八月就已經在北京鳥巢舉辦兩場，座無虛席，這次五月天連唱三場，依舊是場場爆滿。北京鳥巢有多大？全場坐滿大概近十萬人，能在這裡開唱，豈是不簡單而已。五月天已經有「鳥巢專業戶」的封號，因為從二〇一二年四月至今，他們已五度在北京鳥巢辦演唱會，累積十一場的人數一百一十萬人，在流行樂壇所向披靡。

身為這次「人生無限公司」巡迴的隨行採訪人員，跟著整個工作團隊萬里狂奔十個月的歷程，我清楚明白，五月天一次又一次榮耀的背後，是不曾鬆懈的認真執著，和不斷突破的更新演進。每一場演出的下午，他們五人永遠先站上舞台彩排，每一場演出的結束，他們一起檢討成果。我不

曾看過五月天扳起臉孔，但進入這個團隊的每個人，工作時無不神經緊繃。

三十萬的鳥巢五迷全都熱情如火。看來文靜的「球」是一位教特殊教育老師，問她想跟五月天說什麼，她說：「拜託他們一定要活很久，這樣我才可以一直聽他們的歌。」在廣東念大學的「蕃茄」和「竹子」，坐了十個小時的高鐵第一次進京。五月天演唱會對她們來說有什麼魅力呢？兩個小女生笑了笑：「看過一次，就會入坑。」

北京這三場演唱會，張惠妹來了，蔡依林來了，黃渤也來了，五月天在特別來賓登場的段落首開直播，讓平均每場三百萬人的線上五迷一起狂high。黃渤在「人生無限公司」演唱會影片裡是帶領五月天拯救地球的黃長官。當初他一口答應接演，飛來連續拍攝近二十四小時不眠不休，而且分文不取。在那之前，他和五月天沒有任何交集和接觸，他允諾來演黃長官，不僅工作人員欣喜若狂，五月天也覺得不可思議。

很多人是五月天的貴人，五月天也是很多人的貴人。演唱會上，當安可曲「憨人」響起，當全場唱起，我想起在多倫多跟五月天聊到關於夢想這件事。

當初想過今天的成果嗎？

他們五人互看彼此，個個搖頭。

阿信說著：「當初的夢想就只是，如果大家可以每週固定聚會練團，有演出機會就去。」

一步一腳印，五月天的每首歌曲，都是他們的自傳。

人生無限，未完待續。

阿信

再見 我們約在近未來……

當你們看到這篇，
鳥巢的散場燈，還未熄滅。
第十代巡演「人生無限公司」，
在短暫的一年半裡，
三套巨大舞台，兵分三路，
在陸海空運交織、奔馳、建造……
各地的分公司不斷開張、社員湧入，
每個難捨難忘的夜，我們加班加班再加班……

當你們看到這裡，
公司的打卡鐘，還沒下班。
演唱會內，演唱會外，
你的人生故事可有什麼變與不變？
數不清的歡笑淚水，
紀錄在自傳此刻，即將翻越到下一章節……
再見 我們約在近未來……

2019 人生無限公司 和你在影院
繼 續 無 限 營 業

電影人生無限公司
特別主演／黃渤 梁家輝
影片導演／仙草影像 陳奕仁
領銜主演／怪獸 石頭 瑪莎 冠佑 阿信
共同主演／你

謝謝
必應創造
相信音樂
沿途中每一站的政府單位
警察 交通 消防 醫療 場地……的夥伴
沒有你們的動員與協助，
這107場，參加人次高達400萬的巨大盛典，
一切不會順利實現。

球

二〇一六看了「Just Rock It」演唱會，覺得很high。我以前很喜歡五月天的歌，但沒有特別衝動，那次看了演唱會，發現他們百分之八十的歌我都會唱。

那次我正處於失戀狀態，演唱會看得聽得淚流滿面。

今天我一個人來，覺得挺好的。我臉上的圖案是五迷幫我貼的。

我喜歡「抓狂」，還有「香水」、「傷心的人別聽慢歌」，也喜歡「Do You Ever Shine」，聽起來特別有振奮的感覺，最近還特別喜歡「頑固」。

想對五月天說：他們一定要活很久，這樣我才可以一直聽。我加入五迷有點晚，之前上大學沒什麼錢，年紀再小一點的時候爸媽又不給出去看演唱會啊。

◆
喵嘻嘻

一開始喜歡他們，是因為我以前喜歡的小偶像，「快樂男生」的于湉，他翻唱了五月天的歌，後來我就發現五月天的歌好好聽。

我是從「諾亞方舟」開始看他們演唱會，大概是初中時期，我現在大二了，周圍的同學和老師很多都是五迷。

之前家裡出了狀況，五月天他們剛好出新專輯，有首歌叫「好好」，我聽了很激動，歌詞裡面說，要好好長大，好好變老，感觸挺深的。之前他們專輯的歌我也喜歡，但這首最打動我。

想跟五月天說：要唱到老。他們坐輪椅在台上唱我們都會支持。

◆

林書震

我是從一九九三，高一那年開始當五迷，那時我在保定讀書。

兩年前他們來鳥巢唱，我看的是八月二十五日那一場，原本我也想買明天八月二十五日那場的票，剛好是兩週年，可是不巧我要上班。

兩年前的八月二十五日，那時我正準備要聯考，是五月天陪我度過整個暑假。因為考試的關係，我不能回老家，只能在保定租房子，自己一個人。當時很猶豫，想說要不要放棄考試回家，那時已經在保定待了一年很想家，但爸媽說要考試就好好考，不要想太多。

當時都是五月天陪著我。我記得「頑固」那首歌讓我聽到痛哭流涕，我告訴自己不要放棄。五月天的歌，我最喜歡這首。

兩年前沒什麼錢，那場演唱會我買了看台區的票。現在工作一年了，有點存款，所以這次就買內場票。

喜歡五月天，是因為他們的歌很正能量。

想對五月天說：只想說，謝謝他們。考試一定要有五月天陪伴。

孟天

我不算五迷，但他們的歌都聽過，我現在還在東北念書，昨天才從東北回北京，今天是第一次看五月天演唱會。最喜歡五月天的「彩虹」。

想對五月天說：希望他們發展愈來愈好。

◆

王海蓉 何菁

我們從高中成為五迷，到現在快十年了。

以前在KTV特別喜歡他們的歌，跟同學們一起唱，很high。

王海蓉：最喜歡「牙關」、「倔強」。有時候一些事情做不下去，就聽他們的歌激勵自己。

想對五月天說：讓我們陪他們一起走下去，讓他們的影響愈來愈大。

何菁：最喜歡五月天的「孫悟空」。唱起來特別開心。

想對五月天說：繼續努力，繼續加油，開心就好。第十一張專輯不要讓我們等太久。

◆

番茄 竹子

這是我們第五次看五月天。第一次是今年五月在香港看的。我們同學朋友是五迷的不多，大家覺得他們比較像大叔。

那次去香港看演唱會是因為去迪士尼樂園玩的關係，就一起看了五月天演唱會，看完覺得很high。

今天的票是我們一個月前就買的。我們前天從廣東到北京，搭了十個小時的高鐵。

來北京看演唱會，爸媽很鼓勵，但家人問說：怎麼會喜歡五月天？他們是大叔。但我們想跟他們說：看過一次五月天就會終生難忘。

番茄：最喜歡五月天的「倔強」。其實我最熟悉的是「突然好想你」，每次聽都會勾起很多回憶，會有共鳴，聽了也會落淚。

想對五月天說：希望他們唱到老，我們也會聽到老。

竹子：第一次聽他們的歌是「乾杯」，這首歌會讓我想起以前的朋友，像是小學同學。但我最喜歡的歌曲是「倉頡」。

想對五月天說：跟他們是相見恨晚的感覺。希望他們以後多多來廣東開演唱會，不要讓我們跑到北京這麼遠的地方，坐這麼久的車。

他們不管觀眾有多少人，都唱得很賣命　　　　　　　　　cmc live董事兼首席營運官 林一鳴

Q：跟五月天怎麼開始合作的？

A：二〇〇一還是二〇〇二年的時候，當時因為負責任賢齊演出的關係，認識了五月天。後來幫五月天做BENQ學校的巡演，從廣州到西安，做了幾十場；從〇五還是〇六年開始幫他們辦演唱會，從長沙、成都一路做到北京，然後辦了香港紅磡第一場，一直合作到現在。

Q：對他們最早的印象？

A：當時聽了他們的歌，覺得很勵志，歌詞很好，沒看過樂隊的歌寫得這麼好，很陽光，正能量，感覺他們會發光發紫。
那時候大陸還沒那麼重視樂隊，媒體也沒那麼發達，我們就透過跟不同廠商的合作，一直做演出活動。

Q：你跟他們認識這麼久，他們私底下給你的感覺？

A：每個人都很隨和，以前我們會一起吃飯，一起聊天，一起吃宵夜，我沒看過那麼沒架子的藝人。
最早跑巡演時，我們常常坐車四、五個，或七、八個小時，大陸那時沒高鐵，公司經費有限，巡演也沒收入，我們都住那種很破的酒店，四、五個人睡一間房，可是沒有人介意，那時候大家只

想同心協力把事情做好。只要有演出機會，他們不管觀眾有多少人，都唱得很賣命，他們永遠會把最好的表現出來。

Q：他們以前巡迴的票房如何？

A：剛開始要辦的時候，當然是未知數，早期大陸媒體聽到五月天會問：他們是誰？演出當地沒人貼海報，我們就自己去貼，最早做 BENQ 校園演出是不賣票的，後來覺得時間差不多了，就開使辦售票演出。初期他們差不多有六、七成的票房，但每一次他們唱完氣氛都很火。

Q：他們讓你印象深刻的演出：

A：第一次他們在北京鳥巢的演出。
那時候大家提議要去鳥巢，有人問行嗎？
我記得鳥巢剛開啟，艾姐說可以試看看，我自己是一點都不擔心，因為之前他們在北京展覽館做了兩場，一場兩千多人，辦兩場都賣爆。轉到北京首體（編註：首都體育館），賣了九千多張票，也賣爆。再轉到工體（編註：北京工人體育場），三萬八千人的場地，也賣爆。
他們一年一年地擴大演出場地，像是一次又一次的奇蹟，所以接著再去挑戰鳥巢，我壓力不大。

只是那時候原本只想在鳥巢做一場，想不到做了兩場，很興奮。過去我從來沒在鳥巢辦過演唱

會，而且居然連做兩場，那個時代沒有藝人在鳥巢辦兩場演出的，要賣出那麼多張票真的不簡單，到現在也沒幾個藝人可以做到，但現在五月天可以在鳥巢做三場，四場了。

回想當時的心情，我心情是：終於，我做到鳥巢了，而且賣爆。

Q：跟他們合作這麼久，覺得他們有什麼改變？

愈來愈成熟吧。他們性格沒什麼改變，到現在還是對每場演唱會、每一首歌曲很敬業。他們也從來沒有什麼要求，配合度很高。

現在他們啊，長大了，我也長大了，以前帶他們我三十，現在五十了。

Q：你認為五月天成功的原因？

他們很團結，很努力，不怕吃苦。很多藝人紅了之後就有是是非非，但他們直到現在都沒有，還是很好的朋友，彼此還是會開開玩笑，他們也沒有因為紅了有什麼要求，這真的很難得。

Q：喜歡五月天的什麼歌？

A：多啦，最早喜歡「倔強」、「溫柔」，後來喜歡「離開地球表面」、「DNA」「突然好想你」、「你不是真正的快樂」。這張新專輯我喜歡「頑固」，這首歌找梁家輝拍MV，很感人。

Q：想對五月天說的話？

A：我們是一起長大的，是兄弟也是朋友，希望一起合作到八十歲。

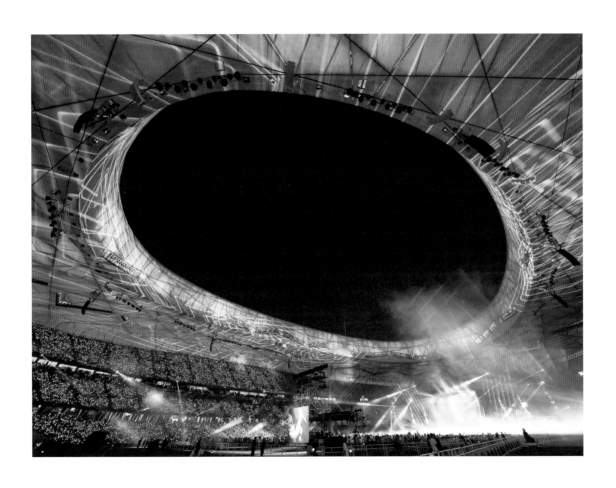

早上六點半遇見五月天——人生無限公司紀實

幫工作人員拿行李的五月天　　　　　　　　　　　　　　　　演唱會執行統籌　丁杜嵐

Q：跟五月天合作的淵源？

A：以前我在角頭音樂工作，第一次跟五月天合作是一九八八年那張「ㄞ國歌曲」合輯。
後來我去當兵，他們簽到滾石唱片，直到他們推出「後青春期的詩」專輯又跟他們開始接上線。

Q：以前的他們是什麼樣子？跟現在有什麼不同？

A：當初他們就是大學生樣，跟現在差不多，他們個性也沒怎麼變，只是現在衣服穿著不太一樣
了。
私下的他們，跟我二十年前跟他們相處一樣，就是很多垃圾話，對工作人員一樣的貼心。他們坐
商務艙都會先出機艙，但是他們都會幫坐後面經濟艙的工作人員先拿行李，我們一出來，就看到
他們已從行李轉盤上幫工作人員拿好行李，這只是個小動作，但看在工作人員眼裡就非常貼心。

Q：跟他們工作，你的感想是什麼？

A：我正式做他們的演唱會，從「離開地球表面」、「DNA」、「諾亞方舟」到這次「人生無限公
司」，大概經歷了十年左右。
跟他們工作，每次巡迴演出都不一樣，每次的五月天都不一樣。每一次他們在節目製作上都希望
能進步，不管在任何方面，於是工作人員也必須要跟著他們一起進步，以達到他們的要求。每一

次他們的大型巡迴，都帶著大家一起往上升，這是我這幾年深刻的感受。

對他們來說，每一次演出都是挑戰，對周遭的人來說也是。演唱會不是一個人可以做到的，只要有一個目標，大家都必須要一起達到目標，整體節目水準才會提升進步。跟他們工作，所有人都會提高自我要求。

老實說，跟他們工作壓力很大，但我覺得每個工作人員都會有自我提升的態度。

這次巡演，我習慣從後台看他們，這次我最早認識他們時看他們的視角。我的感受是：當音樂一來，燈光一亮，他們就活了起來，像是從內而外產生的力量，自從我認識他們以來，他們一直散發一樣的特質，而且每一場都一樣。不管他們生病或是發生什麼事，只要燈光一來，屬於他們的光芒就出現了。

Q：五月天演出讓你印象深刻的事？

A：我參與過那麼多場五月天演唱會，連容納十萬人的北京鳥巢都經歷過了，但是我最擔心的一次，反而是他們在台北大安森林公園舉辦二十週年的那一場，雖然那地方只能容納三千人。

那一場免費開唱，在大安森林公園那個精華地段，又充滿二十週年的氛圍，現場一定會湧入大量的歌迷！我心想：如果當天有一個市民抱怨，現場有留下任何的垃圾，或有一個人受傷的話，那活動都不會有好的ending。

我跟工作團隊　，這場活動的成功，不是比音量大小，反而是不要對周圍的居民造成生活上的干擾，大家平平安安地來，平平安安地回家，這才是這個活動成功的地方，這也是我最在意的部

分，後來大家也辦到了。

大安森林公園音樂台後方有個生態池，也是螢火蟲的生態池，剛好演唱會結束後的一個月，是台北市府的螢火蟲季，為了確保螢火蟲不受光害也不要影響環境，我們用整個黑幕把那一區全部圍起來，只為了一個月後的螢火蟲一隻都不少。

我們當天現場的彩排時也分階段，因為剛好碰到對面金華國中的月考，我跟學校要了每一堂課考什麼的時刻表，工作人員只能利用他們每堂下課那短短十分鐘分段彩排，連放歌迷進場也是分批，還要呼籲大家保持安靜，等待一個小時後再開放下一批進場。結果歌迷真的都很聽話，沒有任何鼓譟。演唱會結束後歌迷還主動的幫忙清潔隊撿垃圾維持周邊環境清潔。

當然一個月後螢火蟲季如期舉行，一隻都不少。

Q：你喜歡五月天什麼歌？

A：「頑固」和「轉眼」。

「頑固」像是我的心境。這首歌出來時，我剛接台北流行音樂中心籌備主任一職，轉換身分，跟公部門合作是個新的挑戰，又正值中年了，聽了非常有感覺。

「轉眼」這首歌，算是每個人的人生投射吧。

Q：想對五月天說的話？

A：上次五月天巡迴，我跟工作人員說，很多人想做唱片，但不一定能做，很多人想做演唱會，但不一定能做，就算做了演唱會，想做大型巡迴，也未必做得到。但我們何其有幸，能夠做到五月天，跟他們一起工作。

五月天帶著我們去了這麼多地方，不管每一站多累，面對時差的難熬，或過程中曾有傷心難過，但它確實在我們人生中是一段很開心的過程。我很感謝五月天在我人生最重要的時期給了我這麼豐富的回憶。我的人生的自傳也因為有五月天而豐富。

台中

勇
敢

車子從台北出發，過了竹北，陰雨轉暖陽，周日的高速公路暢行無阻。

這是個告別的日子，不論是否會再相逢，這一站的里程，今天是終點。

二〇一七年三月在高雄世運主場館首度蒞臨「人生無限公司」，之後不論跟隨五月天到每個城市，進入不同場館，心中總是懷抱振奮的打卡心情。

然而今天的心情有些複雜脆弱，關於那些依依不捨的話語，以及那些一觸即發的歌曲。

二〇一七初夏的某個午後，相信音樂老友小艾打了那通電話給我：「有沒有空？跟我們一起巡迴北美。」

幾乎是同一個時間，相知相惜的好友傳來罹癌消息。

那年十一月的北美行一飛超過三週，八個城市七場演出馬不停蹄，始終在對抗時差，始終在拉著行李，始終在吞維他命C。

那趟之旅帶著好友新書贈送的布套裝隨行IPAD，彷彿感受所到之處有她陪伴。

「最近看你的臉書，好像觀看一場微電影。」那時期的她，日夜與病魔交戰，不曾喊苦，不曾喊痛，我們的越洋對話，沒有頹喪，只有加油。

二〇一八年三月隨著「人生無限公司」進駐巴黎和倫敦。經過長途飛行，一踏入下榻飯店房間，我的手微微顫抖拿起手機，私訊喊她：「你好嗎？」她剛剛歷經一場數小時的大手術，想必是忍著巨大的折磨，甦醒後迅速回給我一個笑臉符號。

初春的巴黎仍覆蓋著白雪，寒風止不住我奔騰的熱淚，在塞納河邊。

比倔強還要倔強，比絕對還要絕對，她是這樣的女生，纖細堅毅，孑然燦美。

總是擔心她的病痛，總是無助的難受。有一次，她反倒像是安慰我一般的說著：「醫生說我至少可以活過二〇一八啦。」

最後一次見她，我們一起看了一場演唱會。當時她步履蹣跚，邊走邊喘，仍堅持待到最後一刻。送她回家的路上，她痛到啜泣顫抖，我只能緊緊摟著她的肩頭，用力握著她的手，而她則是不停以微弱的聲息跟我道著：「對不起，對不起。」

二〇一八年的倒數第二個月，她走了。

人生總要不斷地放下，才得以前進。可中年如我，再也不若年輕時恣意灑脫，記憶漸漸淡忘，思念卻綿延漫長。

二〇一九年一月六日的這一晚，「人生無限公司」最後一夜，站上台中洲際棒球場，一如過往，趕緊嗑了便當，準備開工。今天的觀眾溢滿場外，聽他們聊著五月天，有夢想，有期望，有過挫敗仍向陽。

五月天和團隊們也做足準備，毫不保留地用盡生命之力。也許不想太過離別傷感，他們相互吐槽的垃圾話很多，早期的經典歌曲很夠，一唱再唱。

看過那麼多場次，每一個段落其實我都已熟悉，每一首歌曲也都熟記，於是當一些觸動的前奏旋律響起，我總預先打了強心劑：別哭！過去兩個月來，我總試圖讓悲傷的心安安靜靜。

怎麼都沒料到的是，某一瞬間，傳來了「天天想你」。

怎麼有這一首呢？五月天怎麼知道這是我和她的主題曲呢？在那場最後的演唱會，「天天想你」是一首情誼默契，讓我和她彼此會心一笑，握住對方的手，知道彼此心靈相依。

另一首悸動的歌曲，是歌迷點唱的「勇敢」。

「勇敢、甜蜜的。」她上一回簽書給我時，這樣寫著，並畫上兩顆心。

今晚有人抬頭仰望那片夜空嗎？

浩瀚的遠方，有顆星星在閃耀。我看見了，噙著淚水，帶著微笑。

再見了，人生無限公司。我們揮揮手，好好道別，繼續奔向下一段旅程。

怪獸

會再見面的，
我們會再次出現在光束的盡頭，
尋覓你。
到時候記得微笑著，
用力跟我們揮手喔～

◆

石頭

嘿，醒了嗎？
一段人生剛謝幕，新的人生又要展開了啊。
記得給自己一點時間，閉上雙眼，
噓，
你聽到了什麼？

#上班記得打卡
#收工請趕快回家
#一期一會的約定
#勾勾手蓋手印

瑪莎

在五月天的舞台上，一出場就可以直接讓一個主唱兩個吉他手都乖得像綿羊一樣的，全世界大概就屬他一人了！

還好我是 bass 手⋯⋯

謝謝 China Blue 的 bass 手小朱老師賞飯吃。

謝謝各位，無論是台上台下，在每一個角落的你們。

是你們才有這樣的一間公司，這樣的一場演唱會。

也請大家花點時間把所有的工作人員名單都看完，是因為他們，才有站在台上的那個五月天。

◆

冠佑

六百多個日子的人生無限公司巡演，曾經唱過、哭過、笑過的同事們，你和妳的人生正要無限展開，手指上鼓棒的痕跡或許會漸漸消失，但你們一直都在，謝謝任性的你們，下次見！

◆

阿信

乾杯（2018 人生無限暢飲版）from Life Tour no. 122 巡迴最終場

人生無限公司 最終場

起點站 高雄 2017 年 3 月 18 日
最終站 台中 2019 年 1 月 6 日
總計 122 場 動員 415 萬人次參與

阿信：
這是一生中最奔波的一趟長征／這是一生中最任性的一次旅行

怪獸：
戰士卸下盔甲，吉他手放下吉他，肩頭上因為摩擦而留下的痕跡，麻麻的指尖，留在心中的悸
動，是怎麼也忘不掉的。

瑪莎：
因為你們，所以我們才能這樣恣意妄為地在這個公司裡做我們自己，那個你們最熟悉的自己。

冠佑：
六百多個日子的人生無限公司巡演，曾經唱過、笑過、哭過的同事們，

石頭：

吉他的背帶離開了撥弄琴弦的肩頭，放下，放下了記不得任何一個房間號碼的糊塗，放下了在海峽和大洋上飛翔的證據，

阿信：

這是我們人生中最精華的一段／最飛揚的青春 最難忘的歌曲 最好的你

怪獸：

希望你我在這趟旅程裡獲得的，是可以陪著你很久的，關於人生的魔法：
「愛、勇氣、希望」

瑪莎：

公司解散，真的打卡下班了，謝謝大家。

石頭：

以為都放下卻放不下，放不下無數的熱情在空中揮舞著，放不下你的笑容和傷感，放不下那些無法複製重來的喜悅，

瑪莎：

糟糕的是，我們一起失業了。
還好的是，是跟你們一起。

阿信：
燈亮起時 你就在光暈裡／幕落下時 你還在我心裡／謝謝你 讓我出現在你的自傳裡

冠佑：
你和妳的人生正要無限展開，下次見。

石頭：
所以我會和你一起等待，等待下次的一期一會。

怪獸：
而在那魔法消失前，我們會再見面的。
我們會再次出現在光束的盡頭，尋覓你，我們會再見的。

阿信：
我會想你們的／我會很想你們的／我們都會很想很想你的

阿晨

我是上海人，來台北當交換學生，在台北科技大學念了四個半月，今天是第二次來台中。我很喜歡台灣，這裡的人特別好，教授也真心相待。

這是我第一次看五月天演唱會，也是人生中第一次看演唱會。會選擇來最後一場，算是冥冥中注定，也是天時地利人和吧，當初搶票沒搶到，我的同學搶到了票，但他要考試，所以我就跟他買了這張票。

幾天後我就要交論文，準備回上海，即使在這壓力下我還是來了。

為什麼喜歡五月天？我不知道台北這邊的念書壓力跟我們那邊像不像，我們的考生生活就只有家裡、教室和學校餐廳三個地方。念高中時，我有個同學特別喜歡五月天，有一天我跟她借 MP4 來聽，聽到「後青春期的詩」那張專輯就迷上了。

高中那三年是聽著五月天撐過來的，他們的歌陪我度過苦讀的那三年。最喜歡的是五月天的「知足」。

想對五月天說：希望他們每天都很快樂。

◆

奧莉薇 Peggy

我們分別來自台南和台中。

奧莉薇：我算不上是鐵粉，從「第二人生」才開始喜歡他們，不過那也有十幾二十年了，這是我第二次看五月天唱會。

Peggy：我們是高中同學，會喜歡五月天就是受到她影響。這次我第一天看五月天演唱會。

奧莉薇：其實我們原本沒買到票，運氣很好，是朋友轉賣給我們的。五月天的票真的太難買了。

奧莉薇：我喜歡他們勵志的歌，像「頑固」，「第二人生」。「第二人生」那整張都很棒。我考試失敗就聽他們的歌，人生最灰心的時候就是靠「頑固」紓解壓力。

Peggy：她很厲害，拚了那麼久終於拚上高普考。

奧莉薇：對，是五月天激勵著我，他們是我的背景音樂。每天早上起來，鬧鐘播放的就是他們的歌，我一個人待在家也聽他們的歌，他們是我的心靈導師，而且他們講笑話都很好笑。

Peggy：我沒有特別喜歡哪首歌。只覺得聽他們的歌，有時輕鬆，有時勵志。我讀國小的女兒也喜歡聽他們的歌。

（想對五月天說的話？）

奧莉薇：希望他們可以一直陪我們到人生後半階段。不一定要開演唱會，只求不要不見，或是休息太久。如果覺得唱歌很累，只有脫口秀也可以。

Peggy：希望他們持續創作，讓原本不太認識他們的人，包括下一代的小朋友也聽他們的歌。

◆

佩珊 麗彬

我們是馬來西亞人，當初是因為五迷的聚會而認識，這次是一起上網搶票，然後一起飛來台北看五月天演唱會。

（為什麼喜歡五月天？）

佩珊：五月天的歌給我們很多正能量，尤其當我們孤單的時候。

麗彬：他們的歌很有力量。

（從何時喜歡五月天？）

佩珊：看了「諾亞方舟」電影之後。這是我第一次看他們演唱會。

麗彬：我是看了諾亞方舟演唱會之後開始喜歡他們，那也是我第一次看五月天演唱會。當時是姊姊帶我去看，一看就著迷了。去年五月天在桃園的跨年演唱會我也飛來看。

（最喜歡五月天的歌？）

佩珊：「人生海海」。有時候不如意的時候，聽這首歌會落淚，畢竟人生有潮起潮落，還是要勇敢面對。

麗彬：「志明與春嬌」，這是我當初聽到五月天的第一首歌，印象特別深刻。

（想跟五月天說的話？）

佩珊：謝謝他們音樂帶給我們力量。希望他們好好照顧自己。

麗彬：身體健康，唱到八十歲。

TITI BAMBOO SUNNY

我們在台中念研究所，前兩天就看過「人生無限公司」演唱會，今天是最後一場，大家就約一約一起在場外聽演唱會。

（為什麼喜歡五月天？）

BAMBOO：他們賣夢想，我們買夢想。年輕人就是要有夢。

TITI：我國中開始聽五月天，聽他們的歌很有感覺。

SUNNY：我們是聽五月天的歌長大的。每一個人心中都有一首五月天。

（最喜歡五月天的歌？）

SUNNY：「擁抱」，那是我第一首學吉他彈的歌曲，那時我念高中。

BAMBOO：最讓我感動的一首歌是「九號球」，怪獸媽媽過世後，他有唱過這首歌，讓我特別有感覺。

TITI：我覺得「知足」很感人。

（有聽到阿信剛剛說要跟外面的歌迷收一百塊？）

三人：如果他本人來跟我們收，我們願意付錢。

（想跟五月天說的話？）

TITI：票可以好買一點嗎？

BAMBOO：阿信講話的聲音都啞了，請他好好休息。我們因他們而有夢想，夢想是可以支持一個人向前的力量。

SUNNY：他們的創作是我們追尋的目標，也是年輕一代玩樂團的人的指標。希望他們這場演唱會後可以好好休息，休息過後陪我們走更久。

抓住這個世代的五月天　　　　　　　　　　　　　　演唱會鍵盤老師 周恆毅

Q：跟五月天合作的源起？

A：我和他們是高中同學，從師大附中吉他社就同一屆，從小一起玩樂器、組樂團。那時候我們都很青澀，就小朋友啊，剛開始接觸摸索吉他、貝斯、鼓，copy 喜歡的歌曲。

我記得那個年代都從學邦喬飛的歌開始，那時樂團 band 的文化還沒開始興盛，伍佰那時候還叫吳俊霖，他在「息壤」的演出我們都會去看，也會去犁舍、Hard Rock Cafe 這些地方看演出，像是外交、idea 這些前輩樂團。

我記得有件很有趣的事，就是當年 Phil Collins 來台北演出，我跟石頭想去看，可是那時念高中都沒錢，我們就突發奇想說：ㄟ，我們先躲進中山足球場的男廁好了，所以我們很早就爬牆進去，待在廁所裡，結果當天中午就有人來清場，當然被趕出去，超白痴的。

結果那天晚上石頭的叔叔有弄到票，我們倆晚上還是去看了，超爽的。

Q：你們高中時期對音樂的夢想是什麼？

A：當時都會去學校附近的樂器行，有 YAMAHA 熱門音樂中心，還有阿通伯樂器行，我們心中都只想著音樂沒想要念書。

那時候好像就有偉大的夢想，我立志要做音樂的幕後工作，他們也持續創作。阿信高中就寫歌，後來進滾石後，歌曲給任賢齊唱，那是他很早時期的創作。

高中時吉他社每年都有成果展，叫吉他之夜，我們辦活動，阿信是美術班的，他和他同學負責做

海報，成果都做得很好。

Q：和五月天一路走來，印象最深刻的事？

A：如果以演唱會來說，我記得二○○二還是二○○三那年，他們要去當兵，當兵前的那一場演出，簡直是悲慘世界，因為台下的歌迷全部都在哭，放眼過去哭成一片，我在台上努力控制全場的情緒，那氣氛很難忘。

上一次來紐約，在麥迪遜花園廣場演出的時候，我覺得我們好像站到世界的頂點一樣。那個場地是紐約最具指標性的，今天我們來紐約巴克萊中心的場館也是，你看後台牆壁上的這些巨星的照片，我們都是聽著這些人音樂長大的。

Q：巡迴這麼多場，你在舞台上聽到什麼歌曲還是會很感動？

A：我從台上看台下觀眾反應，像五月天唱到「溫柔」或是「憨人」，都會有人哭，鏡頭take他們的臉，我在台上看到會有fu，要想辦法控制住全場情緒，那是一種台上台下的共鳴，是最珍貴的體驗。但我們不能哭啊，別人激動的時候，自己要很冷靜、掌控自己的情緒，所以在台上的我們是要很冷靜的。

Q：聊一聊你跟他們私下的相處？

A：五月天愈來愈成功，達到了頂點，但相對他們比較沒辦法擁有自由，這是相對的，但我們這個 team 一起工作那麼多年，這緣分是很難得的，私下也都是朋友。我和怪獸每天都聊籃球，跟石頭約騎腳踏車，也會一起研究車子，昨天跟瑪莎在紐約 Blue Note 看爵士演出，我和冠佑也常一起吃飯，他比較會在中午出來吃飯。

認識超過二十年，當工作夥伴這麼久，彼此也像家人了，成為生命的一部分，這是很難得的緣分。

Q：你認為五月天成功的原因？

A：他們有抓住這個世代的想法，而且他們一直給予正面積極的動力和鼓勵。像「倔強」歌詞說的，就算失望不要絕望，他們的歌詞可以感動人心，在這個時代脈絡裡，樂團勢力又剛好崛起，整個團隊也非常優秀，包括勇志和艾姐、相信音樂、必應創造，這個工業是必須要這麼多人支撐，它才可以做到如此大的規模。很多人在這個團隊的合作已經超過十多年，所以可以 run 得很順暢，也才有辦法這樣三天一場或兩天一場的演出。

Q：想跟五月天說的話？

A：有幸跟他們一起做音樂這麼久，再做個十年吧。

Q：當初是怎麼加入五月天的團隊？

A：我和阿信是很小就認識了，小學時因為都喜歡畫畫，美術老師在下課後把我們聚集起來教畫畫。國中我們又同校，也因為都想考美術班，所以又一起學畫，那時同學們會一起出去玩，就更熟了些。到大學讀「實踐室內設計學系」（現在的建築系），又在同一個設計 team，於是大學時又碰上了，一起相約遲到，相約翹課。畢業後我進了設計事務所上班，巧的是辦公室就在大雞腿錄音室對面的大樓，中午去附近買便當或咖啡時就蠻常遇到，也就這樣一直都有連絡。有一天，阿信從香港打電話問我：「你要不要換換跑道看看？我跟你講，來當唱片企畫，這個很好玩，真的！超有趣的！」我當時什麼根本不知道什麼叫「唱片企畫」，我心想：「好吧，去玩一下試試」結果一玩就玩到現在。我先做企畫做了快兩年，艾姐後來跟我說：你好像什麼都可以做喔，那試試看做經紀，我覺得也好啊，就這樣跟著佩伶姐從經紀執行做起。

Q：做五月天的經紀這麼久，你的感觸是什麼？

A：以前什麼都不懂，工作方面也不太會多想，就是傻傻地做，不懂就問。我很幸運是遇到他們，因為大家年紀差不多，相處沒什麼隔閡。五月天給我的感覺就是像一家人，除了工作外也常彼此照顧互相關心，整個公司也像一家人，讓我們心很穩定，有共同目標又有後盾的感覺。一直到現在對我來說，五月天不是一組藝人，而是一個品牌，他們的作品影響這麼多人甚至跨越年齡世代，也彷彿有種社會責任，這會讓我要求自己要比以前更努力。

Q：五月天的事務這麼多，你工作上有遇到煩躁或沮喪的時候吧。

A：當然有，我也曾經想放棄過好幾次，尤其以前宣傳跟演出的工作步驟是很恐怖地緊湊，往往早上七、八點開始一路到晚上一兩點甚至到天亮，壓力大到常常會莫名地掉眼淚。可是當完成每個不同階段的工作，看到成果，每個小小的成就感也就累積成想繼續下去的動力，過了之後一回頭看好像就又不覺得那麼累了。跟他們一起工作，看到他們對作品追求完美的精神也常激勵我，遇到失敗或阻礙時不會先妥協，會更想去挑戰自己的可能性。

Q：你跟阿信的關係是很特殊的，從小學同學到工作夥伴，學生時代的他有什麼事讓你印象深刻？

A：國小某天在典禮開始前，有個小男生跑了過來，到我面前說：「你是不是叫洪慧真？」我回：「是啊」
「你是不是有參加寫生比賽？」
「對啊。」
「老師要我來告訴妳，妳這次沒入選。」
「喔……」
然後他很快接著說：「但我第一名喔，哈哈哈哈哈哈。」說完轉身跑離開。
我呆站在原地……

長大後回想起來覺得很好笑，當下呆在那邊的我是什麼感覺？「原來，那就是所謂的被羞辱嗎？哈。」一起工作後我曾經問他：喂～你那時怎麼這樣啦？他很輕鬆地說：「有嗎？我忘了～」不過他的確從小就很有才華，文筆很好，繪畫也常得獎，創作都難不倒他。當然，鬼點子也特別多。

Q：後來你和阿信一起工作，心態上需要什麼樣的調整？他是個怎樣的事業夥伴？

A：阿信是個思緒很敏銳的人，好奇心也特別旺盛。常有很多想法或觀點，會讓原本的事情更加分，像「人生無限公司」演唱會內有許多發想是他的idea，演出內容會一次又一次的修改跟補充。平時與他相處，沒有藝人與工作人員分別的感覺，但工作時他的專注跟執著是會感染旁邊的人，對他的認真會肅然起敬的。我覺得他某種層度上是工作狂，但另一方面他又有太多興趣，明明已經很忙了，他還是可以打電玩，上網看資訊，看書或學新的技術領域，彷彿他的一天有四十八小時一樣。我曾想試著向他看齊，看自己能不能也那麼「多元」，但試了結論是……我真的不行。

Q：當他們經紀人最辛苦之處是什麼？

A：如果十年前有人問我這問題，我應該會講出一大堆吧。現在，似乎也忘了到底最辛苦的是什麼了？說特別辛苦好像也還好，其實較多都是體力上的苦，精神方面的消耗就是要想得比較多、要溝通、要去把很多組人或事穿針引線得讓事情順利完成。又剛好他們五人也很聰明，每個人都

有自己的喜好跟見解，要能同時應對五個思考邏輯，得要讓自己跟上他們的腳步才行。

Q：想必五月天的經紀事務很繁瑣，可以說說五月天和你的互動狀況？你們之間有什麼樣的默契？

A：哈哈哈，是真的很繁瑣啊～

而且我很常緊繃，很怕工作上遺漏了什麼環節是我根本不知道的？或是案子執行出來的成果不是我理想的就會感到很沮喪。每次如有這狀況發生，我們會一起檢討討論，而且他們會反過來安慰我：「沒事的。下次會更好。」現在很多時候彼此的一個眼神或表情，就大概知道對方在想什麼，要的是什麼。在面對工作上較緊張的事時，他們也會用輕鬆的態度或玩笑去化解讓氣氛輕鬆些，我覺得這是他們給旁邊工作人員的溫柔。

瑪莎是個什麼都能聊的人。他看到我有狀況時會主動問：「你還好嗎？怎麼了？」然後我就會跟他傾吐苦水。他知道其實我不是要他幫忙或解決問題，只是想找個人說說話而已，瑪莎就是那樣會聆聽的角色。

石頭平常話不多，他會先觀察。有些事或許當下他不會開口表示意見，但他會放在心上，整理好思路後，找另一適當時間娓娓道來他的看法，或提出他覺得該調整的地方，所以當他要找我坐下談事情時，我就知道「不太對了……」。不過我更怕他沒事時過來拍拍我的肩，溫柔地問：「妳最近還好嗎？有需要跟我聊聊嗎？」這時我都會回他：「才不要勒～」因為他真的很會講人生大道理，哈哈哈哈哈。

因為跟阿信認識久了，彼此在工作上的習性喜好也都很有默契。平時跟他可聊很多，講一些五四三的好笑事，扯電影扯漫畫，也常請教他我不懂的問題，每次跟他閒聊後，除了可以對焦彼此對工作上的看法外，也會讓我精神上放鬆不少。

冠佑就像鄰家大哥哥，可以很放鬆的跟他聊生活上的大小事，他都會不吝於分享，表情還特別多，工作中有他在都會讓氣氛變得很輕鬆。

怪獸邏輯性很強，會把事情條理化，工作起來很嚴謹。跟他對事情我自己會先整理邏輯清楚才開口。他也是「兄弟」的表率，會用幽默的態度幫你化解不愉快，有他能幫到忙的地方，有義氣的他一定說到做到！

Q：五月天這個團體在你眼中有著什麼樣的特質？

A：是「團結力量大」這句話的代表。

他們彼此是互補的，每個人的個性跟強項都不一樣，但卻都可以互相幫襯，就像五個齒輪一般有默契又契合地運作。尤其遇到矛盾和衝突的時候，他們就會更團結。很多人都會問我：「五月天真的沒有吵架過嗎？」他們是真的沒吵過，他們不會吵，意見分歧時，彼此溝通後理出一個共同的解決方案，彷彿之前各自的堅持都沒發生過。他們五個人似乎有個「結界」，旁人不是很好進去他們的圈圈，感覺就算跟他們再好，也進不去那個最最核心，他們有一種奇妙的相處模式，這情感二十年來自成一圈。

Q：帶五月天這麼久，覺得他們最大的改變是？

A：最明顯的應該就他們的生活生作息吧。有家庭孩子之後，他們的確不太一樣了，會去體驗生活，發展除了音樂之外的興趣，生活圈也漸漸擴大了，這些都變成他們創作的養分。性格上也變得比以前更會付出，更體恤周遭工作人員，或更關心歌迷的意見，也很勤於表達出感謝的心。

Q：他們對你做過讓你印象最深刻的事，不論是感動或是懷恨在心的？

A：多年前在跑校園演唱時，有次歌迷真的太多了，人牆越逼越近，我們排成一排，每個人都攀著前面那位的肩膀，低著頭努力的站穩腳步，慢慢的往小巴前進。那時我是墊隊伍要最後送大家上車的位置，我抓著阿信的衣尾，人擠到無法吸到空氣，就覺得自己快要昏厥的那一刹那，聽到他們轉頭對我喊：「千萬別放手！」然後把我從隊伍的最後面推拉擠到最前面，讓我第一個上車。上車後，我被場面給嚇傻了，也懊悔自己似乎沒有跟主辦方確認好更好的退場機制，待五月天也都上車後，我跟他們道歉。他們說：「別哭，我們都在，以後你就走第一個別管我們！」雖然他們是用很輕鬆玩笑式的態度在講，但「我們都在」這句話很暖，也讓我心寬慰了許多。

另一個是，以前我們在拍「小護士」這首歌MV時，劇情設定他們演病人，要穿著很寬鬆的睡衣褲假裝是病服。愛惡作劇的他們開始動歪腦筋，在休息室計畫如何整石頭，瑪莎藉機說要幫石頭拉筋，從石頭背後勾住他的手臂往後拉，怪獸就順便把石頭褲子拉下來，而我那時站在石頭面前跟他說話。哪知後來他們拉得太猛，連帶也把石頭的內褲都拉了下來。石頭看著我，再低頭看看

他的褲子，不疾不徐地說：「哎呦，掉囉？」阿信突然發現全場只有我一個女生站在石頭前面，他笑著大喊：「嘿！肉包全看光了啦。」就這樣，我看到了不該看的……而且他們也常忘了我是女的。

Q：跟這五個男生工作，你有時間談戀愛嗎？

A：一路以來跟著他們一起繞著地球跑，的確不太有時間耶。以前我會故意跟他們說：「ㄟ，你們怎不介紹男生給我啦。」他們總是回：「沒辦法啊，我們身邊都沒好的，你自己看看……沒辦法啦。」或「你有時間畫圖，還不如去談戀愛吧」用這種敷衍的說法回我，然後聳肩後轉身離開，哈。不過，有時我還是會找瑪莎跟阿信當一下我的感情軍師或諮商對象就是。

Q：他們哪場演出讓你很感動？

A：Just Rock It 復刻演唱會那九場吧，因為要復刻以前的演出內容，所以每晚歌單都不一樣，視覺燈光服裝也都不一樣，要投入籌備的時間或人力是很龐大跟繁複的。那時前期才剛完成自傳專輯，同時又要準備「人生無限公司」演唱會的串場電影拍攝、代言、專案、製作歌曲等……幾乎都同時間在進行。那時的確很希望自己有三頭六臂。但每完成一場演出，我都會感動地濕了眼眶，那感覺是：「我們真的一起做到了！」可是下一秒我立刻又會想：「糟了，來看演出的歌迷會喜歡嗎？下一場會不會順利？下個演唱會有可能再更突破嗎？」那種感動與憂慮會同時出現。我

在感性的時候會馬上會變得很理性，也習慣性地會先把自己的感性跟需求收起來，先面對可能會發生覺得不妙的事，由此看來或許我不是個樂觀的傢伙吧！

Q：你最喜歡五月天的歌？

A：現在聽到還會起雞皮疙瘩的是「倔強」和「憨人」。即便已經聽了那麼多次的「倔強」，每次現場聽到時，心還是會揪一下。

Q：想跟五月天說的話：

A：「還我青春！」哈，開玩笑的啦～
去年尾牙後，我們大家互傳訊息祝賀。阿信傳來：「辛苦了，讓我們一起努力，變得更強大，再一起去幫助需要幫助的人。」我回他：「好，我跟。」
嗯，那就一起繼續走下去吧。

下
班

阿信

Tomorrow Never Knows

那年
我們還未組成五月天
我參加高中校內的天韻獎
以一首創作曲彈唱 拿下第二名
評審老師是一位名製作人
邀請我到他的錄音室
從來沒有看過錄音室的我 大開眼界
他說 我的吉他編的不錯（你沒看錯哈哈＞v＜）
他勉勵我 可以花更多的心思玩音樂
更鼓勵我 找同學一起用力玩樂團
那是 1990 年代
他說 雖然華語世界 樂團能登上主流不多
但他相信主流音樂 會慢慢改變
接著他用錄音室等級的巨型喇叭
播放了一首名為 Tomorrow Never Knows 的歌
他說 這個樂團橫掃了當時日語的音樂圈

我想

我永遠忘不了當時 第一次聽見這首歌的感動

但之後

沒多久我就完全忘記這件事了

學業 音樂 同學 朋友

無數青春裡的事件迎面而來

升學壓力與音樂夢想 激烈的拔河著

我們穿梭在南陽街和樂器行

後來的故事 你們也許略知

我們組了一個鳥團 取名叫五月天

寫歌 演出 組織音樂祭

20 幾年後

我們很幸運的存活了下來

而且在這段漫漫歲月中

還能夠不停的寫歌 錄音 演出

也組織了自己的唱片公司

忘了是哪次開會

艾姐勇志說 這個大家盼望二十年的超級樂團
首肯應邀來到台北 做首次的海外演出
我的感覺跟所有孩子迷一樣
極度不真實
一直到在小巨蛋裡聽見這首歌
Tomorrow Never Knows
回憶突然嘩一聲好像潰堤一般
整個解壓縮 無限展開
那個初次見識錄音室的 張大眼睛的少年
竟然真的玩著音樂
不知不覺地走過了一半人生
這是一段
我從來沒有想像過的歷程
Tomorrow Never Knows

所有的現實
如果退回20幾年前那個少年的視角
都是魔幻寫實
如果不是在這個時代